流轉的傳統
節慶創新之道　陳蕙芬　著

國立政治大學
創新與創造力研究中心
Center for Creativity and Innovation Studies

遠流出版公司

〈自序〉

節氣、節奏與節慶

　　從小看農民曆上的節氣，如小滿、芒種、秋分等，只感覺文字優美、但卻不知其意思，只得亂猜。真正開始注意到節氣的存在，應該是始自於觀察家中長輩的情緒起伏與身體狀況吧，發現其間有令人驚訝的連動關係。節氣有二十四個，是古代中國人將太陽周年運動軌跡分為二十四等份，每一等份為一個「節氣」，統稱二十四節氣，跟一天分二十四小時有巧妙的相關性。它不但是農業社會時，指導人們農事的重要依據，也跟人們日常生活息息相關，像是飲食與生活作息，均可能與之牽動。根據媒體報導，在2016年11月30日，聯合國教科文組織已決議將「二十四節氣」，列為「人類非物質文化遺產代表作名錄」，肯定其為人類特有之時間知識認知體系。

　　節氣提醒我們生活背後有常規，若我們依循時間之常規而律動，或許不能事半而功倍，但至少可以順心舒坦，也就是生活的「節奏」。大多數人生活都有其慣例，像是起床、用餐、工作、運動、休閒與就寢，在時間與地點上，有其大致的時間與地理範圍。一旦攪亂慣例，像是熬個夜或是易地而眠，都會讓我們感受到節奏亂了，或許會產生不適之感。節奏來自於個人活動的時間、地點與內容範圍的組合，因為歷時的相同性而形成一種規律，符合節奏會讓我們有安全感，不過，久了之後又容易產生厭倦，覺得生活一成不變。或許是因為要打破這種一成不變，而有了節慶。

　　節慶普遍存在於我們的生活中，華人文化一年有三大節慶，就是農曆春節、端午節與中秋節，我們也形成特定的活動（或稱文化習俗）來慶祝這三大節慶，像是放鞭炮、吃粽子、划龍舟與賞月等。在不同節慶所進行的活動，主要的共同點就是「跟平常生活不同」，我們不可能隨時領到壓歲錢、社會也不會突然集體去公園席地賞月，有些習俗或許因為商業發達而更深入日常生活中，例如隨時可以吃到粽子與年糕，但仍有些習俗嚴守在節慶的範圍內運作。

　　節慶不但跟節氣相應、與打破生活節奏有關，也常常跟地方文化、物產、地景等資源有關，近代更將節慶視為經營城鄉的策略性工具，英國愛丁堡藝術節是人們朗朗上口的好案例，透過此新型節慶，集結地方資源，創造地方的榮景與地位。綜合上述傳統與新型節慶的實務，我們發現，節慶是傳遞傳統的載具，如春節、中秋等，傳遞傳統文化習俗；新型節慶創造新的主題，為傳統文化增添新元素。傳統歷時而流轉、又成為新的未來傳統，正是本書書名「流轉的傳統」之意，以此隱喻節慶與傳統的雙重關聯性，並加副標「創新之道」以凸顯本書主旨。

　　本書並非設定為提供給普羅大眾的休閒性讀物，但也非僅針對學術社群，設定讀者對象涵括以下兩大類：一般讀者：對文化、觀光、休閒旅遊、服務體驗有興趣探究者；專業讀者：關心地方創新、文創產業發展、節慶經營管理等議題專研的工作者，涵蓋產官學三領域。

　　本書的素材來自於作者自2012年～2015年執行的研究計畫，由政大創新與創造力中心執行頂尖大學計畫「文化創意產業之發展」

項下的子計畫，這四年的計畫主題分別是「由地方資本角度探討節慶與創意城鄉之關連」（2012.1.1～2012.12.31）、「節慶效益之探討──城鄉意象建構、地方產業化與人才培育觀點」（2013.1.1～2013.12.31）、「社會創新的歷程與實踐：節慶平台觀點」（2014.1.1～2014.12.31）與「體驗設計、學習空間與節慶創新：以宜蘭綠色博覽會為例」（2015.1.1～2015.12.31）。四年的計畫讓我有充足的資源來探索「節慶」的內涵與多元風貌，前往節慶的田野調查工作，也是我忙碌工作中的最佳調劑活動。

本書得以完成，首先要感謝的是吳靜吉老師的啟發，他提醒我關注節慶的重要與有趣；然後要感謝本書研究個案參與田野調查工作的人員，包括願撥出寶貴的時間、接受我們訪談的人員，以及計畫聘請前後任認真負責的研究助理群，包括：吳偉綺博士候選人（美國加州大學河濱分校）、陳劭寰博士候選人（政大企管所）、李詩涵、王佳瀅與邱珮瑄（以上均為國北教大教育創新與評鑑所碩士）、洪宇亭（國北教大教育系），他們可能各參與一段期間，但均貢獻良多。接著要感謝本書的三位匿名審查委員，提供寶貴的修改建議，協助我釐清自己的文字表達。最後要感謝創新與創造力中心的劉吉軒主任與賴姿妤小姐，以及遠流的曾淑正小姐，在本書的審查行政與編輯作業上協助頗多。

謹將本書獻給我的父母，他們在我幼時帶我出去遊山玩水、開拓視野，但在他們年邁不便行動時，我卻無法帶他們去飽覽節慶的多元風貌；在母親未坐輪椅之前，我曾應允要帶她去宜蘭，但我因未能體察節氣、抓準節奏，以至於未能成行，甚為遺憾。

目錄

序曲

生活、商業與藝術

　　人們為了生活需求而構築商業社會與規則，為了生活品質創造了藝術，然而在現實生活中，這三者的運作往往會帶來互斥的效果。例如：過度的商業發展擴充了不必要的生活需求，導致人反而無法享受藝術帶來的生活品質；為生活奔波勞苦而投入商業活動的人們，很難體會到藝術促進生活品質的樂趣，能夠完美結合此三者的情況實不多見。

　　「節慶」可以作為討論「生活、商業與藝術」這三者關係的標的，因為一個設計良好的節慶代表這三者有著完美的組合。規模大者，如位於日本，迄今已舉行過三屆的「瀨戶內國際藝術祭」，以「島嶼生活上的藝術共生」為特色所舉辦。它在環境、藝術家、在地居民與商業之間，創造了完美的銜接弧線。規模小者，如「中國烏鎮藝術節」，小家小戶也能成為展演平台，讓巷弄流瀉藝術不再是夢想、家戶也能成為生產單位，大家生活不但有品質也有保障。

　　談到節慶，不免帶到觀光。近年來觀光產業翻身，被視為二十一世紀的明星產業。許多城鄉競相以節慶活動帶動觀光[1]，節慶成為經濟發展的文化手段，導致全球節慶數量持續攀升。臺灣的地理環境特殊，有豐富的自然景觀及多元的人文發展等條件，造就我國發

展觀光產業的雄厚潛力。臺灣各地的節慶,從九〇年代中期以來蓬勃發展,2001年起政府實行週休二日,這項生活作息的改變導致觀光休閒成為國內重點發展產業,各縣市、大小鄉鎮吹起辦活動的節慶風潮,中央或地方政府以各種主題主辦的節慶接連推出,顯得熱鬧非凡。

相較於春節團圓、端午龍舟與中秋賞月等大家所熟悉的傳統節慶,近十多年各地掀起「現代節慶」的風潮。現代節慶發展盛況,可以從下列三個有趣的線索一窺究竟。首先,各個地區大量湧現以各種節慶為名的活動,不論就數量、頻率或規模而言,都讓人目不暇給。其次,是主辦單位多元與內容包羅萬象:從中央到地方、從政府到民間、從都市到鄉村都可能辦節慶,規模有大有小,時間有長有短,形式和內容更是包羅萬象,舉凡藝術、文化、歷史、產業、社區、宗教、休閒、觀光、飲食等,都在新興節慶的涵蓋範圍之內。第三,甚至一些莊嚴神聖的傳統節慶和正經八百的政治節慶,也都逐漸融入新的節慶風潮當中,例如富宗教色彩的地方廟會可能轉變為歡樂的觀光嘉年華會、嚴肅的元旦升旗典禮會往前延伸一晚進行繽紛的跨年晚會等。

學者霍爾(C. Hall)主張,節慶活動可以發揮社會文化、經濟以及政治的多重效果,節慶本身就是地方創造力(creativity)的整體展現,也是進一步促成創意城鄉的策略,可以增強經濟活力及社會持續發展。[2] 例如,英國曼徹斯特在2002年舉辦了「大英國協運動會」(Commonwealth Games)的活動,不僅促使當地基本建設的

發展，也帶動其他文化相關產業，包括旅遊與節慶的發展。[3]

　　臺灣各地曾經開辦了各種不同的節慶活動，創造出許多正面效益，但近年來，許多的節慶活動逐漸萎縮甚而結束。仔細分析原因，發現眾多的節慶活動中，有些節慶其實是當地政府抱持著「輸人不輸陣」的想法而生，是否真的有意義、或是能帶來的貢獻為何，有待商榷。有些節慶在幾年後宣布停辦或是更改名稱重新出發；有些則是雷聲大雨點小，讓遊客敗興而歸，再也提不起興趣來參與。當然，節慶活動所帶來之功能很多，不能只以經濟收益來衡量，學者呼籲應該以多面向來檢視其節慶活動所帶來的效益與影響[4]，但是不叫座的節慶總因經費支出，也不會有太多被叫好的機會。2006年《中國時報》刊登「全台飆節慶」之專題系列，就探討過眾多節慶中，有些節慶其實已失去應有的價值與意義，只徒具節慶的形式。

　　不只臺灣的節慶活動多元發展，全世界也有一窩蜂「瘋節慶」的現象。有些經典節慶，成為每年全球觀光客趨之若鶩的旅遊標的，例如巴西里約熱內盧的嘉年華會、英國的愛丁堡藝術節、法國亞維儂藝術節、奧地利的薩爾斯堡音樂節、泰國潑水節、日本札幌雪祭等。據估計，歐洲每年有上千個音樂節[5]；歐美各地一年也有60多個嘉年華會[6]。在1990年代，英國每年約有550個定期節慶[7]；法國在2000年時，則有多達864個各式各樣的節慶，其中有六成是1980年代之後才出現的現代節慶[8]。

　　臺灣的節慶成長數量也不遑多讓，據國內學者估計，臺灣每年

大大小小的節慶有434個。[9] 然而，每年這麼多節慶，並非每個節慶活動都受到矚目並能持續舉辦，如：彰化花卉博覽會、高雄貨櫃藝術節、新竹玻璃藝術節，都曾經風光登場，卻又一一無疾而終，連長久以來各界讚譽有加的宜蘭國際童玩節，也曾經一度停辦。羅怡禎、陳惠美認為節慶活動失敗的原因，包括缺乏創意、時機不當、經費不足、平凡無奇的行銷方式、缺乏事前或策略性的計畫、場地不佳、組織溝通阻礙等因素。[10] 而且由於節慶觀光進入了快速的成長，各類型的節慶活動相互模仿，缺乏原創性與獨特性，導致節慶無法長期的凝聚人潮，而落入失敗的命運。例如，英國有21個主要的年度節慶，其中多數是以愛丁堡藝術節以及藝穗節為範本。相關研究也顯示，由於過度的複製愛丁堡藝穗節，目前全世界有超過70個不同的藝穗節，且數量仍在成長中。[11] 因此，節慶如何能創新與持續創新，成為值得關注的重點。

節慶流轉

根據《牛津字典》，節慶（festival）一詞源自拉丁文 "festa"，是盛宴（feast）的意思，尤其是指慶祝活動中的盛宴。節慶通常意指一日或是一段時日的慶祝活動，特別是宗教慶典，例如耶誕節。節慶也指一系列安排的藝文活動，特別是每年在相同地方所舉行的音樂、戲劇、電影等活動，例如維也納新年音樂節、愛丁堡藝術節、臺北藝術節等。在華人社會的文化脈絡中，節慶則是融合了節日、

節令與慶祝、歡樂的儀典活動*。在日常用法上,節慶多半是指冠以節、日、週、季、會、展、祭、嘉年華、博覽會等名稱,有別於平常作息和一般場合的特殊活動(special events)。

節慶活動雖已呈現多元的發展,但對節慶仍然沒有統一的定義;經檢閱相關文獻,節慶通常代表「刻意規劃、創造特殊情境以達到特定的社會、文化或組織目標的特殊儀式、表演或慶祝活動」。[12] 文獻中最常被引用的節慶定義是知名觀光學者蓋茲(D. Getz)所歸納的節慶特性,包括:公開給大眾參與、舉辦地點大致固定、具有特定主題和時間、經過事先計畫、有組織運作與經費配合、非例行性的特殊活動等。[13]

節慶是傳遞傳統的載具,如亞洲國家的春節、中秋、端午等節慶,負責傳遞傳統文化習俗;現代節慶則創造新的主題,為傳統文化增添新元素。傳統歷時而流轉、又成為新的未來傳統,節慶與傳統具有雙重關聯性。

情真不移

節慶的熱鬧多元風貌殆無疑義,但本書希望能向內探索節慶經營不變之道。因此筆者整理四年的研究成果,包括節慶相關的理論文獻、第一手研究成果、輔以國內外知名個案,以及文件、網路與

*參《國語活用辭典》,台北:五南圖書。

次級資料等,來剖析節慶多元的風貌,探究單一節慶創新及持續創新的祕訣,歸納節慶實務上可施展的策略,以提供相關研究與實務應用界參考。本書參考文獻上對節慶的定義及觀察節慶發展實務,將「節慶」定義為:「一個經過設計與規劃的主題性活動,運用在地的人文歷史或自然地理資源,達到參與者娛樂或教育之目的。」筆者並且認為節慶具有文化意象、公開主題性、經濟效益與社會性等四種特性,以下分述之。

首先,節慶是一個具有文化性質的地域性特殊活動,是一個意象製造者(image maker)。外來者透過節慶,可以輕易地了解當地的文化,自己人更可透過節慶,得到文化上的凝聚與加強認同。其次,節慶具有公開主題性。學者蓋茲認為節慶乃是一種在例行活動之外,於組織運作及經營贊助配合下,所形成的一種一次性的或非經常性發生的特殊活動。[14] 節慶有公開的性質、具有明確或特殊主題、不論規模,在特定期間及地點舉辦,以吸引大量遊客及民眾參觀,提供參與者特殊體驗,並為當地經濟、效益等方面帶來成長的活動。第三,節慶具有經濟效益。羅鳳姬認為節慶活動即係以觀光與地方特色緊密結合,帶動地方繁榮,並將地方特色、觀光資源推上國際舞台之具體做法。最後,節慶具有社會整體性,節慶活動必須融入整體社會文化氛圍。[15]

本書將採取事件管理(event management)的角度探究節慶[16],將節慶視為大型事件,所需要管理的面向包括:節慶舉辦組織、節慶的內容、行銷與商業模式等。本書主張,節慶作為一種大型事

件，舉辦組織需要各種「資源」運用管理，節慶的節目內容在於傳遞遊客「體驗」而需要被設計，節慶要發揮內隱的「平台」功能，以及創造出「創新」的價值。因此，資源管理、體驗設計、平台功能與創新價值成為本書所要闡述的重點，如下說明。

節慶之道

資源的缺乏被視為節慶失敗的重要原因之一，然而卻鮮少人關注，為何有些節慶在資源有限的環境下仍能度過難關？傳統的資源管理學者認為組織只能採取尋求資源與逃避的兩種選擇，但是近代學者發現隨創理論能提供第三種選擇：將就使用並重組手邊資源，以運用於新問題與新機會。因此本書介紹隨創理論的視角，以節慶實務說明當舉辦組織面臨資源困境時，如何成功應對、無中生有。

其次，體驗性近年來逐漸融入節慶活動的規劃中，其中很重要的原因便是帶給遊客難忘的愉快體驗，可以作為節慶能持續吸引遊客的手法。節慶要傳遞特定主題，具備引導遊客進入某個情境氛圍的性質，藉由各式主題性活動的設計增加遊客的節慶印象。學者摩根（D. Morgan）認為節慶中體驗活動的密集度及獨特性很重要，將會影響遊客對節慶主題情境的投入與否。[17] 也就是透過使用產品所產生的體驗來改變顧客，將他們引導到某個目的地。[18] 因此，在節慶活動普及但也陷入競爭遊客參與的今日，若要找到節慶持續創新之道，節慶籌辦者如何以體驗設計觀點來構思節慶活動，是不可忽

視的議題。

再者，節慶對其舉辦的展示或表演活動而言，本來就具有舞台的概念；而這些外顯的活動能否成功，端看主辦單位和各層級的參與團體，能否將內部隱性的「平台」（platform）運用適當，讓各項資源、資訊、知識做最有效率的互換與結合。節慶要發揮平台功能，首先要釐清平台上有哪些主要角色，像是主辦單位、廠商業者與遊客；那麼在兩造之間、平台之上，發生了什麼事情？以宜蘭綠博為例，在主辦單位與廠商之間，出現了「交換」設備、材料與人員等事實；在主辦單位與遊客之間，發生了「交流」理念精神、知識、技術與情感的作用；在廠商與遊客之間，發生了名聲、品牌形象、市場與媒體等「交易」行為。

最後，本書主張節慶應發揮「社會創新」[19] 的價值，社會創新是指「積極的創新活動和服務，不僅滿足社會需求的目標，更可透過以社會目的為主的組織加以運用，有顯著的發展與散播。」由於大型節慶活動年年舉辦，且聚集了眾多不同的利害關係人（政府、廠商、民眾……）與各方資源，隱含了政府政策、廠商作為、地方人士活動，有些節慶之目的更希望能藉此改變民眾的想法，聚集各種能量創造社會改變。本書將討論這些節慶如何發揮社會創新價值。

本書架構說明如下：除本章（序曲）與最後一章（結語）外，共有四加一篇；第一篇是「資源篇」，引進隨創理論觀點來看節慶的資源管理，並引用節慶實例說明物質資源與人力資源的隨創力。

第二篇是「體驗篇」，包含體驗設計模式的探討，以及如何運用人員、事件與物件來創造體驗的節慶實例。第三篇是「平台篇」，從節慶作為一個平台的觀點切入，探討綠色博覽會的平台功能，以及節慶實例所展現出展演平台、文化傳承平台與社區行銷平台的特色。第四篇是「創新篇」，從節慶創新的內涵到社會創新的歷程，討論節慶多元的創新風貌。最後一篇是外加「資料篇」，列為附錄，整理前四篇出現節慶的脈絡，包括其構想與背景、特色與發展及數屆不等之基本資訊，作為讀者的參考依據。請參考下圖。

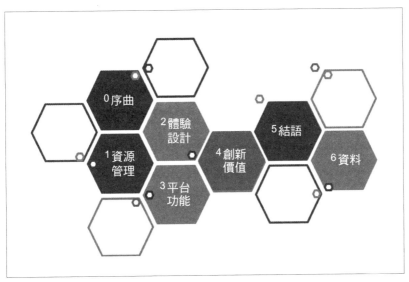

圖 0-1　本書架構

參考文獻

[1] Robinson, M. (2009), "Locating Creativity in Festival Tourism: Place, Partnerships and Possibilities", in *International Symposium on Cultural Festival and Creative Industry.* Taipei: National Taipei University of Education.

[2] Hall, C. M. (1989), "Hallmark events and the planning process", in G. J. Syme, B. J. Shaw, D. M. Fenton & W. S. Mueller (eds.), *The Planning and Evaluation of Hallmark Events,* pp. 20-39. Aldershot, England: Avebury.

[3] Hall, C. M. and Williams, M. (2008), *Tourism and Innovation,* Oxford: Routledge.

[4] Getz, D., Andersson, T. & Carlsen, J. (2010), "Festival management studies: developing a framework and priorities for comparative and cross-cultural research", *International Journal of Event and Festival Management,* 1 (1), 29-59.

[5] Frey, B. S. (2000), "The rise and fall of festivals: reflections on the Salzburg festival", Zurich IEER Working Paper 48, Zurich: Institute for Empirical Research in Economics, University of Zurich.

[6] Nurse, K. (1999), "Globalization and Trinidad carnival: diaspora, hybridity and identity in global culture", *Cultural Studies,* 13 (4), 661-690.

[7] O'Sullivan, D. & Jackson, M. J. (2002), "Festival tourism: a contributor to sustainable local economic development?" *Journal of Sustainable Tourism,* 10 (4), 325-342.

[8] 同註5。

[9] 吳鄭重、王柏仁（2011），〈節慶之島的現代奇觀：臺灣新興節慶活動的現象淺描與理論初探〉,《地理研究》,54。

[10] 羅怡禎、陳惠美（2007），〈地方舉辦單位對於節慶活動效益與發展阻礙認知之研究──以臺灣燈會為例〉，第四屆臺灣地方鄉鎮觀光產業發展與前瞻學術研討會。

[11] Litvin, S. & Fetter, E. (2006), "Can a festival be too successful? A review of Spoleto, USA.", *International Journal of Contemporary Hospitality Management,* 18 (1), 41-49.

[12] Allen, J., O'Toole, W., McDonnell, I. & Harris, R. (2008), *Festival and Special Event*

Management. 4th ed. Milton: John Wiley & Sons Australia Ltd.; McDonnell, I., Allen, J. & O'Toole, W. (1999), *Festival and Special Event Management.* John Wiley, Brisbane.

[13] Getz, D. (1991), *Festivals, Special Events and Tourism.* New York: Van Nostrand Reinhold.

[14] 同註13。

[15] 羅鳳姬（2005），〈觀光節慶活動與鄉村健康產業發展〉，《鄉村健康產業研討會論文集》，頁81-88。

[16] 同註4。

[17] Morgan, D. (2008), "The materiality of cultural construction", *Material Religion*, 4 (2), 228-229.

[18] Pine, B. J. & Gilmore, J. H. (1999), *The Experience Economy: Work Is Theatre and Every Business A Stage.* Boston, MA: Harvard Business Review Press.

[19] Mulgan, G., Tucker, S., Ali, R. & Sanders, B. (2007), *Social Innovation: What it is, why it matters and how it can be accelerated.* Skoll Centre for Social Entrepreneurship.

無米、巧婦可為炊：
節慶的資源管理

1 天涯何處無芳草：
節慶資源管理的隨創觀點

半畝方塘一鑑開，天光雲彩共徘徊。

問渠哪得清如許，為有源頭活水來。

——宋·朱熹〈觀書有感〉

宋朝大儒朱熹的這首詩，字面上是描繪一般尋常的風景，但其實在暗喻內心的學習境界；透過人的讀書窮理，內心如同有活水源源不斷地流入，達到心明如鏡之境界。讀書有活水，是因內心打開，因而外界的知識資源可以豐沛流入。「源源不絕」這點，在資源管理上格外重要，因為資源具有限性，就好像大多數女士總覺得衣櫥內少一件衣服而難搭配，管理資源者也常因資源的有限性而感到左支右絀。究竟如何能夠讓外界的資源一直不斷地流入呢？

資源對於節慶來說，特別重要。因為節慶屬於大型事件，節慶的籌辦要投入大量的人力與財務資源，也因此在節慶實務上，主辦者在籌備期間常會面臨資源不足的情況，甚至必須為稀少的資源競爭。[1] 一些調查節慶失敗原因的研究資料顯示，節慶在規劃後卻未能成功舉辦，往往是因為缺乏資源[2]；一份調查節慶失敗因素的研究結果顯示，資源相關的問題被視為極有可能導致失敗的因素（這

些因素包括缺乏企業贊助與過度依賴單一資源來源等）[3]。資源的有無與良莠，與節慶的成敗似乎密不可分。

但回到朱熹的詩來看，資源能否源源不絕的答案，似乎不在客觀環境資源的多寡，而在於「內心能否打開」。資源對節慶如此重要，而資源管理的關鍵又在於人能否轉念，這與學理上強調資源將就著用的「隨創」，有不約而同之意。因此本篇將以節慶的「資源管理」做為討論主軸，並引用「隨創理論」的觀點，檢視節慶的資源管理議題。

資源不足與傳統應對之道

在面對資源不足的情況時，一般組織傳統的應對之道，多為尋找外部資源、避免資源缺乏，背後其實存有「資源有限便會抑制組織發展」的假設。節慶研究也有抱持此假設的傾向，像是著名節慶學者蓋茲討論節慶的關鍵成功因素時，提及許多節慶因為資源不足或是財務管理不佳而導致失敗。[4]國內學者認為有效結合地方人士與地方政府，向中央政府爭取更多觀光發展經費或設置專案發展計畫，增加該縣市觀光資源的挹注，就是發展節慶的重要策略。[5]

資源管理不佳固然對節慶發展有負面影響，但是，節慶資源不足就一定會導致失敗嗎？節慶在面臨資源有限的情況下，又只能透過向外爭取資源的方式來回應這個困境嗎？每一個節慶在各屆的辦理過程中，或多或少都會運用與組合既有資源，轉化出新用途，因

而產出新的節慶內容。尤其是地方節慶的資源來源大部分來自於地方的資源，像是經費、場地、當地文化、人力資源、物資等，使得地方節慶主辦者，更容易以及需要運用當地或主辦方所擁有的資源，如此也反映出節慶籌辦過程中資源的取得，可以善用隨手而創──「隨創」；甚至進一步產生後續「再生資源」，形成資源「取得」與「使用」的良性循環，讓節慶活動得以永續發展。

隨創、科學思考邏輯與即興

「隨創」（bricolage），抑或是「資源拼湊」的概念，來自於人類學家克勞德・李維－史陀（Claude Levi-Strauss）對部落民族的觀察。在其田野調查過程中，他發現生活在南加州沙漠地區的印地安族人，從未用盡過當地的自然資源。然而現時此地區的資源，卻只夠少數白人家庭維持生活。背後的原因是「在地知識」，這些部落民族生活在看似貧瘠的地區，但他們卻對當地的動植物瞭若指掌，每個人皆熟悉60種以上的可食植物，及28種可麻醉或是醫療用的植物特性，擁有豐富的在地知識。透過這些田野觀察，李維－史陀認為，增進族人對當地資源的了解、熟稔手邊的資源，能促進社會知識的發展，而這個知識（也就是李維－史陀所指的「具體的科學」〔the science of the concrete〕）使手邊資源的實用性顯而易見，族人也更能了解如何運用這些資源，和創造這些資源的新價值。因此，他提出「隨創」的概念，主張「隨創」是人們運用與結合手邊的資

源，以因應外部各式各樣的問題與機會的過程。

這樣說或許還無法點出「隨創」概念的特別之處，但若將「隨創」與工程師式的科學思考邏輯相比，便可看出明顯的差異。工程師式的思考邏輯為設計者在解決問題時，會明確地設定目標，進而規劃出特定技能、工具與材料，再設法取得這些資源來解決問題；相較之下，隨創者則是將就使用手邊有的資源。例如，對於部落族人來說，手邊的資源可能就是任何攜帶在身上的東西，或是一種知道如何從環境中搜尋有用物品的能力，如：削一段木頭為刀具。若是以工程師式的思維，則部落族人就會先想好出門的計畫，針對打獵、摘取果實或藥草等不同目的，準備相對應的資源（包括工具與技能）。

再進一步而言，隨創的資源，並不限於隨手可得的有形物料或工具資源，同時也包括另一項重要的無形資源——人力資源，包括勞務，還有人員所具備的知識、經驗、人脈與伴隨而來的各式資源，尤其是以「利害關係人」或在地「志工」形式所呈現的人力資源。所以節慶隨創資源的概念，是舉凡有助於節慶活動所需的在地性、隨手捻來、即取即用的物料、工具、知識、經驗、人脈、勞務等有形無形的資源。

那麼「隨創」就是沒有計畫，將就使用並結合手邊材料或人員嗎？這樣不是與「即興」（improvise）的概念類似？美國知名組織學者懷克（K. Weick）[6]認為，即興主要的意義在於「事前未及預見」，也就是未經約定、沒有經過事先規劃的行動。過去組織理論

對於「隨創」的討論，確實大多都將「隨創」視為組織即興的元素之一，即興通常也包含了臨機應變，及依賴手邊各種資源的概念，但近年有學者開始將「隨創」獨立於即興之外，將兩者視為不同的概念。對這兩者之區別，有學者明確地打個比方，隨創者不是玩爵士的即興音樂家，而更像是嘻哈DJ，他是「有意地選取與重組」各音樂片段成為新組曲。[7]有些學者認為多數的即興要仰賴「隨創」，但卻另有學者指出，即興可能包含「隨創」，但「隨創」卻可能在不「即興」的情況下發生。例如，我們可以「精心計畫」一個探險活動，然後在探險活動中，試圖運用手邊的資源行路與維生，如此是屬於「隨創」的作為，但卻不是發生在「即興」的情境。

直到近年來，「隨創」才被組織理論學者獨立於即興之外進行研究，雖然仍有許多待討論之處，而李維–史陀對於「隨創」的定義也並不明確，但是「隨創」的概念已被多個領域的學者所採用，像是社會學人種誌、教育、藝術、設計、生物學、法律研究與經濟學等。直到美國創業管理學者貝克與尼爾森（T. Baker and R. E. Nelson）綜合這些文獻，整理出隨創較為明確的定義[8]：將就使用、就地取材、結合手邊資源，以解決新的問題與創造新機會或價值，隨創的概念與理論才逐漸明確與建構出來。

隨創與創業資源

俗語有云：「錢非萬能，但沒錢是萬萬不能。」一般常識認為

資源有其重要性，管理理論有一派擁護資源重要性的「資源基礎觀點」（Resource Based View），其核心概念為：組織內部所擁有的獨特資源及能力，是組織策略的基本方向，且是利潤的主要來源，藉由組織內部資源與能力的累積及培養，會形成長期性的競爭優勢。[9]此觀點強調「資源」在經營管理上的重要性，但令人好奇的是，僅有少許資源的個人或新組織，該如何從無到有。

若依照組織的開放系統觀點，一些資源有限的組織，如新創事業，可能會在誤以為擁有足夠資源的錯誤假設下決策和行動，最後的結果仍然會被有限的資源所束縛。這些組織接著只能有兩個選擇，一個是「開源」，開發尋求新的資源；一個是「逃避」，避免在有限資源的情況下完成有挑戰性的任務。然而上述論點卻無法解釋，成功的創業家是如何從無到有地建構資源，如何在資源稀少情況下賦予資源新價值，像是 Shokay 這家犛牛織品時尚品牌[10]，若以傳統資源管理的角度來看，應該是無法成功的，但事實不然，以下說明她們的故事。

Shokay 創辦者喬婉珊和蘇芷君，觀察到中國青海、西藏等地區資源匱乏、人民生活貧苦，這兩位創業者希望能扶貧出力；但她們並沒有以引進外部資源為手段，也沒有逃避挑戰這艱難的任務。喬婉珊和蘇芷君就地取材，賦予世界總數 85% 集中於此、當地家家戶戶皆有的財產——犛牛——全新的價值，打造青海、西藏原本未成形的犛牛絨市場，轉化為高等紡織原料的來源地，使得原本在傳統市場上賤賣的犛牛絨成了精品的原料。如今 Shokay 品牌已擴展到國

際、不但成為氂牛絨代表品牌，也改善當地居民的生活、增加當地織娘的收入。

Shokay的例子顯示其成功來自於運用手邊現有資源，並賦予原有資源新的或更高的價值，一方面吸引當地居民願意持續加入，亦即新資源的投入，同時增加氂牛絨的高附加價值，產生「再生產資金」，吸引更多「再生產人力」繼續投資生產；與現有的「隨創」理論不謀而合。創業家如何從無到有，如何從看似不特別的資源中發掘或產生新的價值？其中的關鍵在於，相同的資源在某些組織中（實則為創業家）被視為垃圾，但在某些組織中卻被當作是黃金，Shokay的例子正好說明「有眼光」的創業家，如何將原本沒有經濟價值的氂牛絨翻轉為高級毛料。

以下將以貝克與尼爾森提出的隨創理論三要點[11]，對照 Shokay 的創業家作為，說明創業家如何無中生有：

首先，就地取材（The resources at hand）。創業家運用手邊的資源，包括有形的，像氂牛絨、當地牧民、織娘，或是無形的，像Shokay的創業者利用本身商業經驗與所學開發氂牛商機，並參加商業計畫競賽獲取獎金與知名度。

其次，將就著用（Making do）。各個組織將資源轉成服務的能力各自不同，原因在於個人如何看「限制」。隨創者不接受固有限制，反而忽略或不斷測試並打破慣例與體制上的限制。Shokay創業者打破氂牛絨只能在市場賤賣的限制，找出梳理氂牛身上高品質細絨的方法，開展氂牛絨商機，儘管過程中紡織廠嫌氂牛絨量小加工

成本高，創業者仍不受影響，繼續嘗試。

最後，組合資源產生新服務（Combination of resources for new purposes）。Shokay的創業者將當地牧民與氂牛毛結合，先教會牧民如何整理氂牛毛，再直接向牧民購買整理好的氂牛毛，最後更因有利可圖，持續吸引其他牧民不斷加入，為牧民提供新工作機會，Shokay再將牧民與織娘組合，產出新服務：氂牛絨紡織原料與氂牛絨的編織品。

隨創理論點出資源環境的社會建構意涵，不同人有不同的社會建構，就是為什麼「同樣的資源會被有些人視為黃金、有些人視為垃圾」的差別所在。當我們認為資源環境不足、現有資源沒有價值的時候，不論事實是否如此，資源都會成為我們行動的限制，進而影響我們的判斷與行為；從此可看出社會建構的資源環境對組織的影響力，與客觀的環境相比可說是不相上下。如同上例 Shokay 打破傳統觀點資源須充足，或是須向外尋求資源的創業成功假設，跳脫思維的框架，就能從身邊看似不起眼的材料挖掘到寶貝。創業維艱？能否善用身邊有限資源，磁吸新資源，進而自主創造「再生資源」，使企業永續經營，其實只是轉念之間！

隨創與節慶研究

國內的節慶研究中，其實已有部分文獻提及與「隨創」相似的概念，但較少針對「隨創」做討論，抑或是有組織性及系統地整理

與隨創有關之現象。像是國內研究者劉志鈺與張志青提到，節慶應運用地方「現有資源」，配合可適用資源，擁有強大的資源整合能力，以及具有吸引力的創新活動，才能打造出成功且有口碑的節慶活動。[12] 鄧宏如也提及節慶在追求永續發展下，應重視資源的持續利用，像是不拆除節慶的設施繼續使用，讓有經驗志工參與籌備工作等，都有隨創中「將就著用」的意涵。[13] 許興家等人發現，經過轉型的節慶比較不需政府預算補助而能獨立生存，暗示轉型後產生的隨創效果。[14] 丁誌鮫與陳彥霖則以八大構面探討臺灣地方節慶觀光活動永續發展的影響因子，其中臺灣咖啡節雖然只有 300 萬經費，但因為有民間的助力（例如與劍湖山合辦等），而有辦法持續發展。[15] 此研究結果顯示節慶的資源不足時，納入當地利害關係人作為資源來源，也不失為一有效的對應方式，由此可以了解節慶在面臨資源不足時可能的因應之道。

萬丈高樓平地起，其實多數組織都是在資源有限的情況下開始營運的，像是組織成員少、起始資本額低等，但是這些創業家們仍願意接受挑戰、甚至追求更多的挑戰。其中有些組織不僅存活，甚至成功發展，或者吸引新的參與者，願意投入新資源，或者利用活動的擴散作用，自主創造「再生資源」，不但解決了原來資源缺乏的情況，更開拓後來永續發展的機會。

然而，過往的主流理論似乎無法完全解釋上述的情況，像是一直以來主導組織理論的開放系統模式（open-systems model）。開放系統模式認為組織存在於一個開放的系統中，資源環境會有變化，

資源限制會形塑組織的結果，透過結合環境觀點、關注資源限制的變化，提供我們對組織動態有更深的了解。但這些理論通常以宏觀的觀點，主張「環境對於重要的組織行為和結果有直接的影響」，並把資源視為環境的面向之一，透顯背後存在的基本假設——資源的特質大部分都是已知、不容置疑與不容改變的。然而隨創觀點卻將資源特質視為未知、需要探索的，並保留資源使用上的彈性，主張可以透過轉化或重新組合，以既有資源應付新的需求與問題。

因此，我們要了解節慶的資源特質，節慶需要哪些資源呢？有關節慶資源的種類，依據日本學者宮崎清[16]對社區資源的分類——「人文地景產」，其實也可以用來含括節慶資源的分類，對應過來分別是「人力、文化、地理、風景與產業」。這些資源中，人力與產業最有可能受限於匱乏或不足，後續兩章將針對節慶物質資源的隨創力，以及人力資源的隨創力，以學理討論加實例的方式，逐一探討。

2 信手捻來皆可用：
節慶物質資源的隨創力

　　宋代詩人陸游在〈秋風亭拜寇萊公遺〉一詩中，描述文采飛揚的情狀是「巴東詩句澶州策，信手拈來盡可驚」。元代陶宗儀在〈南村輟耕錄‧卷二四‧待士鄙吝〉也描述作畫時創意泉湧的境界是「阿翁作畫如說法，信手拈來種種佳」。這兩種境界，讓苦思於創作之人好不羨慕！

　　上述兩首詩所描述，都是一種「信手捻來」的狀態，無論是寫詩或作畫，如果取材或運筆都能流暢而極為自然，那對創作者來說真是一件幸福的事；節慶的物質資源若也能如此信手捻來，節慶的管理者亦可高枕無憂，因此在本章節中，將針對「物資」為主的資源做一介紹。節慶的物質資源，如同字面上所示，即肉眼所見節慶場地之各部分物件，試想一個節慶場地的利用，若能結合宜蘭綠色博覽會的再製藝術、三富休閒農場的以物克物、雲林農業博覽會的再利用精神與奧地利布雷根茨音樂節的因地制宜，在各方面的搭配之下，節慶將帶給遊客不一樣的感受。如何以隨創觀點管理物質資源？本章將舉各種資源有效利用的案例，以資源管理者的角度，帶

領讀者一同探訪隨創的無限可能。

漂流到綠博的藝術

宜蘭縣壯圍鄉因地理上有蘭陽溪口，因此該地堆積了非常多漂流木。根據2010年《自由時報》[17] 報導，從1995年至2010年間，堆積了超過20萬噸的漂流木，不僅有礙觀瞻，也可能造成汛期期間的危險。一直以來這些漂流木都採用掩埋的方式處理，但每逢豪雨，過去掩埋的木頭又會露出，無法徹底解決漂流木的問題。

這些看似無用的漂流木，對宜蘭綠色博覽會（以下簡稱綠博）的設計師而言，卻是可貴的資源，用以組成各式裝置藝術，因此在綠博會場的裝置藝術已成為園區的特色之一。這些在綠博出現的裝置藝術，多半運用常見素材或廢棄原料，像是廢棄的椅背（如圖1-1）、回收廢棄電線桿（如圖1-2）、回收玻璃瓶（如圖1-3）等，將原本要被廢棄的材料或是普遍常見的竹掃把（如圖1-4），變為裝飾、點

圖 1-1　運用廢棄的椅背與木頭製作有五官的妖怪樣貌，以木頭剖面作眼睛，以椅背原有的縫隙作嘴巴。（李詩涵／攝影）

圖1-2 以回收的舊電線桿鳥踏木為主要構材。（李詩涵／攝影）

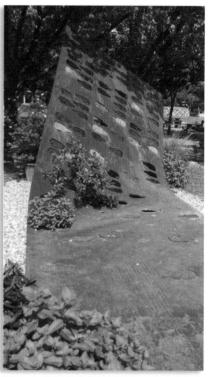

圖1-3 孔洞鑲嵌著被壓扁的回收玻璃瓶與植草磚，象徵土地與人工構造物的共存狀態。（李詩涵／攝影）

綴綠博場地的藝術品，為刻意運用隨創的一項巧思。綠博內的許多建築、木桌（如圖1-5）等也是來自於宜蘭縣政府所撿拾的漂流木再利用，是隨創中的就地取材、將就著用之手法。

在綠博的「農林秘境」中，荒野保護協會為武荖坑的生物棲地營造環境，例如甲蟲、兩棲類等，而千里步道協會則舉辦手作步道活動，配合生物棲地建置自然步道。一方面運用武荖坑的現有豐富

圖 1-4　運用竹掃把作為開放空間的空中吊飾。（李詩涵 / 攝影）

圖 1-5　光合食堂的餐桌。（李詩涵 / 攝影）

生態的資源，增加綠博內容的多樣性；另一方面荒野保護協會與千里步道協會的結合，引進手作步道活動的相關資源，使得武荖坑的景觀步道能順利建置，讓遊客得以在原本草木叢生的環境中悠閒漫步、就近觀察武荖坑生態。在手作步道的活動中，手作步道志工須蒐集木材擺放於步道兩旁，木材的來源即為武荖坑中倒塌的樹木，或是四散在

圖1-6 運用菜籃、竹子、稻草等裝飾橋身。（李詩涵／攝影）

武荖坑的斷裂木材；另一組志工則在武荖坑中尋覓碎石，或將大石敲碎為小石子，再倒至預計的步道區域以夯土，為一種可取得性高、運用現有材料的隨創手法（如圖1-6）。

滅養蚊的轉念之間──三富農場的奇計

臺灣地處亞熱帶，氣候溫暖潮溼，蚊蟲容易孳生，多數人都以清除積水容器，或是在積水中摻入肥皂水或漂白粉作為因應之道，然而三富休閒農場的主人徐文良卻反其道而行，在園區內放置200多個積水容器，主張「要殺蚊子，必須先養蚊子」，讓人好生納

悶，究竟此舉用意為何呢？原來徐文良發現清除積水容器非根本之道，園區山林間，許多地方都有可能積水，偌大範圍，積水怎麼清得完？而且在水中摻入肥皂粉或漂白水，或許可以殺孑孓，但蝌蚪、水中有益的生物等，豈不是也全數遭殃？

　　經過多次試驗，徐文良終於找到用先「養」後「滅」的好方法：既然積水無法避免，便「將就著用」，製造蓄蚊桶，透過裝滿水的桶子，引誘喜愛陰溼環境的蚊子在桶子內產卵，然後放進大肚魚，「就地取用」臺灣常見的魚種，魚就將蚊子的幼蟲吃光光。就算跑到山林中產卵的蚊子僥倖逃脫，但牠們的後代還是有可能返回人工的陷阱中產卵，這樣循環往復，蚊子的數量自然就減少了，而其他生物可以不受干擾，無憂地成長，一反以往政策宣導不要放置積水容器，以免滋養蚊蟲，徐文良運用「生態食物鏈」的概念，有效降低園區環境的蚊子數量。

　　另外，容器內的水需要經常更換，否則水中的氧氣不足，魚養不活，殺蚊的效果也沒了。但園區那麼大，需要設置的積水容器那麼多，一個個換水太費時費工，於是徐文良利用雨水自動更換容器內的水，以連通管的原理，在積水桶旁邊連接一根管子，即使雨水再大，積水桶中的水也只會從管子中流出來，不會影響桶中的小魚，而且還可以使蓄蚊桶自動換水，桶內的蓄水一旦增加，高過於連通管的高度，水就先從連通管流出，「上面收多少，底下就流出多少」。大肚魚、水桶、水管皆為當地非常普通、常見的材料，一經組合，就形成生態性滅蚊方法。

師法自然的農博 —— 鄉野真情

走訪雲林農業博覽會（以下簡稱農博），最引人矚目的為其建築設計，像是「鳥巢」展場，以小鳥就地取材的築巢概念命名，展館設計遵循零廢棄、再利用的理念，例如屋頂使用稻草、竹編等材料，牆體則運用自然材料與廢棄物如泥漿、土磚、稻梗、蚵殼、石頭及回收玻璃瓶等，展現各式工法如土磚、編竹夾泥、夯土牆等。而且鳥巢的建造，並非外聘廠商處理，而是透過網路社群，號召30名具有理念的志工組成「鳥建築人特攻隊」協力造屋；鳥巢在展期結束後，只要拆解、收回127個金屬接頭，其他材料就可埋進土裡、回歸土地。

農博另外一個亮點是「農民總統府」，運用農民相片為建築素材，呈現各個小農的農產特色與頭像，並以水果紙箱布置周圍，時尚伸展台則以傳統辦桌所使用的鋼管素材為設計概念，將鋼管素材轉變為時尚的建築。

白天不懂夜的美 —— 湖光燈色的布雷根茨音樂節

舉辦於奧地利的布雷根茨音樂節，剛創辦時資源拮据，因此第一個湖邊舞台是由兩艘大型平底駁船搭成，一艘用以表演歌劇，一艘搭載交響樂團（該團為現在維也納交響樂團的前身，也是該樂團的首次演出），演出莫札特的小品歌劇《可愛的牧羊女》。雖然沒有

企業或音樂大師的支持，但布雷根茨小鎮藉著博登湖的美景，選擇在太陽下山後舉辦音樂會，讓美麗的湖面倒映出點點燈火與浮動的舞台，成就夜晚中最閃耀的布景，也成了名副其實的「水上歌劇」。

此音樂節的初期籌辦呈現出隨創理論的要素之一：就地取材，儘管環境艱苦，能使用的資源有限，這個小鎮卻能發掘出湖泊的新價值，創造水上舞台。此後，布雷根茨音樂節的舞台設計愈加地壯觀與華美，成為世界上最偉大的裝置藝術與歌劇藝術相結合的代表，也讓布雷根茨音樂節從此年年舉辦、歷久不衰。兩年一換的劇碼與大型舞台布景，也讓音樂節每每成為了全球樂迷津津樂道的話題。像是 2011/12 年的年度製作是喬達諾的《安德萊・謝尼埃》，述說法國大革命期間的一段愛情故事。湖面的舞台以大衛（Jacques-Louis David）講述法國革命家馬拉遇刺的油畫《馬拉之死》為設計概念，以浮出水面的巨型馬拉頭像為主舞台，就像是油畫裡泡在浴缸的馬拉屍體一樣，歌劇還沒上演，就先營造出戲劇的張力和氣勢。

整合以上四者的特色，我們可以發現：綠博運用漂流木做裝置藝術，廢物再利用；為武荖坑的甲蟲、兩棲類等生物營造棲息環境，同時配合生物棲地建置自然步道；又因勢利導建置景觀步道，讓遊客得以在草木叢生的環境中就近觀察武荖坑生態；以及深具創意的手作步道活動，處處可見充分利用取得性高的既有材料，發揮隨創手法的神來之筆。

　　而三富農場運用生態食物鏈的概念，有效降低園區環境的蚊子數量，利用雨水自動更換容器內的水，永續滅蚊養魚，完全取之大自然，用之大自然，堪稱隨創手法的最佳詮釋；還有雲林農博的「鳥巢」，典型的「稻草土作」建築，就地取材，展期結束後又可復歸大地，取之於斯，用之於斯，還之於斯；和大自然共存共榮，不論從生態、環保、景觀、教育等，都有其象徵性意義，更是隨創手法的極致發揚。最後是布雷根茨音樂節的湖邊舞台，以兩艘大型平底駁船開始，意外的開創出水上舞台的神奇效果，無心插柳後來卻蔚為風潮，成為布雷根茨音樂節最佳亮點，當初因經費拮据，隨創手法的克難之作，經過不斷的演變發展，每次的舞台反而成為了全球樂迷音樂節時津津樂道的話題。

　　「隨創性」意念的運用，在過往的節慶裡，不僅俯拾皆是，而且許多節慶甚至能充分發揮，成為資源不足時成功的替代資源，且能隨取隨用；甚至衍生「再生價值」，成為節慶永續發展的「管理資源之道」。

3 ｜ 志同道合創節慶：
節慶人力資源的隨創力

印度古諺有云：送人玫瑰，手留餘香。這種對他人付出後的愉悅感，是現代吸引許多志工從事各種服務的原因。西方諺語甚至直言：有怎樣的志工，就有怎樣的活動。一個成功的節慶活動，除了需要有良好的構想、嚴謹的規劃和有力的執行單位，往往還有一群懷抱著熱忱的人員們，在各個階段提供協助，沒有他們，整體必會失色不少。

利害攸關非常厲害

一個成功的活動，背後一定有不凡的推手，首先要介紹的是很厲害的「利害關係人」（stakeholders）。利害關係人指的是：「任何會影響組織目標的達成、或被其影響的個人或團體。」美國企業管理學者弗里曼（R. Freeman）主張，為了能使節慶永續發展、實現其在社區中社會與文化方面的角色，節慶的籌辦往往需要利害關係人的支持。[18] 但具體來說節慶可能的利害關係人有哪些呢？節慶對

這些利害關係人的需要與依賴程度又是如何呢？我們可透過節慶學者安德森（T. D. Andersson）和蓋茲的研究[19]，對利害關係人對節慶的影響有大致的了解。

此研究以瑞典音樂節慶為研究對象，調查了14個瑞典現場音樂節慶的利害關係人有哪些，以及節慶對利害關係人的依賴情形。結果發現，若以依賴程度來排序，節慶依賴的利害關係人依序是顧客、地方政府、警察及其他行政機關、付費邀請的藝術家與表演者（非國際的）、節慶使用場地的所有人、媒體、付費邀請的國際藝術家與表演者、主要的公司贊助商、幫助節慶產出的獨立組織、小型贊助商、燈光音響設備的供應商、提供補助的政府部門（較高層級或中央政府）、食物的供應者、節慶中商品的販售者等。

再對照收入來源與數據的結果顯示，收入來源排名第一為票券收入（47.08%），反映了大多數的節慶收入來源依靠顧客購票，與調查節慶最依賴顧客之結果是一致的。第二重要的收入來源為地方政府（21.54%），也與依賴性調查其次是依賴地方政府之結果一致。而且大部分節慶依賴當地政府的支助，比較不依賴中央政府（排名最後，平均0.46%）。當然，依賴當地政府的情形或許跟樣本的選取有關，因為調查的14個節慶中，有7個由非營利組織主辦、4個為當地政府、3個為私人企業，非營利組織與公辦的節慶對政府的支助依賴性可能會比較高。另外也如同預期的，公辦的節慶對於票券收入的依賴較少（更多依賴政府編列預算），而私營的節慶主要收入即為票券收入，高達47.08%。

然而，光是辨識出關鍵利害關係人及了解節慶對其依賴之情形，仍是不足的，還需探討以下問題：節慶管理者如何管理這些利害關係人？對內部、外部利害關係人的管理策略有哪些？哪些策略又是較為成功的？

節慶的營運目標是達成一種穩定的制度化狀態（institutional status），意思是有穩定的主辦組織、可預測的收入來源及固定的舉辦期程，以使節慶能永續發展。而採用有效的管理策略，以維持忠實的利害關係人則有助於此目標的實現，那麼通常節慶管理者使用的策略有哪些？而哪些策略又較為成功呢？

安德森和蓋茲指出，節慶籌辦者使用的策略大略有以下四項，分別是：發展核心價值作為品牌的基礎、遊說政府出錢或其他利益、計畫與行銷以創造強大的品牌形象、促進創造力以創造關於節慶的新產品。[20] 其中，「遊說政府出錢」這項策略雖然被大多數節慶籌辦者所採用，但評估成功的程度卻只有中等數值而已（該研究以 1 到 7 分評分，此項只有 4.92 分，其他三項則都在 5.3 到 5.58 分之間）。而最成功的策略卻不是多數節慶採用的策略，這些成功策略包括：說服媒體成為贊助者、將供應者轉為贊助者以減少成本、借錢以支付財務上的損失，此三項的成功程度為 6.25 到 6.83 分之間。然而實務上，節慶籌辦者採用這三項策略的數目卻不多。由此可以看出，將增加曝光度的「媒體」，以及原本要支出費用的「供應者」，也就是利害關係人，轉為「贊助者」是節流及取得支持的好方式，也能使節慶籌辦者妥善管理自身對利害關係人的依賴性。

　　而在省錢、分享資源與找尋新的收入管道的策略上，運作成效較不彰，作者指出瑞典節慶主辦者最有效的策略，為透過與「地方當權者」合作，來尋求節慶達到制度化穩定狀態。良好的策略也能降低可能的威脅，節慶管理者在受試時表示，節慶可能會出現的問題包括一些潛在的依賴：單一的市場區隔、單一的收入來源、天氣與主要的供應者（包括藝術家等）。而受試者也表示若能度過危機，反而能使節慶更加茁壯。

　　因此，利害關係人對於節慶的成功與否影響很大，菲茨帕特里克（J. L. Fitzpatrick）等人認為，節慶活動的舉辦必須要平衡各利害關係人的需求與想法。[21] 地方節慶除了政府機關為最主要的推動者之外，民間機關、地方產業都是節慶活動成敗的重要因素。知名的策略學者陳明哲的研究也曾提到，當企業彼此的資源類似，其市場重疊性又高的時候，彼此就會成為競爭對手。[22] 將此情境套用到節慶活動之中，政府機關想要達到政策目標與文化目標，表演團體或是相關的參展廠商則是獲得媒體的版面、展出的機會；而其他的參與廠商則大多呈現一個競合的模式，同時又都希望能夠透過活動的合作，擴大整體的經濟效應，但彼此之間也都是競爭對手，也因此，這時候資源整合者的角色變得非常的重要。

　　主辦單位必須要顧及平衡發展，不能夠有獨厚特定廠商的企圖，必須要透過與當地組織、商家的整合與行銷，集中資源，降低成本，減低廠商彼此的競爭，進一步提升服務品質（節慶場域內與節慶舉辦地區內皆需要），共同創造出區域的價值。拉米雷斯（R.

Ramirez）提到價值共產（value co-production）與價值共創（value co-creation）的概念（圖 1-7），構成地方的主體[23]，包括地方政府、居民與企業，必須從過去的彼此「競爭」，轉向「協奏」後邁向「共創」之路，才能為地方發展帶來最大的利益；結合此概念應用到節慶活動中，也可以發現節慶活動若要能夠持續的發展，除了遊客的參與之外，更因此要讓利害關係人共同參與創新，讓利害關係人扮演創造價值的角色。

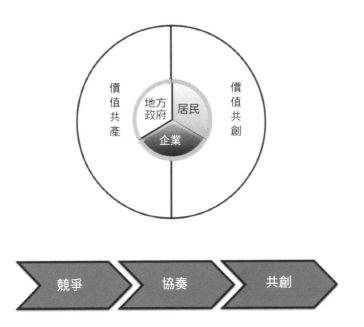

圖 1-7　從價值共產到價值共創。（邱珮瑄／繪製）

就地取「才」志同道合

節慶中另一項主要的人力資源是志工。志工服務在世界各地越來越流行，研究顯示，許多藝術、文化、音樂與體育活動依賴志工的程度也越來越高。[24] 志工服務的定義是「在任何的時間，免費提供給個人或是團體的活動」。[25] 儘管有些志工服務是有金錢上的交換，或是某種形式的義務（透過服務來獲得獎勵），但大多數的志工服務是沒有金錢上的誘因的。

像是知名的日本京都祇園祭，就邀請觀眾以志工身分加入執行與營運，為節慶籌辦注入新血。由於傳統上舉辦祭禮的組織「町」人口漸不足，必須對外招募喜愛傳統文化、原本是祭禮的「觀看」者，以志工身分加入，成為祭禮營運組織的一員，以維持祭禮營運與世代交替必要的人力資源。[26]

英國研究顯示，英國節慶有76%都與志工服務有關，其中更有38%的節慶是完全依賴志工服務，才得以順利舉行。[27] 許多節慶的志工服務不再像以往的形式一樣僅限定於活動舉行的那幾天，主辦者也更注重顧及志工的利益；且更多的志工不僅在節慶活動時來幫忙，甚至在節慶前的準備、節慶後的管理回報都有參與，而且一參與就是許多年。依照過往節慶活動的經驗，幾乎90%以上的工作人員，都是「就地取才」招募的，在地人才不論對地方的感情、熟悉度、親和力、對活動的參與熱情，都是主要的原因，而且每年持續參與的比例極高，對訓練、經驗累積，都有很好的效果。以下以隨

創理論觀點來檢視節慶與志工之間不可或缺的關係。

倚重志工的宜蘭綠色博覽會

宜蘭綠色博覽會是宜蘭縣每年舉辦的重要節慶活動，活動主軸是依農業生活、生態保育、環境教育、永續未來等方向舉辦活動。綠色博覽會帶動宜蘭地區觀光產業的繁榮，透過綠色博覽會的舉辦，除了對綠色概念的一種宣傳，也是行銷宜蘭的最好方式。

談到節慶志工隨創現象，茲以2013年的宜蘭綠色博覽會為例，該年主題為「憶起森呼吸」，於該年3月30日至5月19日於武荖坑風景區登場。綠博在人力資源上的募集與執行，分為臨時員工、志工、企業募集的工讀生等三類。

在「蘭陽好印象」主題展區的蘭花花坊內，就有許多親切中年婦女型的工作人員，她們是綠博的「臨時員工」，工作期間共51天。這類型的人力招募方式，採網路報名並請報名者填寫志願，錄取之後再行分組。她們所負責的蘭花花坊，屬於廠商外包的類型，除了各品種蘭花展示，也提供民眾DIY栽種蘭花於漂流木上（須另外付費），廠商有專人派駐，而員工主要是在人多時、或是用餐時間扮演支援的角色。至於像是票口等比較忙碌的工作，則多分派給較為年輕的臨時員工。

另一類型的人力資源為「志工」。進入綠博會場後即可看到志工解說服務台。令人意外的是，這個服務台主要導覽的並不只是博

覽會本身，而是為民眾介紹整個宜蘭縣。由此可約略了解到，宜蘭縣政府舉辦綠博活動，不僅是為了提升地方的知名度、促進經濟消費力，更期望透過大家對宜蘭各地區的認識，進而規劃更多前來宜蘭的旅遊拜訪。這也呼應了「蘭陽好印象」展區的各式裝置，包含結合三星蔥造型的蹺蹺板、半面山裝置藝術、巨木搭建的鞦韆等，讓父母陪伴兒童玩樂之餘，對宜蘭各地的印象更為深刻。位於此據點服務的志工表示，他們屬宜蘭縣的長期志工，平常就在各風景區服務，當宜蘭舉辦大型活動的時候就會被安排前往支援，與筆者聊天的志工就曾在綠博及童玩節服務。志工的類型分為文化志工、導覽志工等，進行不同培訓，參加大型活動任務前也要進行培訓。如此聽來，宜蘭全縣的志工似乎為一完整系統，有確切的規模及運作方式。

宜蘭綠色博覽會可看出志工在節慶中的重要性，其所招募的環境教育志工，負責工作內容包括：

1. 一般服務：協助環境教育中心的諮詢服務，現場秩序及環境衛生的維持；

2. 導覽解說服務：協助綠色博覽會活動期間館內定時導覽解說，以及團體解說事宜；

3. 展覽研習服務：協助編輯環境保護文宣品、宣導影片、教案、海報設計、圖書整理等工作；

4. 教學服務：協助設計、辦理各項環境教育活動；

5. 課程講師、助理：執行或協助中心特色課程方案；

6. 沛綠寶基地環境整理服務：協助整理沛綠寶人工水池淨化設施與可食用花園空間。服務時間則不僅於綠博活動期間，還包含非綠博期間（6月至隔年2月）。

此外，還有蘇澳國中的學生來綠博做志工，幫忙各展區的活動準備與進行，以及千里步道協會招募志工於綠博製作步道，運用武荖坑現地的木頭與石頭，製作天然但穩固的步道，使之後的遊客可以藉由步道深入武荖坑的風景與生態。從上述種種服務內容來看，綠博內的各式活動可說是相當倚重志工服務，與國外節慶極為相似。

志工不老的宜蘭不老節

宜蘭不老節開始於2013年，銜接童玩節之後，於每年秋天舉辦，主要活動地點在羅東運動公園及羅東文化工場舉辦，以樂齡族群為主要參與對象，宣揚「心境不老、夢想不老、行動不老」的精神，由此延伸出一系列的免費活動。

不老節與其他節慶的差異，除了服務對象的不同之外，還有志工的投入部分：宜蘭縣內23個團隊、700多名志工成立「不老節志工團隊」，包括長青志工、社福志工、觀光導覽志工、衛生保健志工、文化志工及學生志工，在不老節活動會場，以及宜蘭火車站、宜蘭旅遊服務中心、宜蘭轉運站等八處設置貼心服務小站，提供簡

易醫療、茶水、愛心傘及輔具租用、攙扶引導、旅遊諮詢等服務。此外，宜蘭縣內的國中志工在年底之前，每逢假日將在宜蘭縣內頭城等五個火車站，幫上下車的阿公阿嬤提行李。可以看出宜蘭不老節的志工種類繁多，在各個交通要點上設置服務處，並以銀髮族需求出發提供各項貼心服務，相對於其他節慶，不老節的志工規劃較以參與對象為主，且設置完善。

免費有價的志工與澳洲新南威爾斯藝術節

澳洲新南威爾斯藝術節（Peats Ridge Sustainable Arts and Music Festival，簡稱PRSAMF）對志工有龐大的需求，很適合探討志工在此節慶中的安排和各方面角色。[28] 因為該節慶對志工需求很大，也因此將志工相關事務以外包方式交給一個稱為 "Eventeamwork" 的專業志工管理團隊。一般人若想要成為活動志工，首先於官方網站上選擇希望服務的團隊（項目），例如一般服務、銷售協助、兒童服務或場地布置等；接著要購買志工票券，此票券如同保證金，在完成任務之後會將錢退還給志工；最後就是選擇適合自己的服務日期和時間。

志工參與活動的原因有許多，包含對個人感到自豪、有利於個人發展、建立友誼和人際關係、利用空閒時間等。因為志工時常擔任接待、引導的角色，因此代表節慶活動與外界接觸的第一線；志工還必須要滿足各項任務需求，因此訓練以及有效的溝通是必要

的。志工雖未領取實質薪水，卻不是免費的人力，為了運用志工資源，隱藏的支出包含聘用志工管理者、招募、訓練、保險、飲食交通等，但組織往往認為志工只是附加，而不會被當作是謀求更大互惠利益的資源。

當前有許多大型活動採用招募志工的方式解決人力問題，似乎將志工看作節省成本的替代方案，卻沒有完全落實志工活動的內涵，像是注重志工團隊與個人成長、志工眼中的企業（機關）形象，甚至是長遠合作關係，這些都是在成本之外應該思考的問題。

觀察臺灣一般志工制度經長期發展以來，早已是社會一項重要且不可或缺的人力資源，尤其是一些永久性、長期性的組織，如醫院、寺廟、捷運……等，或短期性的事件如災害救助、體育表演等，都可以看到許多招募志工扮演著橋樑或仲介角色，少了志工，許多細節的運作大概難以順暢。不過志工其實不等於廉價或免費的人力資源。一來願意參加志工者，動機不盡相同，有基於公益心、有出於喜歡幫助人群、有人喜歡熱鬧和人互動、也有人抱著學習增加歷練的心理。所以主辦單位多少要事先瞭解參加志工的「初心」，才比較能達到互惠互利，適才適所的效果。再者，志工也非人人皆可擔任，除了要有事前教育訓練外，還要具備些許熱誠和基本知識或專長。否則像是對救災知識毫無概念的人，真正救災時可能越幫越忙。

上述這些志工的來源，和地域關係不見得有關聯性，然而節慶活動的志工，則盡量要以隨創的手法，在當地即取即用，不但能有

效運用人力資源，更達到事半功倍的效果。當然如能像宜蘭縣，將志工的培育變成一個長期性的計畫，甚至成為一個志工的人才庫，只要是縣境內各項活動的志工，除少數特殊需求臨時對外招募外，其餘可由既有的培訓人員機動調派，就再理想不過了。尤其許多節慶的志工服務，不再僅限定於活動舉行的那幾天，許多的志工由於經年累月長期參與，不僅出現在節慶活動期間，也參與節慶前的準備，成為節慶活動不可或缺的成員之一，直接創造了許多「再生的人力資源」。

從節慶活動的參與者的角度來看，隨創的志工服務可以增強許多額外的效果；因為志工服務除可以凝聚當地社區參與感，吸引更多在地的人或資源投入節慶外，進一步可簡單有效地結合資源隨創手法，透過在地社區對環境的熟悉優勢，就地取材即拿即用，深化許多資源隨創運用。如此志工就不再僅僅是隨創人力資源以及經驗專長的提供者，也成為節慶活動與地區良性互動整合的媒合劑，更扮演了廣泛隨創資源的催生動力。

參考文獻

1 Rüling, C. C., & Pedersen, J. S. (2010), "Film festival research from an organizational studies perspective", *Scandinavian Journal of Management*, 26 (3), 318-323.

2 邱坤良（2012），〈紅塵鬧熱白雲冷——臺灣現代藝術節慶的本末與虛實〉，《戲劇學刊》，15, 49-78。

3 Getz, D. (2000), "Developing a reaserch agenda for the event management field", in J. Allen, R. Harris, L. K. Jago & A. J. Veal (eds.), *Events Beyond 2000: Setting the Agenda, Proceedings of Conference on Event Evaluation, Research and Education*, pp. 10-21. Sydney: Australian Center for Event Management, University of Technology.

4 同註 3。

5 同註 2。

6 Weick, K. E. (1998), "Improvisation as a mindset for organizational analysis", *Organization Science*, 9, 543-555.

7 Valliere, D. & Gegenhuber, T. (2014), "Entrepreneurial remixing: bricolage and postmodern resources", *Entrepreneurship and Innovation*, 15 (1), 5-15.

8 Baker, T., & Nelson, R. E. (2005), "Creating something from nothing: Resource construction through entrepreneurial bricolage", *Administrative Science Quarterly*, 50 (3), 329-366.

9 Grant, R. M. (1991), "The Resource-Based theory of competitive advantage: Implications for strategy formulation", *California Management Review*, 33 (3), 114-135; Wermerfelt, B. (1984), "A resource based view of the firm", *Strategic Management Journal*, 5, 171-180.

10 〈哈佛女孩牽氂牛 生意遍全球〉（2012 年 12 月），新浪網。取自於 http://finance.sina.com/bg/chinamkt/chinapress/20121201/0059645114.html。

11 同註 8。

12 劉志鈺、張志青（2009），〈不同節慶活動與地方行銷策略之探討〉，《明道通識論叢》，7，91-108。

[13] 鄧宏如（2008），〈節慶活動永續發展策略 ── 宜蘭國際童玩藝術節停辦的省思〉,《長庚運動休閒學刊》,2,141-151。

[14] 許興家、曾聖文、柳金財（2008），〈動力結構、產業制度轉型與臺灣節慶活動發展〉,《聯大學報》,5 (1),77-100。

[15] 丁誌鮫、陳彥霖（2008），〈探討臺灣地方節慶觀光活動永續發展的影響因素〉,《臺灣地方鄉鎮觀光產業發展與前瞻學術研討會論文集》,頁181-202。

[16] 宮崎清（1996），〈展開嶄新風貌的社區總體營造〉,載於翁徐得、宮崎清主編,《人心之華》,頁27-32。南投：臺灣省手工業研究所。

[17] 胡健森,〈蘭陽溪口漂流木 壯圍盼清理〉,《自由時報》,2010/4/30。

[18] Freeman, R. (1984), *Strategic Management: A Stakeholder Approach*, Boston: Pitman Publishing.

[19] Andersson, T. D. & Getz, D. (2008), "Stakeholder management strategies of festivals", *Journal of Convention & Event Tourism,* 9 (3), 199-220.

[20] 同註19。

[21] Fitzpatrick, J. L., Sanders, J. R., Worthen, B. R. (2004), *Program Evaluation: Alternative Approaches and Practical Guidelines.* Boston, MA: Allyn and Bacon.

[22] Chen, M. J. (1996), "Competitor Analysis and Inter-Firm Rivalry: Toward a Theoretical integration", *Academy of Management Review*, 21, 100-134.

[23] Ramirez, R. (1999), "Value co-production: intellectual origins and implications for practice and research", *Strategic Management Journal*, 20 (1), 49-65.

[24] Chalip, L. & Costa, C. (2005), "Sport Event Tourism and the Destination Brand: Towards a General Theory", *Sport in Society*, 8 (2), 218-237.

[25] Goldblatt, J. (2002), *Special Events: Twenty-First Century Global Event Management* (3rd edition). New York: John Wiley & Sons.

[26] 黃貞燕（2012），〈京都祇園祭宵山的文化展演與空間〉,《民俗曲藝》,176,67-113。

[27] Baron and Rihova (2011), "Motivation to volunteer: a case study of the Edinburgh International Magic Festival", *International Journal of Event and Festival Management*, 2

(3), 202-217.

[28] Laranjo, F. F., Wunderlich, J. and Thompson, A. (2012), "Maximizing the benefits of event volunteering: a case study of the Peats Ridge Sustainable Arts and Music Festival", in R. Harris, K. Schlenker, C. Foley and D. Edwards (eds.), *Australian Event Symposium 2012 Academic Paper Proceedings*, pp. 21-25. Sydney: Australian Centre for Event Management, University of Technology.

人員、物件與事件：
節慶的體驗設計

1 | 刻骨銘心雋永流傳：
美的體驗是共通的記憶

君言羅浮上，容易見九垠。

漸高元氣壯，洶湧來翼身。

──唐‧劉禹錫〈有僧言羅浮事因為詩以寫之〉（節錄）

　　唐朝詩人劉禹錫，被譽為是營造與捕捉意境的高手，像是上面這首詩，劉禹錫根本沒去過羅浮山（位於現在的廣東省），但他僅透過去過羅浮友人的描述，就可以運用詩句營造「身歷其境」的效果，憑虛構象，達到虛擬如真的效果[1]，真可謂「體驗設計」的最高境界。

　　一般用於形容自身感受的「體驗」（experience）一詞，開始受到管理學界的注意，始自於1998年美國學者派恩和基爾摩（B. Pine & J. Gilmore）提出「體驗經濟」的概念；他們指出經濟的發展經歷了四個不同的階段，分別是貨物經濟階段、商品經濟階段、服務經濟階段及目前正經歷的體驗經濟階段。加以近年來文化創意產業興起，走向情境式的消費[2]與追求個人情感性的滿足[3]，與體驗經濟發展的趨勢不謀而合，因此有人主張「體驗產業」（experience industry）就包含了「文化產業」（cultural industry）[4]與「創意產業」（crea-

tive industry）[5]。

　　文化創意產業中，主題鮮明的節慶（festival），塑造了文化的焦點，對內凝聚社群共識、改善藝術環境、活化文化資產，為帶動觀光產業等地方發展，提供一個理想的途徑；對外則為顯揚民族精神、提倡國家藝術、促進世界文化交流合作與國際認同，搭建了一處伸展舞台。在地方上舉辦大型的節慶活動，可以發揮社會文化、經濟以及政治的多重效果[6]，成為城鄉擘畫者的重要策略。近年來節慶實務上的發展，也從規劃靜態的展示、到設計動態的活動，演變到創造整體遊客的體驗。[7]

　　因應經濟體系與節慶發展的演變，如何設計一個好的體驗，應該是大家共同關注的重要議題。派恩和基爾摩指出，思考如何設計一個好的體驗[8]，可參考之原則包括：建立體驗的獨特性、刺激顧客的五感、建立顧客的正面印象與延續顧客的正面印象等。這些原則廣為體驗經濟後續相關研究所引用，如國外學者桑葆與達莫（J. Sundbo & P. Darmer）、安德森等人。[9]另一方面，引用戲劇原理與環境劇場理論檢視體驗設計，著重於如何在體驗旅程中安排戲劇性要素以創造好的體驗（如林怡君、李宜樺等人的著作）[10]也能給體驗設計者更多的靈感。簡而言之，越來越多的學者與實務工作者，投入分析「體驗」在細節上究竟是如何「被設計」，以創造對消費者的魅力，成為驅動經濟成長的新動力。

　　節慶活動在臺灣社會蓬勃發展也呼應了體驗設計盛行的趨勢，從臺灣原住民祭典（如泰雅族祖靈祭、阿美族豐年祭……）、閩客

傳統文化活動（如平溪天燈、東港燒王船……）到一些新興文化活動（如三義木雕藝術節、貢寮海洋音樂祭），不但節慶類型越來越多，舉辦節慶活動的手法亦是越來越豐富多變，呼應了體驗經濟的潮流趨勢。節慶活動的舉辦順著這股潮流，走向以「帶給遊客難忘體驗」為主的盛況。不過，節慶相關的研究多仍集中於節慶的經濟與社會效益[11]；或是由遊客角度出發，探討遊客滿意度、重遊行為意圖等議題[12]，較缺乏檢視節慶中的體驗[13]，以及由籌辦者角度分析體驗設計應包含那些要素，與如何安排的議題。

體驗設計對節慶的重要

體驗受到重視，是因為它成為一種新經濟價值的來源。那麼體驗到底是什麼？可由個體與體驗提供者兩種角度來檢視。就個體來說，體驗的內涵是「當一個人達到情緒、智力，甚至精神的某一水平時，意識中所產生的美好感覺。因此體驗的本質是個人的，兩個人不可能得到完全相同的體驗，任何一種體驗，都是某個人本身心智狀態與那些事件互動的結果。」[14] 就體驗提供者而言，體驗的內涵是「企業以服務為舞台、以商品為道具，環繞著消費者，創造出值得消費者回憶的活動。其中商品是有形的、服務是無形的，所創造出來的體驗是令消費者難忘的。」因此，對提供者而言，體驗並非歪打正著，而是被精心設計出來的。

體驗經濟近年來雖然成為產業界的新寵名詞，但是以體驗為產

出的相關實務技巧，至今還在探索與發展中，仍有許多人將體驗歸為服務，與洗車服務、電腦修理、批發零售等混淆在一起，到底體驗跟服務的概念有何不同呢？派恩和基爾摩認為，「無形、感官與可紀念性」（intangible, sensational and memorable）是分別體驗與服務的關鍵；當消費者要購買一種「服務」時，購買的是一組照自己的要求而實施、非物質型態的活動；但是當消費者要購買一種「體驗」時，是花時間享受體驗提供者所提供一系列值得記憶的事件，消費者如同在戲劇中演出一般，有身歷其境之感。[15]

體驗性近年來逐漸融入節慶活動的規劃中，舉辦節慶活動的手法越來越豐富多變，其中有很大的原因便是企圖帶給遊客難忘的愉快體驗，作為節慶能持續吸引遊客的手法。根據節慶學者蓋茲所提出的節慶特性，包括：公開給大眾參與、舉辦地點大致固定、具有特定主題和時間、經過事先計畫、有組織運作與經費配合，以及非例行性的特殊活動等。[16]可知節慶最重要的特色是有特定主題，五花八門的節慶活動往往是圍繞某一特定主題作規劃，而不是單純的觀光活動或休閒服務。

節慶要傳遞特定的主題，具備引導遊客進入某個情境氛圍的性質，通常藉由各式主題性活動的設計增加遊客的節慶印象。學者主張節慶中體驗活動的密集度及獨特性很重要，將會影響遊客對節慶主題情境的投入與否。[17]此呼應於派恩和基爾摩所提出的「轉型經濟」，也就是透過使用產品所產生的體驗來改變顧客，將他們引導到某個目的地。[18]在節慶活動普及但也陷入競爭遊客參與的今日，

要找到節慶持續創新之道，節慶籌辦者如何引進體驗設計觀點來構思節慶活動，是重要的議題。

體驗設計的不同觀點

綜合國內外學者的看法，體驗設計是一種「透過對體驗線索（clue）的謹慎規劃，創造該體驗與顧客間情感連結的方法」。[19] 所謂的「體驗線索」，是顧客在體驗的各個環節中，所體驗到的有形及無形接觸點。體驗管理（experience engineering）應注意體驗線索的來源及型態。[20] 一般來說，體驗線索的來源包含產品、服務與環境等三個層面；線索的型態則包括功能性（functional）、機械性（mechanic）與人因性（humanic）三種。功能性的線索，是顧客所認知到的技術品質，意指透過產品或服務傳達出來的理性價值；機械性，指物理環境所傳達出的無形服務，如建築設計，即是經由環境來溝通情感體驗；人因性，指服務人員的表現及行為，如人員之聲音語調、熱情程度、服裝儀容等，即藉由服務人員的互動來溝通情感。[21] 簡言之，體驗線索就是在環境中，透過人員的表現與行為，傳遞產品或服務等各層面中的各種細節安排。

那麼，體驗設計有何原則可依循呢？派恩和基爾摩提出的五個原則為：

1. 將體驗主題化（Theme the experience）；

2. 運用正面線索去影響印象（Harmonize impressions with posi-

tive cues）；

3. 消除負面線索（Eliminate negative cues）；

4. 將紀念品融入體驗（Mix in memorabilia）；

5. 加入五感刺激（Engage all five senses）。[22]

後續學者進一步依照四種體驗的類型——教育、美感、娛樂、逃避現實，來分析一個節慶的體驗設計[23]，以下簡單介紹這四類體驗的設計原則。

首先是教育類型的體驗，節慶被視為遊客可取得的教育資源之一。大多包括特定技術發展、向專家增進特定知識深度、探索未知等（例如，在某酒類節慶中，遊客有機會發展酒類鑑賞知識，並參與品酒，增進對酒類產業、酒本身的知識）。

其次，在美感類型的體驗方面，強調美學設計為節慶的重要體驗元素。具吸引力、具魅力的設施可以視為「填白」，亦即所有在節慶現場的空缺空間都應該被某一種氛圍（依照主題）填滿，而該氛圍的營造就要仰賴具美感的設施。節慶中常見的美學設計包括城鎮廣場、公園、公共街道、近水設施，以及多用途體育和藝術複合物……等。這些地點可以通過使用符號（如「企業橫幅」和相關「標誌」）來增強填白效果，其中包括音樂和一切感官刺激（例如，溫暖的顏色，如橙色、黃色和紅色將帶來令人興高采烈的體驗），而氣味則增加體驗帶給遊客的刺激，使整個體驗感受由單純的「視覺」再往上拉高一個層級。

　　再來，娛樂類型的體驗方面，節慶可以通過提供現場音樂表演、舞蹈表演、展覽、戲劇、視覺藝術等途徑提供娛樂體驗。而娛樂體驗又可以分為高文化、中產階級觀眾文化及另類表演。高文化指的是中等偏上、上層階級，如知識分子和貴族的喜好（如交響樂、芭蕾舞、歌劇和傳統戲劇），中產階級觀眾文化指公眾廣泛認同的信仰或習俗（如爵士、流行、嘻哈、現代舞、踢踏舞、爵士舞），而另類表演，則指喜愛者為少眾、或為特定群體對象設計之體驗。

　　最後，避世類型的體驗方面，節慶利用創造一個有趣的主題營造歡樂的氣氛，讓遊客在一段時間內有機會改變自己的生活節奏。這其中包含「解悶」或「一天的出走」（day out）的概念，以社會學語言來說，是暫時逃離社會普遍認同的價值（如純潔、美麗、幽默等），遊客能在節慶活動中找到明顯的與日常生活「不一樣」的訊息與線索。

　　如果引進戲劇[24]與環境劇場理論[25]來看體驗設計，體驗設計就像是為顧客設計一個戲劇性的「旅程」（journey）。而影響戲劇帶領之變化因素有人事時地物，其意義為「參與者的組織（人）、時間的安排（時）、空間的運用（地）、題材的選擇與活動的組織（事）及道具等媒材的準備（物）」。這五項因素可成為體驗設計的重點，如國內研究者李宜樺以戲劇旅程角度看體驗，從人、事、時、地與物分析2012新北市國際環境藝術節。[26]該劇利用四個定點和動線的控制，讓工作人員帶領著遊客，在遠眺觀音山、背倚淡水河的自然

實景條件下，參與觀賞四段淡水當地的歷史傳說故事。

環境劇場理論著重的是在流動的舞台空間裡，表演者與參與者之間的互動、協力，以及藉此激發出來的反思，同一表演者可能接觸到不同參與者，每次的表演都會激盪出不同的表演火花，導致參與者不同之體驗[27]；這種體悟可運用於反思體驗設計中，如何深化顧客與體驗提供人員之互動層次。國內研究者張淑華綜整相關文

圖 2-1　勝洋水草的 DIY 魚菜共生瓶。遊客藉由 DIY 活動，除了從中得到「完成一件事物」的成就感之外，在活動過程還能體會到「動手做」的樂趣，比起單純欣賞別人的作品，多了成就感與參與感。（作者 / 攝影）

圖2-2　魚菜共生概念的藝術燈泡。（作者／攝影）

獻，也將顧客的體驗過程視為旅程的設計[28]，主張一個旅程的主要
階段是蒐尋資訊（searching）、發現（finding）、使用（using）及使
用後（post-usage）等類似時間序列概念，設計上還要融入顧客與創
意生活產業互動的體驗線索或接觸點，包括產品、服務、活動、空
間環境等線索。

　　由於節慶的「時間」與「地點」因素較為固定，可以捨去不考
慮，而針對體驗旅程中的人（Facilitator）、事（Event）、物（Ob-
ject），探究其扮演角色、達到何種效益進行體驗設計，在此結合四

圖 2-3　2015 宜蘭綠博水木舞台演出《謝平安》。該劇使用各式生活中常見物品及打擊樂器呈現早期宜蘭地區的生活情景。（王佳瀅／攝影）

類（教育、美感、娛樂、逃避現實）的體驗設計[29]；加入戲劇「旅程」的觀點，將設計構想與要素統整如表 2-1。

節慶體驗設計模式

　　如何做好節慶的體驗設計，我們可以由人員、事件與物件三面向來了解，以下來探訪這三者在體驗創造上的不同經驗、歷程、方式：

表2-1　體驗設計構想與要素[30]

體驗類型	設計要素
美感設計	加入圖像符號以達成填白功能
	加入「五感」刺激，且該「五感」彼此間相輔相成
避世設計	融入日常生活中不常見之人、事、物
娛樂設計	1. 高文化：中等偏上、上層階級，如知識分子和貴族 2. 中產階級觀眾文化：公眾廣泛認同的信仰或習俗 3. 另類表演：針對少眾、特定群體對象的活動安排
教育設計	視節慶活動為教育資源： 1. 加入引導特定技術發展之活動 2. 提供向專家增進特定知識深度之機會 3. 加入培養探索未知意識之活動
	融入教育資源分流（家庭遊客 → 成人、孩童）
人員	以人員邀請遊客主動投入節慶（inviting/visitor-friendly）的氛圍
事件	以體驗事件的序列與密集程度，引導遊客投入體驗情境
物件	以物件（例如：布景、道具、紀念品……）延續、加深遊客體驗記憶

1. 節慶人員帶來體驗

　　遊客參與節慶活動，通常會尋求情感的慰藉，節慶工作人員應幫助遊客主動、積極的參與活動，而非讓遊客被動地在旁等待或觀察。[31] 節慶人員的導覽服務經常是傳遞節慶內涵文化最直接的方式，完善親切的導覽服務引導，能幫助剛進入陌生場域的遊客更容易進入情境。

2. 節慶事件帶來體驗

　　節慶中有許多事件，通常是節慶內容中的主要活動。一般對事件的定義為：具有重要意義、有趣、激動人心或獨特的事件，節慶中最常見的形式為遊戲或學習的活動，往往具有具體的操作性（例如手作類活動），透過這些事件，讓遊客的節慶印象達到高峰。

3. 節慶物件帶來體驗

　　節慶中的物件類型包括兩類，第一類物件是體驗事件中出現的道具或象徵物。在戲劇活動中常藉由道具及媒材，如音樂、燈光等，適時的營造戲劇的氣氛，有助於參與者進入戲劇情境，尤其在道具方面，戲劇帶領者若能適當提供一些具體、半具體之實物，或非具體之替代物，都能增加參與者對戲劇內容的興趣。[32] 除了道具之外，選擇「象徵物」（symbolic objects）能為戲劇帶來團體的感覺和想法並聚集焦點，讓戲劇工作更順暢，特別是具有共鳴的象徵物，可以幫助參與者進入戲劇情境中，集中他們的興趣和注意力。[33]

　　另一類物件是體驗結束時可帶走之紀念品、商品、DIY 的手作成品等。前者可幫助遊客深化體驗事件，後者能讓遊客帶回家，延續節慶印象。節慶人員、事件、物件加入節慶體驗的時間點不等，但一旦加入就具有延續性，遊客獲得的節慶印象也在參與節慶事件時達到最高峰，最後透過物件延續節慶印象。

　　若以教育、美感、娛樂與避世四類體驗[34]，作為節慶體驗設計的四大面向[35]；再加入節慶中的人、事、物的安排與實踐，筆者推

導出節慶體驗設計的架構圖（見圖2-4），以參與節慶時段為分水嶺，探討體驗設計中依照時序之人員、事件、物件與四大類體驗應如何安排，以實現節慶創新。

圖2-4　參與節慶時段、體驗類型與印象圖。（王佳瀅／繪製）

　　本篇後續三章將從人、事件、物件三者的角度，佐以節慶的實例，分別探討節慶的體驗設計表現。

2 | 運用人員創造節慶體驗：雙向互動是關鍵

　　運用「人員」創造體驗，通常有導覽、解說、表演、分享與教學等方式，這些方式看似由導覽、解說或表演人員「單向」的傳達理念或想法，但是能否創造一個好的體驗，其關鍵在於如何成功與觀眾「雙向互動」。美國環境解說之父費門・提爾頓（Freeman Til-den）認為，解說不僅止於單純傳遞訊息，還包括詮釋訊息，他對解說的定義為：「透過原物的使用、直接的體驗及輔助說明的媒介，以其深遠意涵與關聯性為啟發目的之教育活動，而不是僅傳遞確實的訊息而已。」[36]

　　提供訊息（information）和解說（interpretation）是兩件本質不同的事情，這正是環境劇場理論，不使用「演員」（actor）而是使用「表演者」（performers）的原因。在正統的戲劇裡，當演員要進入所扮演的角色裡，必須運用一些技巧來幫助他自己能「沉浸」（lose himself in）於角色中。像是幫助一個演員發掘出過去他曾經歷的、相似狀況的感受，並把這種感受表現出來。[37]

　　環境劇場理論也用「轉化」（transformation）的概念來描述表

演這件事[38]，像是在澳洲原住民部落中常見的「巫師」，巫師的任務即是透過巫術的儀式來產生某種改變，這種改變可能來自於表演過程中巫師自身的改變，或是來自於找巫師看病的病患所發生的改變。以此角度來看，表演者就是「轉化者」（transformer），包括將一件事物改變成為另一件事物，或是連結兩個不同領域的人。以下將人員所創造的體驗分為「改變角色」與「專業表演」兩種，分別舉案例說明。

改變角色創造體驗

澳洲雪梨附近的明托現場秀，是以明托社區為表演場地的節慶活動，由雪梨藝術節和一家英國表演公司（Lone Twin）合作舉辦。令人驚豔的是這些表演並非聘請外部專業團體擔綱，而是由社區居民來表演。表演場地也並非專業展演廳之舞台，而是在自家的車道、庭院或草坪上演出，不拘形式，表演者可以隨意穿著、隨時開始，表演者由家人與朋友組成。由明托社區秀可知，透過改變角色（在此為地方居民改變為表演者），構成了獨一無二的社區藝術節體驗。

在國外節慶中規劃「換工假期」（working holiday），已經相當流行，近幾年國內也出現了許多類似活動，像是宜蘭綠色博覽會，在2014年起新增了農事換工的體驗活動，提供有興趣的民眾一天、兩天與長期的換工假期選擇。換工假期會吸引民眾的原因，是因為

民眾有機會體驗與平日不一樣的生活、平日不會接觸到的工作。在節慶中，換工還有另一種意義存在，綠博籌辦人員表示：以前請達人在那裡做，種菜給遊客們看，現在換個方向，換遊客們來種；從很短的半小時體驗，變成一整天都在這裡體驗，身分上不只是體驗者而已，而成為工作人員之一；參與的過程中會想到這就是自己做的，更有成就感，也會更願意跟朋友親人分享自己做出的成果。從只是一個遊客，到一個在裡面的工作者；當其他遊客團體來時，體驗者的操作活動成為參觀的一部分，變成是活動節目之一，體驗者成為節慶的工作人員。就其他遊客來看，一樣都是遊客，為什麼他可以來這邊做這件事情，看到的人也會想去參加。

因此綠博中的換工活動，改變了遊客的兩類觀光視角：第一類是從事換工的遊客，原本是看工作人員種植，轉變成自己體驗種植，開始會以節慶內部工作人員的角度看待經過的遊客與節慶的環境。一方面因為有參與、有成果，會產生成就感；另一方面，因為知道有「遊客」正在觀看自己的工作，感受到自己與其他遊客身分的不同，似乎在享受著一股特別的權利，而自己種植的成果又會成為節慶展示的一部分，供其他遊客觀賞，榮譽感油然而生。

第二類是沒有從事換工體驗的遊客，過往只會看到專業達人展現工作成果或操作過程，但如今看到的卻是與自己相同性質的普通遊客，在節慶現場做起工作人員才有資格執行的工作，又或者過往只有達人才辦得到的工作，此類遊客的視角從（由下往上）仰視專業人員轉為平行視角，觀看的對象變成是與自己同樣身分的遊客，

眼中所見的畫面似乎透露著一種訊息：這些體驗活動並不難達成，自己或許也可以試試看。

換工體驗也使看似繁雜的農事變得平易近人，使觀光的對象改變，也許其「演出」不若過往達人種植般能夠專業呈現，但這些「臨時工作人員」的小出錯、成功時的喜悅等學習過程，將成為此類節慶的新風貌，也成為動人觀光風景的一部分。

專業表演創造體驗

在城市舞台與世界對話──臺南藝術節

臺南藝術節創辦於2012年，為期三到四個月之久，臺南市長賴清德曾以2013年臺南藝術節為例，說明該節慶有三大特色：首先是在地，邀請到國內外55個團隊演出112場次，是臺灣難得一見的盛大表演，有臺南在地傑出的藝文表演團體，所以它「最在地」；其次是國際，表演具有「臺灣精湛」及「國際經典」，所以它「最國際」；第三是文學，較特別的是臺南的文學家，如楊逵、葉笛、吳濁流等文學家的作品均以藝術方式呈現出來，所以它也是「最文學」。

臺南市政府舉辦臺南藝術節，背後有三個目的：首先是提供市民一個優質的文化藝術生活，因為臺南是臺灣第一個城市，也是臺灣的文化首都。其次是期待臺南傑出的在地藝術表演團體所建構的城市舞台，在「臺灣精湛」及「國際經典」的激盪之下更加燦爛，

讓臺南市的文化首都內涵更為豐富。最後希望藉由這樣的活動提高
臺南的能見度，只要建立起臺南的高度，自然會吸引更多人來觀光
及投資，更多人願意來臺南居住，如此藝術節所創造出來的價值，
就不單只是藝術上的表現，同時也指向一個城市的發展。賴市長指
出，臺南以文化立市，人文氣息濃厚，市府舉辦藝術節以藝術、文
化拉近臺南和全國民眾之間的距離，也提高臺南市高度，讓更多人
認識臺南、來到臺南。誠如一般球迷期待球季的到來，藝文氣息濃
厚的臺南也在等待每年藝術節的到來，增添市民藝術涵養，讓市民
生活在藝術的氛圍中。

　　2013年臺南藝術節首場大型演出的團體，邀請到多次受邀至歐
美、日韓等地巡迴演出的「野火樂集」，在公十一停車場舉行「美
麗心民謠・野火放歌聲」演唱會，表演者不少是具原住民血統的歌
手，其中包括李泰祥得意弟子陳永龍。最受民眾歡迎的兩場，分別
是日本動畫配樂大師久石讓的音樂會與西城故事電影音樂會。久石
讓2014年音樂會在尚未展開宣傳時，1,800張門票即已賣光，這次
演出陣容是維也納國家歌劇院合唱團、獨唱家、久石讓指定管風琴
家鈴木隆太、長榮交響樂團以及國立實驗合唱團共襄盛舉，演出曲
目包括充滿生命意涵的《風起》管弦樂組曲，以《Orbis》為序的貝
多芬《快樂頌》盛會。另一場電影音樂會「西城故事」由萊茵歌劇
院終身指揮、文化部國際顧問簡文彬指揮長榮交響樂團演出，兩個
半小時裡，觀眾將隨銀幕樂曲中兩大家族的愛恨情仇，欣賞音樂、
舞蹈與電影之美。

2015年臺南藝術節的表演單位，來自47個團隊、超過170場演出，三大系列活動包含「國際經典」、「臺灣精湛」、「城市舞台」，為臺南帶來豐富的藝術饗宴。主辦單位首長賴清德強調「以藝術會友」，節目精彩、陣容堅強。文化局長葉澤山表示，2015年臺南藝術節三大系列包含戲劇、舞蹈與音樂等不同形式，節目類型豐富多元，文化局並首度推出自製節目，量身打造專屬於市民的演出。

3月28日「北海道札幌交響樂團──戶外慶典」將在南瀛綠都心公園呈獻名家之作，樂團特別演奏由日本音樂家渡邊俊幸所編曲的《望春風》，為札響本次來台巡演唯一一場戶外免費演出。5月份有安斯涅與馬勒管弦室內樂團、柏林愛樂巴洛克獨奏家合奏團演出，奧地利格拉茲愛樂交響樂團帶來「奧地利音樂四傑經典重現」，有莫札特、小約翰・史特勞斯等奧地利知名音樂家作品，以及經典輕歌劇演出。

臺南市文化局2015年邀請來自法國、奧地利、日本、香港的團隊橫跨歐亞兩洲精心打造。「台日節慶管樂團──管樂狂潮」有臺灣音樂文化的素材，又結合日本傳統音樂與法國浪漫和爵士的風格，由日本當代管樂作曲家伊藤康英指揮，與法國小號音樂家艾瑞克・歐比赫（Eric Aubier）獨奏。「香港劇場空間」演出《棋廿三》，描述二戰時日本侵華行動，以棋藝比擬世局，刻劃人心，也成為臺南藝術節有史以來首場國際戲劇演出。

「臺灣精湛」單元推出眾多臺南在地演藝團隊作品，包含影響・新劇場親子劇作《造音小子嗶叭蹦》；那個劇團的虛擬世代人

間喜劇《魚：閃閃發光或其他》；稻草人現代舞蹈團《致荒誕人生》呈現對社會議題的關注、人性的思考與大環境的擔憂；改編自經典劇本《慾望街車》的臺南人劇團《姊夠甜・那吸》。更有來自外縣市的團隊，包含戲班子劇團《共赴春宵》，描寫少年青春的友情與愛情；臺北曲藝團《北曲 20 精釀城人故事》，說唱城市的冷漠症候群；影像世代的黑色幽默喜劇，則由臺北藝術推廣協會帶來《大算命家》；盜火劇團《美麗小巴黎》，探討人與土地的真正意義；布拉瑞揚舞團《拉歌 LaKe》舞出原住民認同；EX- 亞洲劇團《馬頭人頭馬》以肢體說故事；果陀劇場《冒牌天使》，演出一場人生冒險喜劇。演出者排出超強卡司，無論舞蹈或戲劇作品，頗能深入現代社會現象，切合時事觀點，探討人性心理與現實，顯現出本系列的多元視角與突破。

　　2015 年「城市舞台」單元主題為「泥土記憶」，鼓勵表演藝術破除傳統劇場藩籬，配合臺南獨有古蹟林立的城市風景，以不同面向挖掘臺南印象，包含歷史、人物甚至聲音、氣味等。臺南藝術節持續舉辦四年以來，已躍居為國內首屈一指經營「環境劇場」的藝術節。八場「老樹音樂會」則在臺南各區的珍貴老樹旁，結合作家與音樂演出，對老樹說書彈琴，讓市民重新拜訪老樹，一起來關心城市的生態及藝文環境。藝術節壓軸自製演出《十面埋伏》，在億載金城，由采風樂坊邀請臺灣第一位入選太陽劇團團員的張逸軍編導，結合國樂與火舞，重現國定古蹟二鯤鯓砲台最傲人的姿態。

弦管交織共譜盛宴——臺灣國際音樂節

臺灣國際音樂節是亞洲最大的管樂團和交響樂團的音樂活動之一，內容包含國際交流音樂會、富教育意義的大師講習會、室內管樂大賽、室外行進樂隊觀摩表演和各種充滿吸引力的活動，其特色為聚集世界上在音樂界最具影響力及最知名的音樂家。

2014年的音樂節，邀請國際作曲指揮大師約翰‧德‧梅耶（Johan de Meij）（其作品涵蓋原創、移植、改編的交響管樂之電影和音樂劇音樂，《第一交響曲——魔戒》是其第一部管樂作品；梅耶也是活躍的演奏家、指揮家、大賽評委和教育家）、世界重量級管樂指揮秋山紀夫（Toshio Akiyama）*、廣島青少年馬林巴室內樂團團長淺田三惠子、韓國專業管樂指揮、作曲與教育學者姜鐵鎬，以及國家一級指揮李方方等五位擔任客席音樂家，並邀請優秀知名團體來共襄盛舉。

最美麗的風景是人？這句話恐怕太單純，人與人之間傳達的經驗、知識，交流的感情、關懷，才是構成美麗體驗的主要成分。以此來看上述節慶的體驗設計，明托社區秀展現在地人的熟識與關懷，綠博換工假期透顯出改變角色的參與感，臺南藝術節將國際藝術與臺南在地人的尊榮感結合，臺灣音樂節引進世界級管弦樂大師的重量感，說明人在體驗設計扮演的不同重要角色。

*秋山紀夫1985年首次來台，與臺灣管樂教師見面，傳授管樂推廣經驗，促成中華民國管樂協會創立，近十五年，每年皆數度來台指揮，對臺灣的管樂發展作出重大貢獻，被臺灣管樂界稱為「臺灣管樂之父」。

3 ｜運用事件創造節慶體驗：
吮指回味的體驗

　　節慶能否發展為創造深刻體驗的媒介，其關鍵之一，就是能否利用當地的文化傳統或特殊資源，發展出能呈現「特色」的事件；遊客透過參與此特色事件，能與其他的節慶區隔。這種結合當地文化、歷史與在地特質來發展節慶活動，使參與者對節慶的過程印象鮮明，為節慶能否永續發展的關鍵；也就是節慶活動熱鬧後，留下了什麼體驗給當地人與遊客，是節慶規劃過程中值得深思的重點。

　　宜蘭的綠色博覽會、童玩節與不老節已有多年的舉辦經驗，也已摸索出如何利用地方的資源和特色，塑造出自己獨有的亮點，讓參與者留下鮮明的體驗記憶；還有像冬戀宜蘭溫泉季、臺北溫泉季、臺南關子嶺溫泉音樂節等發展較多年的溫泉季，舉辦的活動也較具特色，不像大多數的溫泉節慶以觀光為主，結合泡湯、美食、旅遊等業者推動當地觀光，但活動內容缺乏新意，不是請藝人來表演，便是旅遊與美食的優惠活動，卻忽略了突顯該溫泉區的特色與歷史文化。

　　這幾個節慶雖仍有許多可再精進之處，但已較其他節慶更為吸

引遊客，至於是否能找到並塑造獨特性，除了地區的特殊性外，節慶能否發展出屬於具特色的事件，才是維持人潮、永續經營的關鍵。另外像是美食節慶，一方面吸引人潮前往，另一方面卻又能維持其亮點，它們真正的魅力或許在於供應本土佳餚、回報社會，追尋商業利益的同時也不忘社會責任與意義。本文將分析數個節慶，提出可由「學習」、「遊戲」、「樂齡」、「溫泉」與「美食」等活動形態創造體驗。

從學習活動創造體驗──宜蘭綠色博覽會

綠色博覽會是宜蘭縣每年春天舉辦的重要節慶活動，近年來在一些參與活動的規劃上以創造體驗為特色，如2014年綠博有兩項重點的體驗與講座活動，分別是「微笑講堂──達人魔法體驗區」及「見習農場換工假期」。

「微笑講堂──達人魔法體驗區」是由宜蘭縣政府的「微笑土地」（Smile Land）行動方案所延伸，邀請與綠色博覽會內容相關的25位在地達人現身說法，以DIY體驗為主，搭配達人在地故事、專業知識分享，讓參與者不僅認識環境生態，也感受人文風景，展現宜蘭在地達人的軟實力與創造力。微笑講堂包含22項體驗活動，例如行健有機村栽植有機糯米帶來手工湯圓製作體驗、蓮春園植物染館的植物染體驗、東風休閒農場的檜木筷製作、明式家具榫卯藝術的榫卯馬創作、羅東鎮農會的鹽滷手工豆腐等，各社區、休閒農場

圖 2-5　2015 綠博鯨魚
森林小盆栽 DIY 紀念品。
（王佳瑩／攝影）

圖 2-6　2015 綠博魚菜共生瓶製作體驗活動。（作者／攝影）

及村落於綠博中提供在地食品、工藝體驗，讓民眾在一個節慶裡就可以對宜蘭當地特色有概括的了解，並能透過體驗學習與玩樂。

另一個活動「見習農場換工假期」位於「農林祕境」展區，目的是以大自然為師，以食物旅程為焦點，營造人與自然共生的新環境。主辦單位開放對從事農業有興趣的民眾報名參加，透過農業講座與農事體驗的方式，不但可以學習與親自實作農事，還可以免費參觀綠色博覽會。有推出單日、二日及長期見習行程，在見習結束後，荒野協會帶領參與者於祕境全區生態解說約60分鐘，認識這塊土地的生態環境。此區約計有200餘棵的老欉柚樹，由於面積寬廣，林間還有鋪設環山步道。在這裡還會發現被臺灣獼猴啃食過的菜園，被找尋食物的山豬翻亂的菜田，一大群的白頭翁在大樹上吱吱喳喳的飛翔，天氣放晴的時候大冠鷲凌空翱翔。

這些活動不只是為了觀光休息，或是提供民眾體驗的經驗而已，背後還有一個有意義的目的，就是希望能有更多人回到土地的懷抱、從事農業，抑或讓有志農業者了解作物生產的流程與樣貌，甚至可與農夫們共同激盪出新的栽培模式。

從遊戲事件創造體驗——宜蘭國際童玩藝術節

宜蘭國際童玩藝術節（以下簡稱童玩節）是宜蘭每年夏天的重要節慶活動，2013年童玩節以「轉」為主題，呈現於「展覽」、「演出」、「遊戲」、「交流」四大活動主軸中，並邀請了四度入圍美國

葛萊美獎提名的設計大師蕭青陽加入團隊，為童玩節打造全新的主視覺意象。蕭青陽與合作夥伴漫畫家傑利小子為童玩節創造七個新角色，成為童玩節該年夏天的新夥伴——「自拍怪方蟹、水槍燈籠魚、鯛大叔、河豚弟弟、扯鈴阿魟、好蝦伯、田螺坦克」。這些代言角色分別掌管園區的七大區域，在園區中處處可見。其中園區主推三大超級設施，宜蘭的國際級繪本作家幾米打造的「玩・轉幾米兒童繪本館」、發想自洗衣機概念的「星際水漩渦」，以及小朋友最愛的「大恐龍運動場」。

2013年的展覽除了邀請幾米為童玩節打造故事魔幻王國，還設置了「童玩館」，讓民眾可以回憶童年古早味遊戲，以及冬山河河岸的「十八歲的河岸驚奇」，整體構想源自於宜蘭民謠「丟丟銅」，由三所國內大專院校設計系老師帶領學生進行實地創作，以漂流木、竹子等多樣廢棄回收材質為素材，共有18件作品巧手呈現民謠中所描述火車經過山洞的水聲與風動。

遊戲區可分為三區，包括：燈籠魚的旋轉水世界、好蝦伯的清涼夏天與鯛大叔的恐龍奇遇記。除了「星際水漩渦」、「倒轉水迷宮」、「水戰車」等水上遊樂設施外，這年還有以恐龍為主題的立體運動場，以及恐龍棲身之地的雨林祕境。眼尖的民眾或許會發現童玩節內的遊樂設施幾乎都是只此一家，別無分號，因為所有的遊具，都是由主辦單位自行研發製作。而看完展覽、演出，享受遊樂設施後，童玩節另一大活動主軸——「交流」，可以欣賞藝師們精湛的技藝，與藝師討教，動手創造出專屬手工童玩的「童玩工

坊」，以及可以購買飄洋過海而來的一手紀念品的「寰宇市集」。

為了展現宜蘭豐沛的水資源，童玩節充分運用舉辦場地親水公園的地利條件，加上創意，設計出一座座原創的大型戲水設施。但喜歡水上活動的朋友們，應該會注意到童玩節除了往年的遊船、划龍舟體驗活動，在2013年增設帆船體驗，為臺灣較為少見的活動。宜蘭有得天獨厚的冬山河，河面寬闊平靜，其實很適合從事水上休閒活動。像是冬山河遊船，行程從「冬山河親水公園」到「宜蘭傳統藝術中心」。遊客可以徜徉在冬山河，享受悠閒的時光。

另有一項免費划龍舟體驗活動，通常我們只能在端午節時欣賞他人划龍舟，但在童玩節卻是可以實際參與，一起動手划，是熱血的體驗！最後一項活動，為新增的免費帆船體驗，遊客只要穿上救生衣，由專業的帆船手操作，不必動手即可盡情享受乘坐帆船的經驗及冬山河美景。風帆體驗是童玩節熱門的活動之一，平均每天有將近300位遊客參加，由慈心華德福帆船選手帶領遊客，在水上馳騁於龍舟體驗區與利澤簡橋之間。

從樂齡活動創造體驗 —— 宜蘭不老節

宜蘭的春季有綠色博覽會，夏季有童玩節，冬季則有礁溪溫泉節，唯獨秋季沒有大型節慶，2013年「不老節」開始填補秋季空缺，使宜蘭縣一年四季皆有大型節慶活動。不老節也是全台第一個為樂齡族群舉辦的節慶，活動雖然以宜蘭運動公園為主場地，但仍

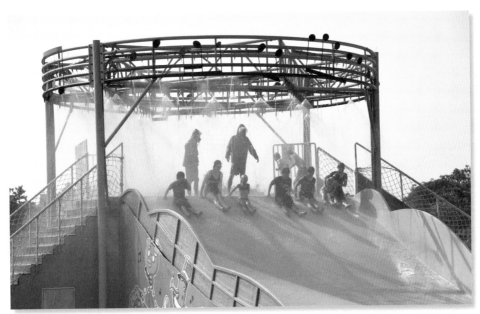

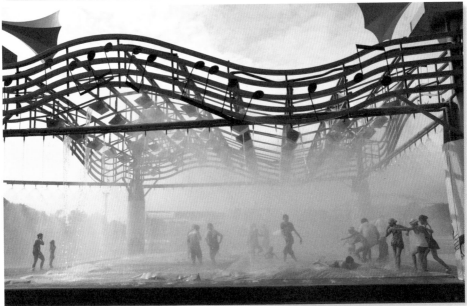

圖 2-7　宜蘭擁有豐沛的水資源，童玩節上設置各式大型戲水設施讓大人小孩玩得不亦樂乎。
（作者 / 攝影）

有部分活動分散於其他場地，像是「返老還童來踩街」活動，從宜蘭丟丟噹廣場出發，由數百人組成的多個特色隊伍沿宜蘭市主要街道緩緩而行，最後再回到丟丟噹廣場，吸引不少民眾駐足觀賞，展現樂齡族的活力。

　　不老節系列活動中的另一項特色活動：樂齡博覽會，舉辦於宜蘭運動公園體育館，為期四天，為不老節中持續最多天的活動。主辦單位與多所大學系所合作佈展，針對樂齡族的食、衣、住、行、育、樂，提供多元的服務資訊，包含展示遠距看護等先進科技，以及提供老年的保險和理財規劃。此博覽會中有許多情境式體驗，包括全新研發且獨步臺灣的體驗內容，如全球首次聽力檢測量化的專利，只需五分鐘就能測出聽力並加以預防改善，以及臺灣首次結合關節運動與多媒體藝術，讓復健運動不再枯燥無味。

　　另外曾於二十年前於國家戲劇院演出的「人棋戲」也於不老節登場，即「楚漢相爭賽人棋 ── 戰天 On Line」活動，由蘭陽戲劇團總策劃，知名導演劉光桐和劇作家游源鏗共同創作，由蘭陽戲劇團、國民大戲班劇團、國立臺灣戲曲學院歌仔戲學系學生聯演，北管大師莊進才加入音樂製作群，連同演奏及幕後人員，表演動員近百名人力，扮演人棋邊演邊弈戰，並重現象棋比賽冠亞軍決賽的棋步，讓民眾可以邊看戲邊觀戰。此活動將樂齡族喜歡的象棋與歌仔戲結合，並以 On Line 為名，可看出主辦單位希望老少皆能參與，以及讓老少皆喜愛傳統戲劇。

從溫泉事件創造體驗──溫泉節慶

臺灣已經發現的溫泉據點有一百多處[39]，不管是平原、高山、山谷或海洋均有豐富的泉源，也吸引國內外喜愛泡溫泉的訪客。自2001年著名的溫泉據點便開始辦理溫泉季等活動，但在2007年，政府出面結合溫泉與地方美食資源，在各地開辦各式溫泉節慶。

溫泉是地方特產，不同的溫泉自然產生不同特色，因此溫泉節慶大多在「溫泉」上做文章，然而，也因為溫泉是地方特產無法改變，推廣溫泉季的手法似乎走入死胡同。2013年礁溪冬戀溫泉季，試圖加入溫泉之外的新元素，活動期從過去的兩週延長為四週，每週排定不同主題節目，包括：旅館週、伴手禮週、健康休閒養生週與美食週，只要遊客在這些業別優惠期間至參與店家消費，即可享有優惠。

溫泉季以礁溪溫泉為據點，活動內容包含溫泉季美食風味餐之夜、櫻花陵園馬拉松嘉年華、冬戀溫泉搖擺青春嘉年華、冬戀溫泉情歌金曲嘉年華、冬戀宜蘭耶誕送湯圓、冬戀宜蘭溫泉季踩街等活動。開幕的隔天即是馬拉松嘉年華，將近2,000位選手從溫泉公園遊客中心起跑，為溫泉季拉抬氣勢。另外，搭配溫泉季同一期間，蘭陽國際旅館節舉辦健康悠活愛礁溪──自行車健康悠遊，以及跑馬古道文化健行巡禮等活動，希望同步塑造礁溪健康樂活的城市氛圍。

2014年冬戀宜蘭溫泉季於12月6日起至隔年1月4日在礁溪登

場，活動期間的週休假日，礁溪劇場有知名樂團登台、懷舊那卡西、大提琴與外國民俗樂團演奏。該年溫泉季除結合多家在地溫泉業者推出優惠外，也結合各式各樣的裝置藝術及規劃單車旅遊路線，希望藉此吸引國內、外旅客前來。

宜蘭縣工商旅遊處表示，礁溪溫泉聞名全國，2014年以「健康與藝術的溫泉」為主題，為期近一個月的時間，有約50家礁溪相關業者推出88折優惠，週週都有不同主題，包括旅館週、休閒健康週、伴手禮週與美食週等系列活動。主辦單位也把英國街頭常見的電話亭搬到大街上，內部擺放各種泡湯用品、蘭陽旅遊書籍，甚至還有鋼琴，讓喜歡音樂的遊客也能在街頭彈奏。遊客到礁溪不只可以享受泡湯，更可在街頭漫步時感受到藝術氛圍。主辦單位規劃了四條單車路線，包含跑馬古道線、五峰旗風景區線、龍潭湖線及得子口溪線，並安排解說人員免費帶領旅客一起遊礁溪。

從美食活動創造體驗——美食節慶

臺灣近年來的節慶活動如雨後春筍冒出，種類也越來越多樣，如音樂節、藝術節、農業節慶、文學節慶、美食節等等，節慶一方面要維持吸引力、吸引觀光人潮，另一方面又要展現當地特色或文化，然而這兩個目的難免有衝突，究竟是要重視教育與文化傳承，還是要看中人氣與商業買氣？商業氣息瀰漫、節慶因互相模仿而趨向同質的疑慮由此而生。以美食節為例，美食節除了大啖美食，還

能規劃出什麼特色活動？除了推廣當地食物，與該地區還能有何連結？以下數個魅力節慶的例子或許能為臺灣美食節慶點亮另一盞明燈。

首先是「舊金山街頭美食節」，它開始於1998年，在舊金山東部的新興社區多格伯奇（Dogpatch）舉辦，主題是對創業精神和熱情的當地生產者與餐廳的一種慶祝。固定於每年8月舉辦為期三天的美食節，匯集當地所有的美食和音樂，這條街一年就吸引了5萬多人前來。參與活動的大部分攤販都已經擁有自己的餐館，很多都是從售賣街頭小吃開始的，這個活動讓具有冒險創業精神的飲食家們齊聚一堂，拿出他們的看家本領，烹飪出各種美味的街頭小吃，目的要讓民眾有機會一次品嘗舊金山各大餐館的美食，並了解這裡獨有的飲食文化。這裡沒有精緻的餐桌和頂級的服務，可是卻有來自超過80個美食攤位帶來的各類特色美食，還有高級餐館沒有的無拘無束的感覺。活動每年都吸引到上萬名本地居民和遊客參加，除了美食之外，還會配合美妙的現場音樂。

舊金山街頭美食節為當地非營利組織所舉辦，主辦單位相當支持餐飲創業家與美食攤販，相信他們能與社區有良好連結、提供當地人人能負擔得起的美食。此美食節的另一大特色為「移動的美食盛會」：第一天的夜市和募捐活動，需要購票入場；第二天的街頭美食節，有80個店鋪參加，包括大名鼎鼎的米其林星級餐館（State Bird Provisions）和中央廚房（Central Kitchen），入場免費，但享用菜餚需要付錢；第三天則是美食及創業精神主題之研討會。

　　另一個魅力美食節為「波士頓鄉土美食節」，是當地最大的全天候農貿集市和美食展會，每年9月舉辦，大概吸引一萬名顧客聚集於此，此美食節為了貼近民眾，其體驗設計主要是觀賞明星大廚的烹飪表演，以及到DIY小屋內認識食材並親手烹調，民眾可以在小屋裡製作醃菜或肉食，不只是享受美食，還有機會認識與烹煮各類當地食材。

　　「紐約市酒水美食節」則開始於2007年，起初是個夜晚的活動，後來由美食網絡主辦的盛會，已經為紐約市糧食銀行及攜手兒童無飢餓運動募集了700多萬美元的善款。節慶活動除了免費品嘗、烹飪演出、研討會，重要的體驗設計是加入名廚的元素，參與者可以與國際名廚森本正治（Masaharu Morimoto）、瑪莎·斯圖爾特（Martha Stewart）、馬庫斯·薩繆爾遜（Marcus Samuelsson）及湯姆·克里吉奧（Tom Colicchio）等人一起參加派對，一睹名廚風采。

　　我們一般用「值回票價」來形容票券所代表活動內容之精彩，更進一步而言，就是該活動的內容讓購買者滿足無憾，不但得到原先想要的、還有比「預期」更多的回饋。以此來看，本文所列舉之學習、遊戲、樂齡與美食事件所創造之體驗，除了技能、樂趣、長者照顧與口腹滿足，主辦者致力於添加新的元素，創造來訪者不虛此行的體驗。

4 │ 運用物件創造節慶體驗：
只緣身在此山中

紅豆生南國，春來發幾枝，
願君多採擷，此物最相思。
　　　　　　　——唐‧王維〈相思〉

　　王維的這首詩是眾人朗朗上口的詩，何以兩人相思、卻要對方去採紅豆呢？這說明「物件」的傳情效果勝於人言。物件除能傳情之外，我們也會說睹物思人，物件牽動人的感情與過去的互動經驗。那麼物件除了雙向傳遞情感之外，還能發揮什麼效果？在節慶活動中也常運用「物件」來創造體驗，以下以宜蘭綠色博覽會內的數個案例，討論如何以物件來設計節慶的體驗。

　　綠博近年來展出方式以「自然農藝、休閒觀光、樂活養生、體驗學習」為主，形塑自在悠遊的景觀與空間氛圍。2014年綠博的特色活動「微笑講堂——達人魔法體驗區」，透過宜蘭在地土地達人的經驗分享，在園區內以實作、體驗的活動，讓參與者學習如何將脫離現代社會的農業等傳統產業重新帶回到生活中。體驗活動包含料理（如紅酒釀番茄、野薑花粽）、工藝（如樺卯小木馬、創意燈籠）、自然生態（水草生態瓶、昆蟲標本）等種類，共有24個類

別，每位達人皆是生產該原料或該領域的宜蘭在地專家，以下列舉數例說明物件創造體驗的細節。

食材創造體驗──宜蘭行健有機村

來到宜蘭三星，除了遠近馳名的「三星蔥」引人注目之外，還有個逐漸打開名號的「行健有機村」。這是全國第二個有機村*，行健有機村的幕後推手是已經擔任長達二十餘年的「超級村長」張美，她誓言把行健村打造成有機夢田，讓務農成為時尚風潮。

據宜蘭縣政府農業處副處長康立和表示，政府持續輔導農友從事有機耕作，未來將結合農地銀行計畫，協助有機村引進農青概念，包括見習、換工等方式陸續推動。行健村這幾年跟綠博合作，像是2014年不但在綠博擺攤，村長張美還是「微笑講堂──達人魔法體驗區」的在地達人之一，推出其種植的有機糯米，帶給民眾製作手工湯圓的體驗活動，讓在地食材成為餐桌上美味、健康的佳餚。

光學萬花筒DIY ── 三富休閒農場體驗活動

三富休閒農場設立於1989年，位於宜蘭縣冬山鄉，佔地面積約

*全國第一個有機村是花蓮縣富里鄉羅山村。

10公頃，緊鄰仁山植物園及新寮瀑布，由於注意自然生態的營造，為農場帶來許多意料之外的生物，例如在農場築巢及自在飛翔的白頭翁，以及夜間在草叢中閃爍光芒的螢火蟲，皆是因為受到無農藥污染的農場吸引而來。因此，三富休閒農場設計了別緻的「光學萬花筒」，有別於傳統固定圖形變化的萬花筒，光學萬花筒隨著外在環境與操作者視角的不同，產生各式驚奇的影像，利用萬花筒的效應，觀察大自然的動物、植物，體驗不同的視野。

　　負責的達人為三富休閒農場的徐文良，他過去曾有八年的時間擔任宜蘭中山休閒農業區主任委員，推動當地休閒農業的整合、分工、互補與合作，協助各農場、茶園或果園找出各自不同的定位，以副產業帶動主產業。徐文良可稱之為「農村DIY體驗」的宗師級人物，他研究、分析各店家設計DIY活動的可行性，透過各式DIY體驗活動，做出市場差異化。重要議題包括：DIY體驗要結合地方文化或產物；如何降低成本、讓消費者覺得DIY有趣並感到有學習內涵、並且讓DIY的過程使消費者與店家或群體之間產生互動；如何將產品設計、包裝成便於攜帶的商品，增加消費者的購買意願等。

水草生態瓶DIY ── 勝洋休閒農場體驗活動

　　勝洋休閒農場在綠博的微笑講堂活動中，推出「DIY生態瓶」來傳達自然保育觀念。這生態瓶看似簡單平凡，但兩度榮獲「中華

民國休閒農漁園區創意大賽」第一名。這個有趣的構想是農場主人徐志雄看到美國國家航空暨太空總署（NASA）的一篇新聞報導後，所想出來的創意點子。

DIY活動開始前，勝洋工作人員會先介紹什麼是水草，讓參與的民眾了解，原來在端午節常用的菖蒲，和廚房常用的水八角等，都是水草的一種。各種水草的功用極多，像是水八角可用來製作滷味，菖蒲則具有殺菌功用。接著，運用觀賞用水草來製作生態瓶，玻璃瓶則是員山鄉農會的養生豆奶玻璃瓶，因此在做生態瓶之前，參與者第一個任務是將豆奶喝光光！這個做法不僅讓大人小孩都相當開心，有喝又有玩，另一方面也同時行銷了員山鄉的農產品。

接下來，民眾要在洗淨的玻璃瓶中，加入蒸餾水、底沙、水草、蝦子，倒入消化菌後將瓶蓋蓋上，最後在瓶口用草繩打個結，即完成生態瓶的DIY製作。讓人最為訝異的是，生態瓶不需要換水也不需要餵食，瓶中的小蝦子也可以生存。只要有陽光的照射，小蝦在這完全密閉的空間裡，以水草和砂石上的少量藻類為食物，並以藻類經光合作用所吐出的氧氣呼吸，就可以順利活上三～六個月，而消化菌再將蝦子的排泄物分解，成為水草的養分，達到自然循環過濾的功效，可說是一個完整的生態系，這三個生物體的共生自足，成為解說生態循環的最佳教材。

民眾不只能在微笑講堂中體驗生態瓶DIY的樂趣，還能在綠色市集的員山鄉攤位看到生態瓶實際可以如何應用，像是作為吊飾、燈泡等等，在養小魚、小蝦的同時又有裝飾、照明的作用等。勝洋

是臺灣少數種植水草的農場，此活動讓參與民眾了解，運用身邊常見的玻璃瓶即可做成漂亮的生態瓶，不僅是以物件為基礎所設計之精彩體驗，也是隨創「就地取材」概念的運用。

明式家具榫卯藝術搖搖洛克馬——微笑講堂體驗活動

2014年農曆春節前夕，三星鄉公所打造一座全世界最大「搖搖洛克馬」，在波斯花海展出40天，吸引了10萬人次到訪。雖然看似為「黃色小鴨」風潮的延續，都是反映童年回憶的作品，但若了解其製作過程，便會發現木馬的外形內，蘊含歷史悠久卻日漸少見的

圖 2-8　等比例縮小版的「迷你搖搖洛克馬」。（作者／攝影）

木工技藝——榫卯藝術。

搖搖洛克馬背後的大功臣，即為明式家具榫卯藝術的木工藝師何文彬，他以榫卯工法打造一座長8.3公尺，寬3.1公尺，高6.4公尺的「超級搖搖洛克馬」，延伸此主題，在2014年綠博的微笑講堂活動中，何文彬創作出等比例縮小版的「迷你搖搖洛克馬」，讓民眾可以現場體驗榫卯藝術，運用備好之素材，組出一隻迷你木馬，不只可以欣賞，更可實際動手作並帶回家。

根據何文彬接受媒體採訪時說明，榫卯藝術最早出現的紀錄，在建築物上是七千年前河姆渡文化時期；在家具上是四千年前於古墓中發現，其發展橫跨明清兩代約兩百年，於明代達最高峰，故稱明式家具。榫卯藝術的特色即為不用一根釘子，長寬角度都要算得剛剛好，凸者為「榫」、凹者為「卯」，能結合得天衣無縫。何文彬從十七歲北上學木工，經過三年四個月的傳統師徒學習歷程，成為中式古董家具或稱漢式家具的製作師傅，也是北部唯一細木傳統匠師。[40]

高人氣的搖搖洛克馬在2015年杜鵑颱風來襲時不幸損毀，2016年再度應觀眾要求復出，其外形不變，但內在根基已變身：地下基礎為鋼筋混凝土，若遇颱風可以鋼索固定。同時，進一步發展成「搖搖洛克馬童話樂園」。

宋明理學談「格物致知」，認為窮盡物件之理，是通往知識與智慧的道路之一。由此可知，物件對於創造知識的重要性。本文提出以食材、用品（光學萬花筒）、觀賞與擺設藝術等物件，它們都

是DIY作品，顯示人們在「做」的時候，特別能投入關注，不但在參與過程中創造體驗，還在參與之後留下紀念品在身旁，時時能觸發曾經有過的體驗。

參考文獻

[1] 林明珠（2002），〈論劉禹錫兩首虛擬遊記詩的藝術表現〉，《花蓮師院學報》，14，97-121。

[2] Schmitt, B. H. (2003), *Customer Experience Management: A Revolutionary Approach to Connecting with Your Customers*. New York: Wiley.

[3] 劉新圓（2009），〈什麼是文化創意產業？〉，財團法人國家政策研究基金會，國政研究報告。取自於：http://www.npf.org.tw /post/2/5867。

[4] du Gay, P. & Pryke, M. (eds.) (2002), *Cultural Economy, Cultural Analysis and Commercial Life*. London: Sage.

[5] Caves, R. (2000), *Creative Industries*. Cambridge, MA: Harvard University Press; Felenstein, D. & Fleischer, A. (2003), "The role of public assistance and visitor expenditure", *Journal of Travel Research*, 41(4), 385-392.

[6] Hall, C. (1989), "Hallmark events and the planning process", in G. Syme, B. Shaw, D. Fenton and W. Mueller (eds.), *The Planning and Evaluation of Hallmark Events*. Aldershot, England: Avebury.

[7] Cole, S. T. and Illum, S. F. (2006), "Examining the mediating role of festival visitors' satisfaction in the relationship between service quality and behavioral intentions", *Journal of Vacation Marketing*, 12 (2), 160-173.

[8] Pine, B. J. & Gilmore, J. H. (1998), "The experience economy", *Harvard Business Review*, 76 (6).

[9] Hong, J. (2014), "Study on urban tourism development based on experience economy in Shanghai", *International Journal of Business Science*, 5 (4), 59-63; Sundbo, J. & Darmer, P. (2008), *Creating Experiences in the Experience Economy*. Edward Elgar Ltd.; Andersson, T. D. (2007), "The Tourist in the Experience Economy", *Scandinavian Journal of Hospitality and Tourism*, 7 (1), 46-58.

[10] 林怡君（2005），〈觀光節慶活動對遊客之吸引力、服務品質與遊客滿意度及忠誠度關係之研究——以三義木雕國際藝術節為例〉，南華大學旅遊事業管

理研究所碩士論文；李宜樺（2014），〈失控的空間還是另類的觀演經驗？
——談2012新北市國際環境藝術節《五虎崗奇幻之旅》的展演觀察〉,《戲
劇學刊》，19，53-83。

[11] Brannas, K. & Nordstrom, J. (2006), "Tourist accommodation effects of festivals", *Tourism Economics*, 12 (2), 291-302; Long, P. T. & Perdue, R. (1990), "The economic impact of rural festivals and special events: Assessing the spatial distribution of expenditure", *Journal of Travel Research*, 28 (4), 10-14; Wood, E. (2005), "Measuring the economic and social impacts of local authority events", *International Journal of Public Sector Management*, 18 (1), 37-53.

[12] 林宗賢、蕭慧齡（2008），〈檢視遊客參與鹽水蜂炮節慶活動之重遊行為意
圖〉,《戶外遊憩研究》，21 (2)，1-22；張梨慧（2013），〈節慶活動參與動
機、價值體驗、滿意度、行為意圖之研究——以金門中秋博狀元餅活動為
例〉,《國立金門大學學報》，3，69-82；鍾政偉（2014），〈節慶活動認知、
滿意度與忠誠度關係之研究——以2013 高雄燈會藝術節為例〉,《島嶼觀光
研究》，7 (1)，26-53。

[13] Getz, D. (2007), *Event Studies: Theory, Research and Policy for Planned Events*. Oxford: Taylor & Francis, Goldblatt, J. J. (2002), *Special Events* (3th ed.). New York: John Wiley & Sons Australia, Inc.

[14] Pine, B. J. & Gilmore, J. H. (1999), *The Experience Economy: Work Is Theatre and Every Business A Stage*. Harvard Business School Press.

[15] Pine & Gilmore 著，夏業良、魯煒、江麗美譯（2013），《體驗經濟時代：人
們正在追尋更多意義更多感受》。臺北市：經濟新潮社。

[16] Getz, D. (1991), *Festivals, Special Events and Tourism*. New York: Van Nostrand Reinhold.

[17] Morgan, M. (2008), "What makes a good festival? Understanding the event experience", *Event Management*, 12 (2), 81-93.

[18] Gilmore, J. H. and B. Pine, J. (2002), "Customer experience places: the new offering frontier", *Strategy & Leadership*, 30 (4), 4-11.

[19] Berry, L. L., Carbone, L. P. & Haeckel, S. H. (2002), "Managing the Total Customer Experience", *MIT Sloan Management Review* 43 (3), 85-89；張淑華（2011），〈創意生活產業顧客體驗設計之探討——以蜻蜓雅築珠藝工作室為例〉,《藝術學報》, 89, 151-174。

[20] Carbone, L. P. & Haeckel, S. H. (1994), "Engineering customer experiences", *Marketing Management*, 3 (3), 8-19.

[21] Berry, L. L. & Carbone, L. P. (2007), "Build loyalty through experience management", *Quality Progress*, 40 (9), 26.

[22] 同註 14。

[23] Manthiou, A., Lee, S., Tang, L. & Chiang, L. (2014), "The experience economy approach to festival marketing: vivid memory and attendee loyalty", *Journal of Services Marketing*, 28 (1), 22-35.

[24] 林玫君（2005），《創造性戲劇理論與實務》。臺北：心理。

[25] Schechner, R. (1994), *Environmental Theater*. Hal Leonard Corporation.

[26] 李宜樺（2014），〈失控的空間還是另類的觀演經驗？——談 2012 新北市國際環境藝術節《五虎崗奇幻之旅》的展演觀察〉,《戲劇學刊》, 19, 53-83。

[27] 同註 16。

[28] 張淑華（2011），〈創意生活產業顧客體驗設計之探討——以蜻蜓雅築珠藝工作室為例〉,《藝術學報》, 89, 151-174。

[29] 同註 14。

[30] 同註 26 及註 14。

[31] Pullman, M. E. & Gross, M. A. (2004), "Ability of experience design elements to elicit emotions and loyalty behaviors", *Decision Sciences*, 35 (3), 551-578.

[32] 同註 24。

[33] 同註 26。

[34] 同註 8。

[35] 同註 23。

[36] Schechner, R. (1994), *Environmental Theater*. New York and London: Routledge.

[37] 同註 36。

[38] Schechner, R. (1985), *Between Theater & Anthropology*. Philadelphia: University of Pennsylvania.

[39] http://www.taiwanhotspring.net/tip_about.aspx

[40] http://www.epochtimes.com/b5/14/1/23/n4066929.htm

交換、交流與交易：
節慶的平台功能

1 | 你來我往樂悠游：
談節慶的平台功能

> 故節當歌守，新年把燭迎。冬氛戀虯箭，春色候雞鳴。
> 興盡聞壺覆，宵闌見斗橫。還將萬億壽，更謁九重城。
>
> ──唐・杜審言〈除夜有懷〉

　　杜審言的〈除夜有懷〉，是一首跟除夕夜有關的詩，表現出傳統春節時，社區的和樂與熱鬧。春節是華人傳統節慶之一，也是一個區域的一群人，透過一個大家都認同的主題，由人際間互動而產生維持一段時間的一個大型事件。因此，節慶就是一個具備特定主題、多人在同一時期、參與大型事件活動的平台；本文將介紹平台的意義與功能，並進一步以平台角度切入，由節慶之展演內容探討節慶平台發揮了哪些功能。

平台的意義與功能

　　節慶的內容不外乎靜態展示與動態活動，對於參與展示或表演活動的單位而言，節慶具有「舞台」的功能；然而外顯舞台上的展覽與活動能否成功，端看主辦單位和各層級的參與團體，能否將內

部隱性的「平台」（platform）運用適當，讓各項資源、資訊、知識做最有效率的互換與結合。

平台概念的起源，可溯及十六世紀。根據《牛津字典》，平台是「為了特定的活動或操作的構造物，人或東西可以站的高台。」簡單地說，平台的原意指高於附近區域的平面，日常生活較常用的「車站的月台」、「表演的舞台」等表示實際的場所。

近代則將「平台」作為電腦專用術語，意指基本與普遍的硬體或軟體產品，其他的電腦產品，都須設計到與平台相容。微軟的視窗（Windows）大概是最有名、擁有最多使用者的個人電腦平台，視窗的發展雖然由一家企業（微軟）所控制，但視窗功能得以運作及擴充，則是依賴生產與其相關的軟體、晶片、伺服器、印表機、周邊設備與相關服務等，數以千計的衛星公司共同合作才能成功。而視窗之生死大權，不僅操控在微軟公司的決策上，更有賴使用大眾不間斷的支持。每一個成功的節慶，背後也都有多元參與夥伴的支持，他們看似隱形，但有時又能發揮明顯的力量；像是宜蘭童玩節曾經因政治因素而暫停舉辦，但是因為之前童玩節的效益非常大，後來主辦單位縣政府在地方產業的壓力與推力之下，又恢復舉辦。[1]

隨著資訊時代的到來，平台更廣泛的被定義成人們進行交流、交易、學習且具有很高的互動性質的舞台，在此觀點下，平台像是一種「資產」。例如，平台是一種提供生態系內成員各種包括服務、工具、技術等解決方法的資產[2]；平台也是一種擁有相關標準

且可任意替換互補性的資產[3]，如：軟體或外接硬體等架構的設計。平台還被延伸為一種經營模式，著名的開放創新（open innovation）大師亨利‧伽斯柏（Henry Chesbrough）認為，平台式的經營模式是企業開放式經營的最佳典範，此類型企業透過不可取代的技術與資源作為建立平台的基礎，以開放平台之方式吸引供應商與顧客加入，而形成新的生態系。[4] 相關研究領域上所討論的平台概念，有系統的分析與研究被運用在製造開發、技術策略、產業經濟等三個不同領域。[5]

平台的特徵與要件

平台深富發展潛力，但是我們如何區辨平台？平台具有三項特徵[6]：首先是要有「兩個或兩個以上」可明確區分的參與者。第二個特徵是「多邊平台」，將獨立的參與者相互整合、協調在一起，獲得一定的利益。造成這項特徵的背後理由是預期「網路外部性」所發揮的效果，當市場上因為參與人數增加，使得商品或服務的互補增加，進而提升該商品或服務的價值。第三個特徵是第三方「中間平台」，目標在協調不同參與者的需求，將使大家都能獲益。因為交易成本或資訊不足的限制，多方參與者往往不能獨立協調彼此之間的需求，此時第三方平台的出現即可解決這個問題。

學者進一步指出，建立平台有兩個要件，分別是「創造需求」及「提升需求的價值」。[7] 平台像是一個公共利益的調節器，多方參

與者都適用於同一個規則，規則效果包含予以限制、創造誘因或形塑行為等。建立平台具體的措施有五項：包括制訂合約、法律主張、發展技術、資訊提供及投資等，這些措施可以協調多方參與者，讓自己獲取的價值大於所有參與者創造的價值。日本的趨勢學者大前研一主張，建構平台過程最重要的，就是使利用平台的參與者之體驗價值達到最大化。

因此平台機制的本質在於「結合多方資訊」，換句話說，就是「發送」與「接收」資訊的主體之間互相溝通。[8] 平台的目標是促進產業的整合與創新，在技術和知識廣為傳播的今日，憑藉著一己之力很難做到這一點，所以需要協同所有平台參與者緊密合作，創造出好的應用，再不斷地提供更多的互補性產品。平台領導者和互補性的創新者，有很強的合作動力，因為他們的協同作業會達成擴大整個市場的效果。以平台為中心的產業，平台的價值隨著互補者增多而增加。使用互補性產品的用戶越多，互補者就越有動力開發更多的產品，這會促使更多的人使用平台公司的核心產品和服務，因此進入了一個發展上的良性循環。節慶活動也展現出類似的特色，出名的節慶因節目內容豐富吸引人潮，人潮洶湧的節慶又會吸引更多參與者（像是表演團體或廠商）加入節慶，讓節慶的節目內容更精彩，形成一種正向循環。

在人與人之間合作頻繁的現代工商社會，平台的概念常被指稱為協同合作、互取所需、在共通基礎上交流交換等。不論在產品開發或服務介面的合作關係上，都可看到平台的影子。雖然大家都約

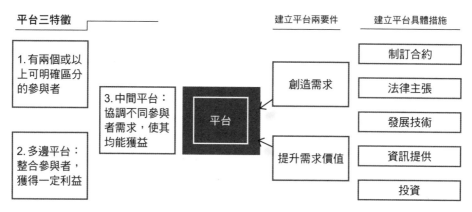

圖 3-1　平台的特徵要件與措施示意圖。（作者／繪製）

　　略知道平台概念，然而我們對平台的實際運作功能卻不清楚。一個
節慶最為人注目的是其外在的「舞台」，因為總是上演著豐富的展
演內容，較少被人注意的是內部隱藏的「平台」，平台的架置設計
與運作功能，才是節慶活動成功的關鍵。下文將以宜蘭綠色博覽會
為案例，分析其內隱的平台功能。

2 │ 節慶平台的交換、交流與交易：
以宜蘭綠色博覽會為例

　　本文以宜蘭綠色博覽會為案例，分析節慶平台發揮之功能。綠博眾多的參與者可概分為「主辦單位」、「廠商」與「遊客」三類，這三類參與者中間，綠博扮演著平台角色，發揮了三項功能，分別是：交換、交流與交易。以下以「廠商與主辦單位」、「廠商與遊客」、「主辦單位與遊客」等三種對偶關係，分別討論這三種關係中，綠博平台所發揮之交換、交流與交易的內涵。

交換：人員、材料與設備

　　在綠博平台所發生的交換行為，主要在於廠商與主辦單位（縣政府）之間，在此舉兩個例子，分別發生在「勝洋水草（以下簡稱勝洋）與縣政府」以及「蜂采館與縣政府」。勝洋為綠博長期合作的水草廠商，綠博若有水生植物的需要，多仰賴勝洋提供，勝洋則得到在綠博上曝光的機會。勝洋負責人說明最初參與的情況，由勝洋提供給綠博水草相關的物料資源等：

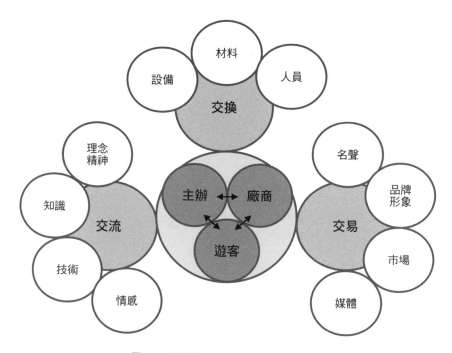

圖 3-2　綠博節慶之平台功能。（李詩涵 / 繪製）

「2006 年綠色博覽會想要弄一個水草館，所以勝洋把自己知道
的水草都盡量提供，能夠支援的硬體軟體也都提供出來。之後
每年也會做生態池或是提供一些水生植物。」

另一個交換發生在縣政府與蜂采館之間，由縣政府提供展示器
材，蜂采館提供養蜂用具與解說人員。綠博承辦人員表示：

「蜂采館提供給我們相關資訊跟一些設備，比如說養蜂的蜂巢，來解說的人是他們的蜂農等。那年結束之後，我們把展館裡面的展板、展示器材，全部都送給蜂采館，他們後來就自己去選地、蓋展示館，然後把那些道具都用上。」

交流：知識、技術、情感與理念

交流發生在四種互動的情境，分別是主辦單位與廠商、廠商之間、廠商與遊客及主辦單位與遊客之間，以下各舉若干例子說明。主辦單位與廠商之間，如勝洋與縣政府發展出革命情感，使得合作關係得以一直維持，勝洋負責人表示：

「因為我跟縣政府有革命情結，如果是一般業者，來三次綠博之後可能就不做了，但我可不行。」

另一個交流發生在縣政府與蜂采館，綠博提供產業轉型的概念、促成一個新產業的發展，蜂采館負責人表示：

「十五、六年前蜜蜂業者就知道，怎麼樣來發展一個文化產業，但是我從綠博又悟出更多種的方式。……縣政府從綠博的發展中，也同時培育出了很多優秀的產業，在蜜蜂的這個區塊，……我們已經走出來了，我們發展起來，現在又可以造就

地方周邊的發展。」

參與綠博的不少達人在綠博園地上也得到充分的交流，因為綠博舉辦活動，連結不同的農作達人，互補專長，兼顧農作與生態，策劃活動的負責人員表示：

「請荒野保護協會做各個場域的時候，……在規劃過程裡面，我們的責任是把農作達人拉過來，他們之間會產生一些對話，在生態面很受到重視的事情，對於農作可能是種威脅，但是這種威脅，可以透過生態防治的部分去做一個解除。」

達人間甚至會互相學習、了解對方的活動操作方式，綠博工作人員表示：

「平常要看到24個達人的操作，要去24個場域看，但是在綠博期間，只要知道哪一天有誰會上場，花個一兩個小時去看一下，原來人家在操作是怎麼解說的，是怎麼互動的，……很多達人是會來互相看，向對方學習。」

綠博也提供廠商與遊客之間的交流，像是達人可以傳遞故事、理念與精神予遊客，使遊客不只是體驗DIY，更能了解達人背景：

「2014 年達人講堂，是由達人直接跟遊客互動，他跟遊客的互
動不會只是 DIY 組裝，會有一個故事，他甚至可以把人帶到真
正的場域裡面，或者是了解他當初的那個精神。像是田媽媽，
還有傳統工藝老師等。」

其中參展的達人之一，三富休閒農場負責人，藉由綠博展示了
該農場內一項特別設置——蓄蚊桶，透過滿水的桶子吸引喜愛陰溼
環境的蚊子在桶子內產卵，接著蚊子的卵便可餵養池桶內所養的大
肚魚，一反以往宣導不要放置積水容器以免滋養蚊蟲的政策，運用
生態食物鏈的概念，有效降低園區環境的蚊子數量。藉由綠博，三
富農場傳達其營造生物喜歡的棲地的環保理念，並兼顧大自然生態
的食物鏈，讓民眾接觸到人與自然的另一種相處之道。

綠博另一個重要的交流是發生在縣政府與遊客，透過此一節慶
平台，讓遊客認識有機以外對自然友善的農法：

「不再只推廣有機跟友善，因為不論是有機跟友善，它只是其
中一種方式而已，農法的方式很多，像是在日本有自然農法，
它用雜草做翻耕，現有的資材去種植，當然它的效益跟產能
低，但是它用地養地，都是對環境友善，但有不一樣的執行面
跟成果，所以我們不會去談，只是藉由這樣的場域讓大家了解
我們是兼顧環境。」

另外，也讓志工與遊客共同修築步道，了解自然步道的優點：

「道路方式盡量用當地素材，不是用外包讓承包商找材料，因為大部分用進口材料，不實用且不長久。像大部分沿山步道除了政府經費編下去外，農村也沒有在使用，變成遊客在走，走一走破洞了沒人修。千里步道概念很好，壞了居民自己修築，……所以覺得這概念可以透過綠博操作，讓社區、遊客知道這樣的事情，所以就選了一段路，安排志工和遊客可以共同修築。」

交易：名聲、形象、市場與媒體

交易發生在主辦單位與廠商之間，像是勝洋藉由參與綠博提升正面形象，透過綠博的宣傳，使業者順利從與業者打交道（B2B）走向跟一般消費者打交道（B2C）：

「以前只有業界才知道勝洋的名字，可是當我們在綠博上做了一個水草館之後，大家都知道勝洋了。是非常好的印象加分，這個印象會塑造（勝洋）是業界最頂尖的。」

另一方面，勝洋透過與綠博合作，獲取政府的支持、背書，這是對一般消費者最有力的宣傳：

「公部門幫忙背書，業者出去宣傳時會比較有力，業者自己跟
別人講當然不敢說得太大聲，可是當政府的部門都這麼挺的
話，出去講話會不一樣。」

另一個產生交易情況的是蜂采館，蜂采館早期藉由綠博獲得媒
體關注，也帶來知名度與後續的消費：

「2001 年綠博期間在大草皮上做蜜蜂衣，結果各大媒體都來，
在 2001 年綠博創下非常高的收視率，又有縣政府的加持與宣
導。……政府不是用錢幫你，是媒體幫你，縣政府會引導媒體
來採訪。」

節慶平台多方角色與功能

在綠博節慶平台的參與者之間，在主辦單位與廠商之間，出現
了「交換」設備、材料與人員等事實；在主辦單位與遊客之間，發
生了「交流」理念精神、知識、技術與情感的作用；在廠商與遊客
之間，發生了名聲、品牌形象、市場與媒體等「交易」行為，說明
了節慶作為一種多方平台的重要。[9] 為了釐清與明確化平台上的互
動行為，將三個主要角色，以兩兩比對方式分析出交換、交流與交
易的內涵。也用實際的證據，展現在平台上發生的互動，並非僅限
於具體的有價物品，許多無形（如情感）、未必有對價關係（如人

員）的交流或交換仍然會發生，這些發現豐富了我們對於平台功能的理解。

綜上所述，運用平台的觀點來檢視節慶，讓我們聚焦在節慶眾多參與者之間的互動行為，節慶的內涵顯得更為豐富。節慶來自於一個多造、長期互動的運作機制，節慶經營的目標必須放在讓參與者的價值極大化，讓在節慶上所發生的大部分互動，都能在互動時為彼此創造出更多的價值，才有未來持續互動的可能，也才能創造節慶永續的價值。後續將以實例，從節慶作為一個展演平台、傳承平台與行銷社區平台三方面，逐一說明節慶平台在交流、交換和交易上的功能與價值。

3 春城無處不飛花：
節慶作為展演平台

玉城春不夜。映月璧寒流，燭蕖光射。 山海雲駕。
擁遨頭簫鼓，錦旗紅亞。東風近也。趁樂歲、良辰
多暇。想陽和、早遍南州，暖得柳嬌桃冶。堪畫。
紗籠夾道，露重花珠，塵吹蘭麝。歌朋舞社。玉梅
轉，鬧蛾耍。且繭占先探，芋郎戲巧，又卜紫姑燈
下。聽歡聲、獨自未歸，鈿車寶馬。

——宋·李昂英〈瑞鶴仙〉

這首〈瑞鶴仙〉，道盡了宋朝的元宵佳節，地景、官人與仕女
出門嬉遊的熱鬧風貌，由此可窺見古人相當懂得運用節慶時節，營
造生活情趣、享受生活，讓節慶在生活中扮演一個「展演平台」。
在人們日益重視生活品質與精神享受的今天，各式與電影、旅行、
文學、藝術相關的活動也是如雨後春筍般誕生。光是與藝術節相關
類型的活動，在臺灣、香港、法國、英國、加拿大等地，都有具代
表性的節慶，不論是大師雲集、熱鬧盛大的大型國際活動，或是小
而精美、偏向在地化的藝術節，皆各有值得學習鑑賞之處。

中國烏鎮戲劇節

2013年，中國有了自己的小鎮戲劇藝術節，地點就在浙江省烏鎮。烏鎮是中國著名的古鎮，和我們想像中江南的「小橋、流水、人家」一樣，河川街道相交，石橋錯落，鎮上清代以來的建築保存完整，石板路、木門窗延續著過去時代的古色古香。烏鎮之所以有戲劇節，根據《中國新聞周刊》報導，是因為演員黃磊前往烏鎮遊覽時，看到一個觀眾席與舞台間一水相隔的露天劇場，便有了「古鎮裡的戲劇節」的想法。

黃磊與臺灣戲劇導演賴聲川、烏鎮旅遊股份有限公司總裁陳向宏討論後，決議嘗試。因為是以國際性的戲劇節為長遠發展目標，因此首先要強化硬體設施。主要的建築物大劇院，由負責臺灣故宮南院的知名設計師姚仁喜設計，小劇場則由倉庫改造，還有由老宅改建成的綜合活動場所。來賓部分，第一屆烏鎮戲劇節就邀請到三位國際大師——華裔劇作家黃哲倫、美國現代劇場最具影響力人物之一的羅伯特·布魯斯汀（Robert Brustein），以及挪威歐丁劇場（Odin Teatret）創建者尤金諾·芭芭（Eugenio Barba）。國際級大師的蒞臨，不僅提升烏鎮戲劇節的分量，更實現賴聲川導演所期望的境界：你可能在茶館、飯館、甚至街角與大師相遇，隨時有機會問候、聊天與請教。

江南水鄉的戲劇節，更增添了文化的浪漫；觀眾坐在近水的樓台，伴隨品茗的香氣，台上演的卻不是擅打的武生或纏綿的崑曲，

而是外語發音的西方戲劇。跨文化現象不僅在於劇場本身，甚至延伸到整個環境與人群。不過，文化中國網站一篇關於烏鎮戲劇節專文所下的標題：「這還是烏鎮，不是烏托邦」[10]不僅令人莞爾，也讓人思考「烏鎮為什麼要有戲劇節？」因水鄉美景而誕生的節慶，看起來似乎仍有可能成為觀光產業的附屬品。清幽環境與藝術氣息建構的彷彿是烏托邦式的浪漫和無憂，但這裡實際上是烏鎮，一個帶進戲劇節後有更多實際面需要考量的現實社會。烏鎮戲劇節未來究竟會如何發展？是同樣身為東方人的我們，值得繼續觀察的對象。

如此情狀似乎符合了我們對小鎮藝術節的印象，即參加者不必走進劇場，處處便是藝術的氣息。2015年除了大師作品，同時有12個「青年競演」入圍團隊接受補助到藝術節演出、比賽，有點像是愛丁堡藝術節與藝穗節，這樣前後輩的關係與形式，也提供中國許多新的劇團又一個發表平台。

藝術節慶融合生活空間是很好的發展，相信也是許多團體選擇藝術節慶而非戲劇院展演的原因之一，除了能與觀眾近距離互動，更是藝術家表達對世界關心、提醒眾人周遭有許多問題存在的方式。然而，不禁提出一個問題：「為什麼這些小鎮要有藝術節？」小鎮節慶在未來是否可能淪為觀光產業的附屬品，反而讓藝術的本質被掩蓋？百老匯製作人大衛‧賓德（David Binder）認為：「藝術節真正捕捉到那些我們生活方式的複雜性和刺激性。」觀察目前臺灣新興的在地節慶（如童玩節、綠博等），常透過一個既定主題衍生出變化與創意，或許即是展現了節慶為生活帶來的複雜性。然而

這些複雜與刺激，到底為小鎮帶來什麼有形和無形的成長，是借鏡
國外實例之餘，應該思考的課題。

阿德萊德藝術節

　　阿德萊德藝術節（Adelaide Festival of Art，又稱 Adelaide Festi-
val）為澳洲七大節慶活動之一，內容主要為劇場演出、音樂、舞
蹈、文學與視覺藝術展示等項目，自創辦以來提供創新、鼓舞人心
的表演，致力於呈現來自澳洲與世界各地的多元藝術，並以此為傳
統，到目前為止已超過上萬名藝術家在這個節慶中展出其作品。節
慶主要在市中心沿著 North Terrace 文化大道的周圍場地舉辦活動，
阿德萊德慶典中心及托倫斯河通常成為這個節慶的中心，另外近幾
年會在長者公園（Elder Park）主持開場典禮。於每年秋季時間舉
辦，為期約兩週，以 2013 年為例，於當年 3 月 1 日至 17 日舉辦，共
有 53 個特色節目，其中 29 個為獨家，27 個為首演，314 場表演，共
計有 1,000 位以上的藝術家與作家參與。

　　2013 年的重點節目包括在南澳美術館展出的 "Turner from the
Tate"，集結了畫家透納（J. M. W. Turner）生平的作品達一百多件，
部分作品甚至沒有在外展出過；阿德萊德交響樂團和阿德萊德室內
合唱團合作重現美國科幻電影《2001 太空漫遊》；由魔術師 Erth 帶
來的 MURDER Erth 木偶秀，靈感來自於 Nick Cave & The Bad Seed
的《謀殺歌謠》專輯；在現代舞中最具影響力之一的編舞家 Wim

Vandekeybus 與 Ultima Vez 的舞蹈表演："What the Body Does Not Remember"；著名作曲家與巴爾幹搖滾明星 Goran Bregović 和其婚喪喜慶樂隊帶來的演出："Champagne for Gypsies"。而 2013 年的作家週探索神祕的古代世界史、英國皇家、伊拉克戰爭、兩次世界大戰、婚姻、貧窮、童年、電玩、食物等多元主題。

　　藝術節中的文學項目即為世界知名的文學盛事——作家週，通常舉辦時間約為一週，是世界知名的文學活動，成為其他文學活動辦理的學習與參考對象。地點在阿德萊德女性先賢紀念花園（Adelaide's Pioneer Women's Memorial Garden），為免費對外開放的活動，但也有幾個需要買票的特別項目。

　　作家週聚集一些世界上優秀的作家與思想家，在一週的活動內一起閱讀、討論與辯論。舉辦五十多年來，阿德萊德作家週無疑創造出一個舒適、愉悅的空間，讓作家們可以在漂亮的綠地環境中互相交流，並與各式讀者群接觸。

　　作家週參與的作家從新人到世界知名的，從本地作家到國際作家都有，領域相當多元，在 2013 年的作家週即包含記者、詩人、小說家、食譜作家、經濟學家、歷史學家，與撰寫電視節目或電玩的創作者等 90 位作家，因此作家週呈現的活動種類也非常地多且廣泛，從不同的文體如小說、詩，到不同的主題如兒童文學、園藝、宗教、漫畫、電視等都囊括在內，滿足各年齡層的閱讀口味與需求。但在阿德萊德作家週與傳統文學活動不一樣的是，不再有單調的純演講活動講述標點符號之類的用法，作家週重點在於探索各式

各樣的故事，其包含各種不同說故事的方法與模式。主辦單位也會事先公布作家週的活動與參與作家，民眾若有興趣可以先閱讀作家的作品、欣賞其節目或先體驗電玩，再到現場與作家們討論、詢問自己有興趣的問題，作家也會在活動中分享自己的工作內容與經驗。

在作家週期間，作家的著作可以在圖書帳篷中選購，在某些時段開放簽書活動，讀者不只可以與作家互動，也可以帶回作家的親筆簽名書。活動同時兼顧到節慶的營利及讀者的需求，並可刺激買書、看書等行為，讀者在作家週買書不只是購買行為而已，也等於是在小額投資、支持節慶的進行。作家週還有一特別節目：孩童日（Kid's Day），在2013年孩童日以故事帳篷為主軸，來自澳洲與世界各地的作家，會在帳篷中為讀者朗讀書本、編新的故事或是唱歌。在孩童日，小小藝術家還可以畫水彩畫，大一點的孩子可以嘗試凸版海報的製作，或是孩童們也可以到動物園（Nylon Zoo）換上服裝，變身成各式生物的模樣。

從上述可以看出阿德萊德作家週朝向大眾化的方向進行，不同於其他純文學性質的文學活動，作家週的市場定位較廣，從小孩到大人、從文學到非文學，互動性也高，此活動容易拉近作家與大眾的距離、降低閱讀的難度，此外也可以帶動國內文學活動與出版相關產業發展，如同某些傳統產業正遭遇時代淘汰的危機，出版業在科技發達的情況下也面臨比以往嚴峻的考驗，但在作家週中，拉入著名作家們一同推廣閱讀，同時並提供新一代作家表現、發展的機

會，作家週與出版業、作家等互相支應，也才能使活動生生不息，國內節慶在推動如童玩製作相關產業時，或許可參考此一作法。

臺北詩歌節

「詩」是否高高在上，非文學領域的人無法觸及？詩能否與生活結合？而詩歌節又應該長什麼樣子？臺北詩歌節試圖創造出一個超越眾人想像的節慶。臺北市政府自2000年起一年一度舉辦臺北詩歌節，這也是臺灣最有歷史的詩歌節。為了使詩更平易近人，臺北詩歌節將詩與各種元素結合，使活動多元且富創意，例如2013年的節目有大師專題、詩演出、詩講座、行動詩藝術、跨領域展演詩、詩作坊、詩講座。其中大師專題包含舞蹈劇場編作者以身體與現代詩的對話、現代主義詩人與獨立歌手演唱臺灣三十年來社會脈動的軌跡等。

除了舞蹈、音樂的元素，還可結合行動，像是行動詩藝術中的生活詩路跑行動，以牯嶺南海商圈店家為實驗空間，介入日常店家熙攘的買賣中，以詩突襲里民；特別的是，民眾不但可以在詩歌節中帶回各式各樣的詩體驗、詩作，更可以帶詩人回家！由讀者提出企劃，利用一個下午或者晚上，帶詩人回家或流浪，一起煮咖啡幫貓洗澡，或一起掃街洗窗戶，領略生活曲折，再透過分享會形式，邀請詩人與參與者談談這趟小旅程中的感受；詩也可以與影像結合，透過影像詩徵件，詩歌節邀請新世代的跨領域創作者，一起來

拍影像詩。

2013年的詩歌節以「生活給我的詩」為主題，除了上述各式各樣的詩活動，更將詩與生活和社會緊密結合，像是詩講座中的主題包含勞動、疾病、人生等等，詩作坊邀請詩人前進臺北少年觀護所互動交流，一起讀詩、寫詩，一起想像飛翔，歌唱；也邀請詩人們進入國小校園，和學童一起探索生活與詩的可能。詩歌節邀請的詩人也並非都是文學領域出身，來自於生活各領域，像是精神科醫師、眼科醫師，或是自生物系、新聞系等不同科系畢業的詩人。另外詩歌節也與「讀冊」（TAZZE）合辦線上生活書展，推薦閱讀書單，並邀請民眾寫詩分享於臉書。

2015年的詩歌節以「詩的公轉運動」為主題，除了上述各式各樣的有詩生活活動，設定場域限定表演「背著你跳舞」，以台北地下街為舞台，將其K12區透天空間喻為生存環境，讓舞蹈與詩進入真實生活，舞者以數學為外衣，用理性的秩序詮釋劇中晦暗不明的情感，動人的舞蹈，也讓觀眾彷彿乘上了一台裝載各種情緒的列車，一同探訪劇中那渴望自由的靈魂。

詩歌節的辦理不只提供民眾接觸的機會，更是提供詩人們交流、新一代詩人表現與成長的空間，另一方面詩歌節也提高藝文場所的能見度與知名度，像是有河book、小小書房、牯嶺街小劇場、紀州庵、南海藝廊、碧湖公園創世紀詩亭等，雖沒有固定而大規模的場地，卻也使得各藝文場域與藝文活動緊密結合、相生相成。

臺中爵士音樂節

　　臺中爵士音樂節，近年來已成為臺中市一年一度重要的大型藝文活動，2012年即超過300萬人次的樂迷參與，目前已和東京、曼谷、首爾等城市並列亞洲四大爵士音樂節。臺中爵士音樂節創辦於2003年，是固定於每年10月份舉辦的國際性音樂活動，號召全球爵士頂尖好手跨國交流。然而臺灣並非爵士樂發展極盛之地，臺中爵士音樂節是如何結合在地化、國際化，成為臺灣最知名的爵士音樂節，且吸引越來越多的國內外樂迷、旅客參與？

　　從2012年的臺中爵士音樂節可歸納出幾個重點與特色：首先是豐富的表演活動，為最基本卻也不可少的元素，除了國內爵士表演團隊，也邀請各國指標性爵士樂手，來自十個不同國家，如美國、瑞士、盧森堡、日本、香港、法國、馬來西亞、中國、韓國、義大利，共計60多場表演。其次，多元且易親近的周邊活動，例如：創意大遊行、創意T恤比賽、十城十美旅遊路線、爵士大師班、爵士電影院、美食攤位、藝術市集、VIP尊爵之夜。第三，培育及發掘未來人才的活動與比賽，包含爵士新秀比賽、青少年大明星、爵士講座及教師研習營，不但培養青少年樂手、讓青少年可以接觸爵士樂並與同好交流，更透過比賽讓新秀樂手能有大展身手的機會，並能參與爵士音樂節的演出，除了學生的培育外，還有考量師資的培訓，將爵士樂之基本概念及技巧傳授給教師們，期待教師應用於課程教學之上，進而成為爵士音樂教育的推廣先鋒。第四，爵士樂的

展覽，可回顧音樂節的歷史與發展過程，為記錄十年來的精彩歷程，特別規劃「爵士光廊」與「爵士光譜」兩個關於爵士影像的展出，一為專業的藝術總監負責，另一為徵件的方式，邀請參與的民眾一起回憶過往的爵士音樂節。

從臺中爵士音樂節的舉辦形式，可了解爵士樂不只是拿著爵士樂器表演的活動而已，還可以結合展覽、演講、研習活動、比賽、電影、創意商品等多元領域的活動；對於爵士樂陌生者，可透過其中多元化的項目設計了解爵士樂、輕易地接觸爵士樂，精通爵士樂的樂迷們也可透過音樂節欣賞各樂團的精采演出、一睹大師風采，還可精進相關技能與知識。此音樂節牽涉範圍極廣，成功帶動許多產業的發展，可供相同類型的節慶做為參考。

荷蘭節

探討臺灣當代節慶，不免要參考世界各地的節慶活動來學習。荷蘭這個位於西歐、不算大的國家，國土面積約41,000平方公里，比臺灣稍大；人口密度每平方公里400人，又比臺灣的每平方公里約600人稍少，臺荷之間不算大的差距，讓荷蘭節慶可做為臺灣規劃節慶活動的參考。

荷蘭節（Holland Festival）是荷蘭的一個國際性節慶活動，起源於1947年。2005年皮爾・奧迪（Pierre Audi）接任總監的工作，開始強調表演藝術的跨領域結合，他相信每個表演都能展現不同的特

色和美學品味，並期望參與者能夠在此活動中，體驗到獨一無二、別處感受不到的高品質和好氣氛。這種藝術節慶的形式，和臺北藝穗節頗有相似之處。除了都以表演藝術為主，荷蘭節各個節目的演出場地，也是選擇在小酒吧、咖啡館等休閒場地，或所謂有情調的地方，不僅氣氛較國家級展演場所來得親民，也替店家打響知名度，更有節目與店家合作，票價內含飲料或輕食，打破看表演不能吃東西的限制，或讓氣氛變得輕鬆，或讓觀眾成為表演的一部分。

荷蘭節與臺北藝穗節不約而同地採用類似的展演模式，可看出活動主辦單位的共同意圖，兩個藝術活動最有價值之處，就在於重新定義「表演活動」。首先，觀眾可以在較低花費下觀賞節目，編導者與演員也不再如此遙不可及，甚至能於演出後在小酒館輕鬆的氛圍下聊天、交流，拓展圈內人脈。其次，藝術家不必再因龐大的場地支出、座位數帶來的票房壓力，使自己必須在編導之餘又要投注龐大心力於行政上，而能更專注於創作本身，也因為負擔的減輕，會有更多藝術家願意投入活動。最重要的是，規模小而精的藝術活動，雖不轟轟烈烈，卻因為成本較低、有較多可能的交流機會而成為藝術界新人初試啼聲最好的平台。

以上細數在中國、澳洲、歐洲與本地所舉辦的節慶活動，它們共同的特色在於將節慶視為「展演的平台」，有些節慶規模大，如阿德萊德，有些節慶規模較小，如烏鎮藝術節，但是規模不構成節慶作為展演平台成功與否的重要因素，內容的精緻有趣與多元化發展，才是節慶作為展演平台成功的關鍵。

4 │ 緣定三生，佛渡有緣人：
節慶作為文化傳承平台

爆竹聲中一歲除，春風送暖入屠蘇。
千門萬戶曈曈日，總把新桃換舊符。

——宋・王安石〈元日〉

　　王安石的〈元日〉一詩活靈活現地說明了當時春節的習俗，像是爆竹是今日的鞭炮、桃符是現代的春聯，此詩流傳至今，讓現代的我們也能透過此詩了解千年前的文化傳統；而優質的節慶也像是一首好的詩詞，用每年或特定期間定期聚會活動之方式，運用人與人接觸的機會，發揮文化傳承效果。

義大利維洛納歌劇節

　　談到歌劇、古典音樂時，很容易聯想到音樂重鎮義大利，若要現場欣賞專業演出，多數人腦中浮現的可能是歌劇院、音樂廳等正式的室內場合，但歌劇演出是否只能在拘謹、正式的氛圍下呈現，有沒有可能拉近表演與觀眾之間的距離？義大利的維洛納歌劇節（Festival dell'Arena di Verona）便擁有此特色，同時仍展現專業且吸

引全球歌劇迷趨之若鶩的精彩演出。

維洛納位於義大利北部，城市中的著名地標維洛納競技場即為維洛納歌劇舉辦的場地，從「競技場」的名稱中便可推知原先的用途並非為藝術表演。羅馬人統治歐洲期間總計建了60餘座競技場，但被專家評選保存最好的競技場僅有3座，維洛納是其中之一；這些競技場如今多數改為鬥牛活動用途，只有維洛納競技場蛻變為露天歌劇表演劇場，從十六世紀被貴族用以舉行比武活動，到十八世紀加入喜劇、馬戲雜耍、鬥牛等大眾化娛樂活動，直到1822年才有戲劇、音樂等藝文節目，其功能和意義隨著時代變遷和社會需求不斷地調整、轉變。

如今維洛納劇場在每年6月至8月舉辦歌劇節，吸引數十萬人次慕名而來，維洛納歌劇節之所以聲名遠播，在於它擅用可容納15,000人之寬闊場地的優勢，以製作大型歌劇節目為特色。招牌戲碼是威爾第的作品《阿伊達》，運用大型布景如宮殿柱廊、人面獅身像等，結合合唱團、樂團演出，甚至配合劇情需要連大象也牽上台，場面壯觀且盛大。為了提升戲劇效果，還會將部分的觀眾席與地板融入布景中，許多觀眾甚至點燃打火機隨著音樂揮舞，專業歌劇表演與大眾巧妙融合，此畫面比起純表演本身更令人感到震撼。

雖然每年歌劇節會些許更動劇目，卻因有太多人為《阿伊達》慕名而來，此節目非演不可，一方面是為配合觀眾的需要，另一方面卻也造就了此歌劇節的獨特性，維洛納歌劇節當初是為了紀念威爾第百年誕辰而生，百年來即以威爾第作品的演出聞名全球，不但

與義大利的音樂歷史和文化緊扣，也使得歌劇節維持其一貫的特色，同時又配合競技場的歷史演變，結合大眾化的特質，使得歌劇變得容易親近。

隨風而逝的風箏節

《追風箏的孩子》是本動人肺腑的好書，書中劇情轉折的關鍵是一場「風箏比賽」，這跟我們熟悉的悠閒「放」風箏活動不同，而是激烈的「鬥」風箏競賽，故事場景發生在西亞的阿富汗，湊巧的是巴基斯坦真的有個「風箏節」。

在巴基斯坦旁遮普省（Punjab）的拉合爾縣（Lahore），巴桑特節（Basant Festival）是每年春天的傳統節慶，時間就在印度農曆Magh月（西曆1-2月）的第五天。這是當地最盛大，也是最為外人所知的傳統慶典。因為這天大家會以放風箏慶祝即將到來的春天，因此也被稱為風箏節；當天舉行的風箏競賽往往競爭激烈，參賽者可以用自己的線割斷競爭對手的風箏使之掉落，並追逐取得掉落的風箏使之為己有，為比賽更添刺激的氛圍。然而由於當地人是在屋頂上放風箏，因此過去曾發生掉落屋頂而死的意外，也曾有因為追逐風箏在街上遭汽車撞死撞傷的各種傷亡事故，因此自2007年起，官方禁止民眾在巴桑特節放風箏，並沒收運送或販賣的各種風箏材料，風箏節可能就此走入傳統。

臺灣自2010年起也在石門舉辦風箏節，並在2006年完成全臺灣

第一個以風箏為主題的「石門風箏公園」。新北市石門區因為背山面海的地勢，使得當地東北季風強勁，原本就是風箏愛好者的首選之一。舉辦第一屆「石門國際風箏節」之後，石門開始成為臺灣風箏之鄉的代表，每年吸引不同國家的選手前來相聚切磋。除了競賽，還有各種主題風箏觀摩秀，晚上更有夜光風箏的表演，另外也提供一般民眾認識風箏文化，還有做風箏、玩風箏、欣賞風箏，為過去的童玩塗上了新時代的顏色。

全然不同的地區、人民和文化，卻有相似主題的慶典，再次證明同一個物件（如風箏），它的形象雖然常被以不同的方法呈現，但剖析至最深處，或許隱藏著大同小異的意涵。抽絲剝繭地思考風箏的本質，也許可以用「飛翔」和「玩具」來詮釋，風箏不僅妝點天空，也不同於多數在地上、桌上進行的遊戲，而有種振翅高飛、承載夢想的感覺，甚至以部分宗教觀點來看，也許有「接近天空（接近神）」的意義。因此，我們若欲取材其他國家城市規劃或慶典的靈感移植於本土，更不能忽視該事物背後的本質，才能做在地轉化的應用、彰顯屬於臺灣的意義。

陷入火海的瓦倫西亞法雅節

每年當春天的腳步漸近，世界各地無不充滿歡樂氣氛，準備迎接春天的到來，從各地慶典便可看出新春的熱鬧氣氛，像是印度的灑紅節，人們在此節日會互相潑灑有顏色的粉末（尤其是紅色），

以慶祝春天的來臨及相互祝福；或是巴基斯坦的風箏節，人們在當天放風箏以慶祝即將來臨的春天。但西班牙的三大節慶之一「法雅節」（Las Fallas），卻超乎人們想像，在冬天結束、春天開始的那一天，於市政府燃燒數百座木偶，使城市一片火紅。究竟這個節慶燃燒木偶的用意為何？又是如何發展而來呢？

法雅節（又稱火節）為中世紀的習俗演變而來，是木匠為了紀念木匠守護神聖荷西（San José）發展而來的活動。是一個每年3月舉辦，為期一週以內的盛大節慶，瓦倫西亞市所有居民都得為火節貢獻心力，每戶定期捐款，為其社區籌劃慶典之用。而節慶的重點即為木偶，上千位藝術家花費心力運用各種素材製作大型木偶，甚至有些藝術家一整年都在為了雕塑此木偶而賣力工作，由此可見法雅節對當地人民的重要性。節慶期間，藝術家們會將木偶陳設在街道上展示，不論是逼真寫實或是誇張怪誕的雕像皆包含在內，木偶最大有數公尺高，非常壯觀，然而只有得獎作品才能夠列入博物館收藏，其他雕像似乎都是為了被焚燒而誕生，卻也造就了火節的最高潮。在節慶最後一天，人偶皆會被燃燒殆盡，整座城市如同陷入火海般，燒盡後瓦倫西亞又歸於平靜，人們互道再見離開。

有人認為這個節慶太過激烈與瘋狂，也有人笑稱此地此時為縱火犯的天堂，如果只是燃燒眾多人偶，確實只給人熱鬧、瘋狂的感覺，但若了解上述節慶背景，便可知曉習俗由來；近看則可發現雕像人偶之精緻，鑑賞當地高藝術水準之作品；另外還有些作品需反覆琢磨才可領會木匠之巧思，像是某些作品題材取自時下的人物或

社會現象、問題，極具諷刺性及幽默感，由於作品的諷意、喻意並非人人皆知，還有人出版作詩解釋。由此看出節慶的一番熱鬧背後，需要許多故事與利害關係人的支持，使得傳統習俗能成為當地重視、遊客喜愛的活動，以節慶的風貌繼續留存下去。

　　文化傳承除了有賴教育（正式與非正式教育、家庭教育等），也能透過節慶定時定點的活動形式，傳遞給其他人或下一代。本文列舉的義大利歌劇節、巴基斯坦風箏節與西班牙法雅節，傳遞了競技歌劇、慶祝春天與崇拜神明等文化傳統。由於科技進步、生活方式快速變遷，許多文化習俗必須透過解說，才能探到源頭；更進一步地透過展演，也就是節慶，來擔任重要的傳遞平台。如《論語》所載，孔子弟子子賜想取消每月初一供奉的羊，孔子不以為然，告誡曰：「賜也，爾愛其羊，我愛其禮。」因為節慶儀式的本身，就有其存在之教育文化價值。

5 | 大紅燈籠高高掛：
節慶作為社區行銷平台

　　現代節慶被視為事件觀光的重要元素之一，人潮即錢潮，為吸引觀光人潮，各地爭相舉辦節慶活動，此現象導致「節慶化」（festivalization）一詞的出現。節慶化意指節慶因觀光及行銷而產生的過度商品化現象，是具有批判性的概念。節慶在觀光方面扮演了吸引遊客、地方行銷、刺激發展等角色，此類研究通常會評估節慶觀光對經濟的影響、節慶觀光的規劃和行銷，以及研究消費者行為、行銷、遊客參與動機、滿足感、重遊意願等節慶觀光的動力（motivations）等議題。

　　節慶學者蓋茲認為節慶觀光本質上為工具主義[11]，視節慶為觀光和經濟發展或是地方行銷的工具，有許多學者提倡觀光與藝術的結合，實際上也有許多節慶連結音樂會、舞台表演等，但在「藝術」與「觀光」兩者之間，難免存在著一種緊張關係，因此如何達到觀光目標，卻不淪落於過度節慶化，回歸節慶的本質是很重要的。

　　觀察臺灣的節慶研究，似乎也如同蓋茲所述，有重視觀光之趨

勢，從滿意度、參與動機、文化觀光、重遊意願、忠誠度、地方行銷等為數眾多的關鍵字搜尋得到的結果，可看出此現象的一角。本文列舉三個節慶，也是運用舉辦節慶，但其手法似乎有所不同，以觀光為手段，以節慶翻轉地區、引進資源，進而成為行銷社區的平台。

瀨戶內國際藝術祭

瀨戶內海位於日本本州、四國和九州之間，是日本最大的內海，以嚴島神社鳥居、鳴門漩渦和國道鐵路兩用的瀨戶大橋等景觀最為知名。2010 年，第一屆的「瀨戶內國際藝術祭」就在瀨戶內海上各小島間舉行，為寧靜的瀨戶內海地區注入新的活力。藝術祭舉行的重要目的之一，是為了振興地區經濟。第一屆活動開辦後，吸引了將近 100 萬人次參訪，讓這片曾經歷過工業污染、人口外移嚴重，彷彿已經被人遺忘的土地，透過藝術再度被日本，甚至被全世界看見。

2013 年的瀨戶內國際藝術祭的特別之處，在於此藝術祭連結了四季節氣，有九個島嶼投入春、夏、秋三個季節共 108 天的藝術祭活動，其餘五個島嶼則參與此三個季節當中其中一季的活動。當初規劃的目的，是希望參訪者能夠體會瀨戶內海的四季氛圍，但是冬天寒冷不太適宜，因而僅舉辦三季。

La Vie 雜誌在第 109 期當中專訪藝術祭的總監北川富朗時[12]，提

到2013年的資金來源，除了一半來自公部門（各縣、市、區），另一半則透過門票收入和企業（主要是倍樂生株式會社Benesse Corporation）提供。倍樂生株式會社是一間與眾不同的上市公司，老闆福武總一郎同時也是藝術祭的總製作人，他將「公益資本主義」作為公司營運的核心概念，結合自己對藝術的喜愛和可運用於實際生活中的商業模式，相輔相成以藉此幫助瀨戶內海直島為主的地區發展。例如由於當地觀光業的發展，他於直島經營的高級飯店配合2006年倍樂生株式會社發起的「直島種稻計畫」，在當地重新開墾

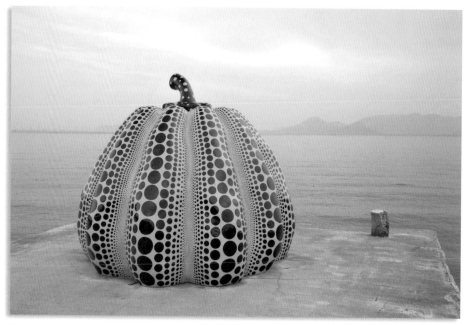

圖3-3　直島上的草間彌生的南瓜作品，置於海線邊境上成為最吸睛的裝置藝術，吸引觀光客在此拍照留念，也代表用藝術連接地域、生活與經濟。（作者/攝影）

廢田，不僅整頓島嶼環境使之恢復綠意盎然的景致，作物也可以成為島上餐廳的新鮮直送食材，更提供當地居民在觀光之外另一種經濟來源，可謂一舉數得。[13]

　　「發現並利用在地優勢，進而回饋當地」是福武總一郎的信念與執行目標，從經濟上結合藝術祭的活動，使地方和活動本身都更有機會進行長遠發展。同時這種跨季節、且打破地形藩籬的跨島嶼藝術活動，不僅構成瀨戶內國際藝術祭的特色，也成就得天獨厚的活動氛圍。回歸臺灣所舉行的許多藝術活動中，是否也能夠採「取

圖 3-4　於豐島上的作品《你所愛的也會讓你哭泣》，原是古樸外表的餐廳，走進裡面盡入眼簾的是黑白分明的現代藝術，讓人驚豔。（作者／攝影）

於此、回饋於此」的在地精神呢？是否能配合生活脈絡、時地節氣而產出活動的設計與運作呢？在商業與文化的配合上，是文化必須因商業而妥協，還是因活動的地區、內容不同，而能找到各種相輔相成的執行方式？透過瀨戶內國際藝術祭，我們需要思考和學習的地方還很多。

越後妻有大地藝術祭

一般以觀光為導向的節慶，多將活動、設備、建築集中於單一場地，如此不但可集中人潮，在節慶之宣傳、舉辦活動等後勤作業都會較為容易；「越後妻有大地藝術祭」則是反其道而行，將藝術創作設立於各聚落，刻意讓參訪者到各地分散的藝術展品去參訪，進而了解各個聚落的特色。此設計背後的考量是，如果將美術館等設施設立在核心區域，旅客就只會集中在單一地方參觀，其他聚落便逐漸走向沒落。

大地藝術祭策展人北川富朗在1996年提出「藝術項鍊計畫」（The Art Necklace Project），從此計畫中即可看出北川富朗對於地方特色的重視，北川富朗表示：

「倘若我們跳脫行政區劃分，其實每一個地方都獨具特色，但是就政府而言，合併前後除了面積與人口增加以及行政工作集中之外沒什麼不同的，然而若將文化也等同視之，如此以來各

地方除了中心地以外，都將被邊緣化而停止發展。因此我才會計畫將每一處具有獨特文化的地域串連起來，形成以地方文化保存為主的藝術項鍊計畫。過去，新潟縣內市町村之間都會互相交流，彼此一起來思考地方的發展，我現在所做的就是把當初的想法找回來。」

因此，北川富朗與工作團隊耗費心力在盤整越後妻有地區原有的自然資源（溫泉、梯田景觀、信濃川流域等）、豐饒的物產（越光米、吟釀清酒、新鮮食材、海產等）與傳統產業（製作和服的絲綢、承繼繩紋文化的燒陶技術、現代花藝、藝伎文化等），這些地方特色長年以來與居民的生活共存，經過藝術家的理解與再詮釋、以及融入外來文化以後，居民們逐漸能夠以另一種思維來看待他們生活周遭新的人事物與新的改變，在地的知識也就重新被發現其價值，進而能夠使地方文化產業擴散。

三年一度的越後妻有大地藝術祭創辦於2000年，歷年來引進超過300多組國際知名藝術家創作，其腹地與參與規模，被視為世界最大型的國際戶外藝術節。大地藝術祭以農田作為舞台，藝術作為橋樑，期望透過藝術的力量、當地居民的智慧及社區的資源，振興日漸凋敝、人口外流的日本新潟縣越後妻有地區。

新潟縣位於日本本州中部，瀕臨日本海，穿越縣境山間流向日本海的信濃川是日本最長的河流，信濃川流域形成肥沃的平原。新潟每年平均有五個月的雪季，積雪融化後提供了當地優質的水源，

圖 3-5　廢棄國小重新利用為美術館。（作者 / 攝影）

自然的循環滋潤了當地的稻米、蔬菜與魚鮮，新潟也因此成為日本主要稻米生產區，以新潟越光米與吟釀清酒聞名於世。而越後妻有是當地的古名，四百年前戰國時代流亡武士逃難至此，雖然不適應惡劣環境但此地卻是極佳的躲藏地，尤其當地有質優的雪水，居民開闢梯田大量種米成為糧倉。大概四千年前的繩紋時期已有人在當地居住，至今仍保留著國寶火焰型土器，農業和土地緊緊相連，孕育出代表著日本傳統而自然融合的里山文化。

盡管新潟具有豐饒農產、深厚的歷史文化，然而經年的豪大雪卻也考驗著農村居民的日常生活，在日本產業轉型的年代，新潟面臨人口老化、少子化與人口外移的問題，此地世代以來賴農業維生的生活逐漸難以維繫，年輕人為了尋找工作和教育機會，不得不割捨這些田地及農村移居都市，因此出現許多荒廢的梯田、空屋與學校。如何以地區的歷史、產業、環境、文化為當地重拾生命力，「越後妻有大地藝術祭」就是在這樣的背景中發想、生成。

大地藝術祭策展人北川富朗談及籌劃的初衷：

「我想讓村落中的老爺爺和老奶奶有開心的回憶，即使只是短期間也好。這是大地藝術祭的初衷，……找回當地人的自信，找尋未來新願景是藝術祭的主要目的。」

因此藝術祭邀請與鼓勵藝術家進入社區，融合當地環境，藝術家與農村裡的老人家以及來自世界各地的年輕義工，共同成為藝術

圖 3-6　戶外展品：守護火的盤旋之蛇。（作者／攝影）

祭的貢獻者。2015年的第六屆藝術祭，有380個作品（內含歷屆累積約200個）展出，散落在村莊、田地、空屋、廢棄的學校等760平方公里的廣闊土地上，透過在當地居民日常生活和小區建設活動，參照山裡和繩紋時期祖先的傳統，打破地域、年齡以及背景文化，建立一個能令社區持續更新的新模式，實踐人與自然共生的理想。

屏東熱帶農業博覽會

　　自臺灣加入WTO後，屏東縣的農業經營更為艱苦，屏東縣政府為輔導農業轉型升級，嘗試各種可能措施，如舉辦洋蔥嘉年華會、黑珍珠蓮霧季、黑鮪魚文化觀光季、紅豆牛奶節、熱帶農業博覽會……等活動，一方面行銷屏東縣境內之農業，一方面刺激引導

農業與傳統產業人口，透過創意提升其產業之附加價值與競爭力，「熱帶農業博覽會」的創辦就是其中一項活動。

屏東熱帶農業博覽會（以下簡稱熱博會）的靈感，緣起於2001年起縣政府所舉辦的花果節，花果節是結合地方鄉鎮市公所與農會及農民們，於每年蓮霧產期以蓮霧為主軸辦理的活動，加強行銷當地蓮霧及縣內農特產，提升當地蓮霧與其他農特產的價值與價格。屏東縣政府又於2004年選擇在縣內三地門鄉的賽嘉滑翔翼降落場舉行「綠色長廊」展覽活動，取代往年所舉辦的花果節。

屏東縣政府經過檢討，隔年（2005）另選擇長治鄉台糖海豐農場辦理第一屆熱帶農業博覽會，成功吸引約20萬人次到場參加，為屏東縣帶來更多的觀光人潮及經濟效益。從2005年到2010年，共主辦六屆熱帶農業博覽會。

由歷屆熱博會入園人數來看：發現2005年至2007年入園人數僅有20多萬人，唯獨2008年創下入園人數35萬人，是歷屆熱博會入園人數最多的一次，在2009年也達27萬人。其原因可能是2008年熱博會實施免收門票，僅酌收清潔保險費的方式，獲得了民眾入園的最高意願。但在2010年遊客人數又下降為20多萬人，顯見除了門票的票價外，吸引遊客遊玩的其他因素也是值得主辦單位予以重視。

熱博會提供農業漂鳥學習營的學員作為農業訓練的學習觀摩場所，平常及寒暑假期間則是提供縣內各級學校作為校外農事體驗觀摩，估計每年都有10萬人次以上的國小學童及幼稚園小朋友入園參

觀，發揮園區社教功能。不過，在2011年園區卻吹起熄燈號，屏東縣政府農業處解釋，這是因為已經完成農業推廣示範的階段性任務，未來園區將轉型，計畫朝有機農業及科技農業方向規劃，例如植物工廠、環保養豬和菇類栽培等等，希望能藉此帶動屏東傳統農業朝向現代化及科技化發展。

本文提出節慶作為社區行銷之平台功能，並以日本兩大藝術祭與本地的農業博覽會為例說明。節慶能否成功作為社區行銷平台，在於如何將地方的「資產」轉化為「資源」，其中有個關鍵，就是如何把地方的尋常設施，透過轉換視角之手法，形成觀光的亮點。例如，越後妻有大地藝術祭的梯田，本是以農業為主的地區，尋常可見的景致，但是如果找到一個拍照的絕佳景點，由此點可俯瞰連綿梯田形成獨特美景，遊客在此手拍不停，自然就轉成地方可貴之資源。

參考文獻

[1] 陳贇堯（2008），〈典範之死！誰謀殺了童玩藝術節？！〉，2008/4/29。取自於 http://www.ncafroc.org.tw/abc/newpoint-content.asp?Ser_no=170。

[2] Iansiti, M. and Levien, R. (2004), *The Keystone Advantage: What the New Dynamics of Business Ecosystems Mean for Strategy, Innovation, and Sustainability*. Harvard Business School Press.

[3] West, J. (2003), "How Open is Open Enough? Melding Proprietary and Open Source Platform Strategies", *Research Policy*, 32 (7), 1259-1285.

[4] Chesbrough, H. (2007), *Open Business Models: How to Thrive in the New Innovation Landscapes*. Harvard Business School Press.

[5] Evans, David S., Hagiu, A. & Schmalensee, R. (2006), *Invisible Engines: How Software Platforms Drive Innovation and Transform Industries*. The MIT Press.

[6] Rochet, J. & Tirole, J. (2003), "An Economic Analysis of the Determination of Interchange Fees in Payment Card System", *Review of Network Economics*, 2 (2), 69-79.

[7] Boudreau, Hagiu, A. (2008), *Platform Rules: Mutil-Sided Platforms as Regulators*. MIT Working Paper.

[8] 大前研一（2001），《「新・資本論」——見えない経済大陸へ挑む》。日本：東洋新報社。

[9] 同註6。

[10] http://cul.china.com.cn/2013-05/30/content_5991145.htm

[11] Getz, D. (1991). *Festivals, Special Events and Tourism*. New York: Van Nostrand Reinhold.

[12] 〈重塑地域價值、復興海洋文化——專訪「瀨戶內國際藝術祭」總監北川富朗〉，*La Vie*雜誌第109期專訪。http://www.xinmedia.com/n/news_article.aspx?page=1&newsid=4392&type=3#magText

[13] 〈在瀨戶內海發現藝術之外的藝術〉，《典藏投資》，2013年5月號。http://mag.udn.com/mag/newsstand/storypage.jsp?f_ART_ID=455065

產生、傳播與擴散：
節慶的創新價值

1 | 日新又新迎節慶：社會創新樣貌

> 一陽初夏中大呂，穀粟為粥和豆煮，
> 應節獻佛天未虔，默祝金光濟眾普，
> 盈幾馨香細細浮，堆盤果蔬紛紛聚，
> 共嘗佳品達沙門，沙門色相傳蓮炬，
> 童稚飽腹慶升平，還向街頭擊臘鼓。
> ——清道光皇帝〈臘八粥詩〉

　　清朝在農曆臘八（農曆12月8日）這天有賜粥的風俗，從〈臘八粥詩〉可以看出統治階層透過發送臘八粥之習俗，來滿足當時農作物歉收、百姓因糧食不足而飢餓的社會需求，讓人民在歲末寒冬得以飽腹。這項符合民俗又解決若干社會問題的舉措，正是本文主題——「社會創新」（Social Innovation）的表現之一。

　　社會創新的議題近年來受到關注。社會創新浮現最早的原因之一，是因應非營利組織（NPO）所面臨的品質與管理危機；透過企業創新理念的挹注，可改善非營利組織的體質，進而提升非營利組織的經營管理能力。[1] 社會創新受到重視的另一個原因，在於許多採用社會創新的策略，成功改善社區環境或整體生活的個案，其績

效與影響引人注目，像是孟加拉銀行家尤努斯（Muhammad Yunus）創辦鄉村銀行（Grameen Bank）；德國弗萊堡市（Freiburg）的生態社區（Vauban），採用「民眾參與機制」的執行經驗等，成功結合政府部門、市議會、建商業者與社區居民的合作發展，推動一個社會的轉變。[2]

　　社會創新強調創新者與大環境之間的互動，且其創新目的在於滿足社會的需求。社會創新者針對社會的需求，提出新的策略、概念、想法，甚至是其所衍生的組織與制度，透過創新的途徑滿足社會的需求缺口。[3] 因此社會創新廣泛的被應用在六個領域，包括（1）社會組織和社會企業領域；（2）社會運動領域；（3）政策領域；（4）政府領域；（5）市場領域，以及（6）學術界。[4] 社會創新所以引起關注，主要因為人們期待持續的社會創新能導致良性的社會變遷。社會變遷是指一個社會隨著時間，在思考模式、行為方式、社會關係、制度和社會結構層面上的系統性變化。[5]

　　狹義的說，社會創新的內涵即是「在工作中實踐新的想法」；而廣義的社會創新是指「積極的創新活動和服務，不僅滿足社會需求的目標，更可透過以社會目的為主的組織加以運用，有顯著的發展與散播。」[6] 相對於社會創新，是所謂商業創新（包括產品、服務、商業模式等創新），它的主要目標在於透過提升價值與降低成本而創造財富。但是由於分配財富的方式掌握於利害關係人（政府、企業和非營利性機構），導致商業創新帶來的福祉往往集中於少數私人手上，若無搭配公平分配機制，將帶來社會發展的隱憂。

不同於商業創新可能帶來特定對象的極大利益，社會創新強調創造極大的「社會利益」。因此，不論站在整體社會或個體的角度，社會創新的出現都是深受期待的。

節慶內涵的創新

近年來世界各國城鄉都熱衷舉辦節慶，在地方上舉辦大型的節慶活動，可以發揮社會文化、經濟及政治的多重效果。[7] 節慶活動對於地方治理者整合和優化在地的文化特色資源，發展獨具魅力的特色文化產業，也提供了更大的舞台。因此有人主張，節慶是一個地方的意象製造者（image maker），人們透過節慶可以更容易了解當地的文化，它也能夠活化當地靜態的旅遊風貌，使人得到「獨一無二」的參與感。[8] 節慶創造一個共同的空間讓人們能夠同時參與，當節慶空間被創造出來時，更需要賦予生命及活力。一份針對芬蘭「約恩蘇搖滾節」（Joensuu Festival）的研究指出，從1980年代開始舉辦此一系列的節慶活動，不但改變該地日常生活中空間的關係，也為空間冠上新的意義，將這座城鎮轉變為藝術城鎮。[9]

因此，源自於傳統文化、又發展出新型風貌的現代節慶，成為城鄉活絡地方產業經濟、翻新地域文化的利器。特別是由於大型節慶活動年年舉辦，且聚集了眾多不同的利害關係人（政府、廠商、民眾……）與各方資源，背後隱含了政府政策、廠商作為、地方人士活動，有些節慶之目的更希望能藉此改變民眾的想法，是一種聚

集各種社會能量創造社會改變的大型標的。

　　既然節慶有那麼大的效果，一個令人驚奇的節慶要怎麼誕生？要舉辦一個成功的節慶不是一件簡單的事，從政策法律的相關規定、經費來源、地方產業的共同參與、財團法人的運作、企業財團的贊助、地方民眾的參與、志工的投入等，對一個節慶活動是否能舉辦成功，都有著牽一髮而動全身的重要性。

　　近年來，節慶發展已趨向於「節慶化」[10]，節慶化代表超越了傳統節慶形式，以全新的形式展現，例如兼具教育及娛樂意義、兼具購物及娛樂性質的概念等，來結合不同形式的活動。也因此，節慶不僅僅只是代表過去的文化、政治與經濟觀點，節慶的內涵更隱含了很多社會創新的變化。

社會創新歷程

　　社會創新已經成為全球社會發展的熱門概念。[11] 不僅社會部門把社會創業家的出現、社會創新家精神的傳播及社會企業的建立作為重點推動的項目，商業部門也試圖在企業社會責任（Corporate Social Responsibility, CSR）的基礎上興起「投資影響力」（Impact Investing）等議題。各國政府也展現對社會創新的重視與投入，將其納入公共治理變革的重要內容。像是美國的歐巴馬總統上任後，通過白宮辦公室成立「社會創新和公民參與辦公室」，促進政府與私人企業、社會企業家和公眾之間的夥伴關係，並設立社會創新基金

和創新投資基金，來支援非營利性組織在衛生保健、增加就業以及青少年發展方面的工作。2011年，澳大利亞政府設立「社會企業發展和投資基金」，並成立非營利部門辦公室來推動和創新政府與第三部門的互動工作。[12]

學者們探討社會創新的意義時，較為著名的定義是由伯恩斯坦（D. Bornstein）提出：「社會創新是公民們為幫助大部分人實現更好生活來新建或改進制度，探求對貧困、疾病、文盲、環境破壞、人權、腐敗等社會問題一個創新解決方案的過程。」[13] 知名的社會創新學者穆佛爾（M. D. Mumford）認為，社會創新是「以滿足個體或群體需求為目的，關於組織社交活動的全新理念的產生和實施。」[14] 包括與社會組織和社會關係相關的新概念發展，如社會制度、政府組織形式和社會運動的創新，導入全新的合作工作方式、群體社會實踐、商業模式等。[15] 另有一說則強調組織，主張社會創新是「為了解決個人或社區面臨的社會和經濟問題，對組織的活動、計畫、服務、產品以及實踐的步驟進行創新或改善。」[16]

在社會創新興起之前，早就有許多文獻討論（商業）創新的發展，如丹麥哥本哈根互動創新學院曾經提出商業創新的發展流程，區分為五個階段：

1. 使用者研究（User Research）：選定創新的機會或有興趣的主題之後，透過對使用者之研究，想出背後代表的問題與可能的價值，從中找出創新的挑戰，並從上述的挑戰之中選出一個創新主題。

2. 發想概念（Concepts）：根據研究結果，找出問題，建立設計相關概念，激發靈感，也就是為創新機會設計解決方案。

3. 模擬情境（Scenarios）：設計各種不同情境，印證前述概念的可行性。所謂的情境設計，是從開始接觸產品或服務到離開產品或服務的流程，情境設計必須符合 AEIOU（Activity, Environment, Interaction, Object, User）法則。

4. 製作原型（Prototypes）：製作經驗原型，印證概念的價值，提供設計團隊使用者、顧客動態參與體驗。

5. 建立利害關係人藍圖（Blueprint）：執行展開與移轉創新概念，協助顧客應用與執行。

　　上述的五階段，暗示著商業創新的發展較像是一種理性與線性的歷程，但社會創新的發展，並不是一個線性的過程，而是一個反饋的、跳躍的循環模式，聚焦於如何「產生、傳播與擴散」。[17] 學者進一步將社會創新的歷程分為六大階段（圖4-1），說明一個社會創新從無到有、且對社會產生系統性變化的歷程。[18] 包括：

1. 靈光乍現（Prompts）：引發創新的靈感而導致創新提出。本階段涉及診斷問題，且需找到問題的根源，不僅是探討與處理症狀，設定正確的問題是成功的一半，一直要找出合適的解決方案。

2. 計畫（Proposal and Ideas）：是創意產生的階段。透過設計、創意的方法來提供更多可選擇的方案。越多不同的方法有助

於從各種不同的來源、見解和經驗作為借鑒。

3. 原型製作（Prototypes）：主要創造出原型與試驗。當一個有機會的想法被提出，需要進行各項測試。這些想法透過試驗和錯誤，不斷更精細的發展。不同於商業創新，社會創業家經常深入到實務界，希望能夠快速學習，不需太多正式的評估或測試。社會創新有一個共同點，就是迅速付諸實踐的效果最好，而不是花費太長時間制定詳細的計畫和策略。

4. 永續（Sustaining）：創造可長可久的商業模式。好的想法是需要持續的資源投入，本階段必須創造出新的商業模式，確定收入來源，以保證公司、社會企業或慈善機構，具備有財政可持續性。在公共部門，這意味著要確定預算、團隊及其他資源，如立法，即能確保在法制的形式下，相關資源能持續流入。

5. 規模化與擴散（Scaling and Diffusion）：強調創新的傳播與擴散。在商業經濟的結構下，組織往往會去預告創新的好處，因此組織或加盟商願意為其付出。但社會創新則不同，它並不是私有的狀態，因此有利於一個創新的迅速傳播，社會創新的公共本質有利於協作網絡與組織的成長。

6. 系統性變革（Systemic Change）：是社會創新的終極目標。通常涉及到許多因素的相互作用，含社會運動、商業模式、法律法規、基礎設施，以及思考方式的改變。系統性變革與產品或服務創新完全不同，它涉及改變人的觀念和思維方式、

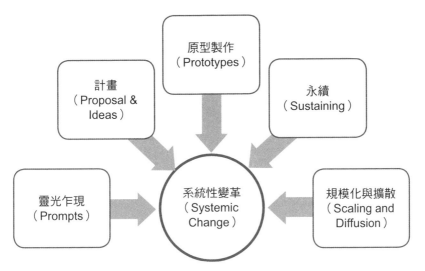

圖 4-1　社會創新的六大階段。（作者／繪製）

權力的改變等。系統性變革可能因危機出現，或是具顛覆性
的技術而突然發生。但更多時候的系統性變革是緩慢的，持
續累積而導致基礎設施、行為和文化的改變。

　　茲將商業創新與社會創新發展歷程，比較如表4-1。兩者除了
在發展階段上有別之外，對於使用者的重視程度、永續機制的建立
需要，以及是否涉及系統性變革上有較為明顯的差異。然而，能否
以更有系統的途徑培育社會創新，仍未被充分解答，需要更細膩地
透過真實個案資料描述社會創新的發展歷程，以建構相關知識。

　　分析商業創新與社會創新的發展歷程，其實存在許多差異；社

表4-1　商業創新與社會創新發展歷程比較

創新 種類	發展階段					
商業 創新	使用者研究	發想概念	模擬情境	製作 原型	建立利害關 係人藍圖	
社會 創新	靈光乍現	計畫	原型製作	永續	規模化 與擴散	系統性變革
比較	社會創新不特別考慮 個別使用者		社會創新著重建立 永續機制		商業創新不涉及系統 性變革	

資料來源：作者整理

會創新不用分析個別使用者，但卻面對更大的挑戰，因為社會創新需要取得社會資源與支持，更需要了解社會的需要。[19] 社會創新誕生於「有一個新的想法時，透過不同的方式思考和行動，改變現有的模式」。然而，並不是每一個經過上述過程者，必然產出一個社會創新。社會創新更像是一種共構的成果，透過新的機構、社會運動、社會實踐，或不同結構的協同工作所達成的結果。[20]

2 | 社會創新歷程：
 宜蘭綠博的生命力

　　節慶很可能是解決社會問題、創造創新價值的手段，但是中間的歷程是如何？與文獻顯示之社會創新歷程又有何差異呢？茲以宜蘭綠色博覽會為例，觀察節慶內的展示與活動，其逐年發展與演變的過程，如何產出創新、進一步擴散與規模化。綠博社會創新的歷程可分述如下。

靈光乍現

　　所謂靈光乍現是指「引發創新的靈感，產出創新」，此涉及問題的診斷，而且必須找到問題的根源，而不僅是處理因問題而產生的症狀。在早期的綠博，多以一些噱頭吸引消費者，每年都花不少心思在營造花俏的內容上。但是到了 2004 年，主辦單位發現，如此籌辦節慶，在內涵上無論深度廣度皆不足，在跟媒體合作後，體會到不同的觀點，因此開始改以顧客的角度了解其參與節慶的需求。綠博的發展，在此階段最重要的界定點在於籌劃者體認到「節慶內

涵不足」的問題，而引發節慶籌辦者轉變思考的角度。綠博籌劃者
表示：

> 「剛開始的時候，綠博的展覽手法並沒有很完整的故事連結，
> 就只是拼裝的，……後來變成一直想噱頭，但是整體內涵沒有
> 深度跟廣度。……到93年跟媒宣團體合作以後，就會從媒宣的
> 角度，……會從顧客的角度去想他們的需求。」

綠博過往的活動多以展館呈現，展館的設置往往就耗去大半經
費，到了下一屆為配合新主題，舊的展館又無法保留。此種籌辦方
式不但導致成本提升，也使得節慶所在的環境反而被忽視。所以：

> 「我們要讓硬體架構變成永久性的裝置，經費又不夠，這些臨
> 時性的展完之後拆掉其實很可惜，所以才慢慢去思考優勢在哪
> 裡。其實武荖坑本來就很漂亮，只要在現地加點巧思、營造氣
> 氛，比館內更優越，因為環境不是人工可以造出來的。」

綠博也啟發節慶的參與者找到轉型的方向，移至產業界發芽茁
壯，像是蜂采館即為一個成功向外發展的例子。蜂采館負責人原為
養蜂產銷班的班長，因為配合綠博主辦單位邀請，於2001年在綠博
上設立蜜蜂館，當年不但蜂蜜相關產品銷售量創造佳績，且相當受
遊客歡迎，因而啟發其設立蜜蜂生態博物館的構想。蜂采館負責人

表示：

> 「當時在綠博 50 幾天創下 500 多萬業績，產銷班一下子麻雀變
> 鳳凰，但綠博總是會結束啊，縣長也很關心，問我說：『你這
> 個展示滿有收視率的，要不要把它繼續下去，你們自己有沒有
> 地？』」

除了蜂采館，還有一些農民因為與綠博合作，接觸到景觀規
劃，從而決定開設園藝公司。例如有幾個本來是做盆花的農民，後
來找設計師來幫助，提升做景觀規劃，直接開園藝公司。

原型製作

主要指「創造出原型，進行試驗」。當一個有潛力的創新想法
提出後，需要進行各項測試，才能不斷地發展。像是宜蘭縣政府農
業處委託外部規劃的微笑土地計畫，蒐集了宜蘭一百多位的達人資
料。主辦單位創意發想，讓綠博成為傳遞故事和精神的平台，因此
在綠博活動期間，結合此計畫，讓遊客有機會與農業達人、傳統工
藝達人互動。綠博籌辦人員說道：

> 「以前的操作就是簡單地販賣農業副產品，2014 年達人講堂是
> 由達人直接跟你互動，不只是 DIY 組裝，還可以把人帶到他真

正的場域裡面，或者是了解他當初的精神，遊客就會有興趣來了解達人的背景故事。」

從綠博中崛起的蜂采館個案中，我們發現蜂采館在養蜂的過程中，也是透過試驗了解蜜蜂消失與弱化的原因，進而找到改良蜂種的關鍵點。蜂采館負責人回憶當時的改良過程：

「發現蜜蜂常常搞失蹤，但又沒有看到屍體，我當時判斷一定有品種弱化的原因。……我們沒有實驗室，只能做很簡單的試驗，在蜜蜂早上出去的時候用油漆筆做記號，發現最厲害的蜜蜂在 2 分 50 秒揹著花粉採著蜂蜜回家了；但有些蜜蜂可能 20 分鐘才回來，而且回來時只有自己吃得飽，無法揹多餘的花蜜。發現媽媽基因不錯，再回頭注意爸爸，好吃懶做的雄蜂啊，已經弱化了。」

透過試驗，蜂采館發現一般蜜蜂育種時只注意到蜂王的品種，卻忽略了雄蜂也很重要，因此開始尋找擁有優良基因的雄蜂，並避免近親交配使基因弱化，進而使蜂蜜產量提升、產出健康蜜蜂：

「找最強的媽媽，又要找很能幹、吃苦的爸爸……。我將牠們隔離在十公里外的地方，沒有其他家蜂打擾，讓這個區塊沒有近親的問題。春天蜜多，夏天不需要給牠吃，自己就可以生存

下來，冬天食物雖然少了，但牠有抗病力，也被農委會證實說這個品種確實不錯。」

永續

好的想法需要持續的資源投入，本階段的重點是「必須創造出新的商業模式，確定收入來源，以保證公司、社會企業或慈善機構，具備有財政可持續性」。節慶活動同樣也需要構思如何年年延續。

從綠博的規劃，可發現主辦單位不只注重活動期間，更希望活動可以延續，場域能繼續維持。如何納入其他團體與資源加入，使未來縱使沒有活動經費，還是有人願意繼續在此環境耕耘，為主辦單位的長遠考量。綠博籌辦人員表示：

「這幾年環境教育經年累月在這邊安排課程，它不是只有綠博期間才有，……如何讓經費沒了，還是有人有意願去做這些有理念的事情。……以往綠博結束後場域就荒廢了，現在的操作方式，是讓團體進來繼續經營，像是微笑聚落，也是跟在地民眾溝通有機生活態度，讓他們直接去認養。」

在辦活動期間，最讓主辦單位傷透腦筋的成本問題，透過融入環境的方式，找到降低花費卻又可以展現環境優勢的長遠辦法，如

此，以前的資源還能夠再活用。綠博籌辦人員提到：

> 「以前做過的展館怎麼拉回來，就是不蓋展館，讓它很自然呈
> 現在這個園區裡面，像是之前有蝴蝶館，我們今年就用環境營
> 造，哪些花會吸引蝴蝶來，讓它在環境中自然呈現。」

節慶活動對產業的永續性有沒有幫助呢？答案是肯定的。在綠
博期間，主辦單位與業者合作，雙方提供所需的知識與設備使活動
順利進行，活動結束後，資源即回歸產業，使業者可以繼續活用：

> 「（綠博）活動結束之後，這些經驗跟成果的累積沒了很可惜，
> 所以我們有段期間是專門做產業的認養，⋯⋯我們藉由他們
> （業者）的資材，透過企劃公司做很好的包裝，之後這些東西
> 讓他們能夠再利用，讓產業能夠做更好的發展。」

規模化與擴散

2014年綠博新增了農事體驗換工活動，內容包括育苗、種菜、
收割、抓蟲等農事活動。此活動轉變了遊客的視角，以往是遊客看
工作人員種植，如今轉變成遊客自己體驗種植，以工作人員角度看
待農事。因為有參與感，加上種植的成果又會成為節慶的一部分，
供其他遊客觀賞，因此能從換工中獲得成就感，更願意與他人分

享。另一方面，藉此活動，綠博讓民眾了解有機農業的進行方式，比起只用解說的方式，親身體驗更能使創新擴散，活動籌劃人員表示：

> 「以前請達人種菜給大家看，現在換大家來種，那不只是體驗而已，大家都是工作人員，參與當中會想到這是自己做的，更有成就感，也會更願意跟朋友親人分享。……遊客來看時，就遊客立場會想，一樣是遊客，為什麼他可以來做這件事情，看到的也會想去參加。」

蜂采館原為綠博中的一個展示館，透過主辦單位的協助，蜂采館從展示館向外擴展為地方文化館，不僅將傳統的養蜂產業提升為體驗式農業，如今更發展為蜂蜜知名品牌，陸續成立了20多家小館，年收入從20萬成長到1.5億，負責人表示：

> 「綠博造就了原本低微的養殖業，到現在變成一個品牌，而且可在百貨公司上櫃。……臺北宜蘭有20幾個小館，有產業館、社區館、生態館。」

另一方面，農民們也了解到「蜜蜂」對農作物的影響與重要性，因此會跟蜂采館租蜜蜂授粉。蜂采館過往對改良蜜蜂的努力，成果逐漸顯現：

「農作物有了蜜蜂，果樹不會凋零，如果今天沒有蜜蜂，沒有辦法授粉，苦瓜屁股歪歪的，那叫授粉不完全。所以你看現在長得漂亮的上將梨、哈密瓜，都是有賴我們的蜜蜂，很多農會都跟我們租蜜蜂。」

系統性變革

產業、經濟面的變革

綠博除了扶植蜂采館等業者，讓農企業轉型為第四級服務體驗型產業外，另一方面，綠博還是一個實踐理想的場域，彷彿宜蘭農業的育成中心，綠博工作人員表示：

「我們把農場定義在實踐的場域，其實有些年輕人他有很豐富的想像力，他會想要做養生的料理，但他可能沒錢去擁有一個場域，那我們就給你一個場域，讓你可以去發揮理想，等你強壯的時候，你再出去創業。」

還有，換工農業體驗活動的目的在於培養有興趣投入的未來農業人力，就算對從事農業沒有興趣，也可能是未來消費者，或是關心農業的支持者。

「如果你對農事體驗有興趣，投入後也許有一天會想當農民，以

前做農都覺得很辛苦，但是當你培養一些興趣後，未來有機會成為農業新的人力；如果認為辛苦，覺得無法做，至少知道人家從事自然農法或有機農業是這麼的辛苦，你可能會因此比較關心、支持農業。重度的是農民，輕度一點就是培養消費者。」

從上述看出，能藉由節慶場域培養未來農業人力，儘管培育計畫仍在進行中，尚未見到豐碩的果實，但從主辦單位的未來規劃中，可以看出他們對未來農產業的期待，以及希望造成的改變。

生態、環境的變革

過往一般人只知有機農業為最佳選擇，但不了解還有其他對環境友善的農法，也因此從事其他農法的農民容易受到忽視。有鑑於此，主辦單位希望未來可以協助友善農法的認證，另一方面也透過綠博讓遊客了解不同的農法：

「有機對土壤跟水都很嚴格，比如說有一些土地的水，砷就比較高，這些沒有辦法得到有機驗證的土地，農民就創造一個「友善」，……對這些有心耕作的農民，應該有協助認證的一個機制……。很多有機的處理方式並不見得比友善好，……或許可以幫這些友善的小農，讓他的產品變成生態的標章，雖然沒有有機，但是會讓環境更好。」

還有，一般農作都只重視規範的遵循，卻忽略稻田環境，因此提出有機農作應更重視環境、生態，並非一味遵循有機規範：

> 「不是說所有的做法都看驗證公司、看有機規範，忽略稻田裡到底有什麼生物，有機和生態這兩方是要互相理解。我們是這樣構思、呈現活動的。」

歸納上述，綠博展現出來的社會創新歷程是：靈光乍現、原型製作、永續、規模化與擴散及系統性變革；綠博舉行一段時間之後，主辦者因為轉換了思考角度，轉向以社會需求為核心來構思節慶創意與原型，除了考量整體資源的精簡運用，也更呼應綠博提倡之環保與永續的主題。比較上述實際發生的歷程與文獻所主張，我們發現綠博的五大階段不包含「計畫」階段，顯示節慶的創新過程，不見得是精心規劃的成果，更像是節慶主辦者面對環境變化與外部挑戰下的即時回應。[21]

3 │ 節慶多樣創新風貌：國內外案例討論

　　承前文，自2014～2015近兩年來，綠博已走向規模化與擴散階段，主辦者運用不同之「參與」策略，一一拉近遊客與主辦者，或遊客與業者間的距離。隨著對社會的影響力越大，綠博不但促進了相關產業的轉變，也間接促成環境的改變。不同於商業上的創新針對個別使用者的需求，節慶主辦者必須要站在社會需求的角度，來思考各種創新的可能性，擴大節慶創新的格局與高度。但是，節慶創新又不能沒有永續性，還必須思考建立可長可久的機制，以達到社會創新的終極目標。後續以宜蘭綠色博覽會中「微笑講堂」的創新案例、臺北詩歌節、阿德萊德作家週、臺南國際藝術節、丹麥燈節、澳洲明托現場秀等，說明現代節慶之多樣創新面貌。

綠博微笑講堂——產業轉型的推手

南瓜傳奇——旺山休閒農場

　　南瓜有多少種？100種、200種、300種？有胖有瘦充滿驚奇；

南瓜有幾種吃法？蒸、煮、烤、煎、炸，或冷或熱各有一番風味。旺山休閒農場在綠博微笑講堂上，以南瓜為主題，將平凡食物運用創意做轉變，推出「南瓜pizza」、「南瓜豆奶」等體驗項目，讓民眾體驗平凡食材的不平凡風味與做法。

位於宜蘭縣壯圍鄉的旺山休閒農場，早期係種植新疆哈密瓜的農家，目前由農場第一代主人林旺山與第二代林家兩兄弟，一同協力經營。在旺山休閒農場所種的瓜果種類超過400種，農場中展示了各種食用的、觀賞的、收藏培育的瓜類，他們也運用巧思，在農場中設有六、七條各式主題的南瓜隧道，如東洋南瓜、西洋南瓜、美國南瓜及觀賞南瓜等，打造出以南瓜為主題的休閒農場，開創出老果園的新價值。

擁有營養學背景的林智凱負責產品的研發與加工，弟弟林智頡則負責園區導覽，他們發展出各式的南瓜料理，如南瓜豆漿、南瓜咖啡、南瓜薯條、南瓜pizza等，讓到農場的旅客能品嚐南瓜的不同風味。其中最有特色的料理，像是「炸彈南瓜」，使用鐵桶將南瓜進行40分鐘的烘烤，讓南瓜表皮由橙變焦黑，烤熟後的南瓜外形如同炸彈一般，但褪去焦黑外皮後，呈現金黃肉質並散發濃郁香氣，鬆軟甘甜的口感，別有一番風味。

2012年的聖誕節，兄弟倆發揮創意，利用南瓜進行創意布置，搭設一顆由450顆大南瓜組成，總重量達1,500公斤的「南瓜聖誕樹」，而到農場參觀的民眾，也可以在南瓜上刻字、彩繪。將傳統農業結合現代口味、創意藝術，發展出獨特的產品與服務內容，旺

山不僅推動當地的觀光發展，也為自己原本精心種植的農產品，增添額外的附加價值。

養鴨傳奇──信仁牧場

宜蘭平原由於天然氣候、地理水文、河渠交錯等多重因素，一直以來都是臺灣地區養鴨重鎮，但隨著屏東、高雄等地的養鴨人家崛起，宜蘭的鴨子部隊人數也開始居於劣勢。不過，宜蘭人還是有其應對之道，也許在鴨子數量比不上其他地方，但是在多元發展上則有精彩的表現，現在除了有肉鴨外，更開始發展「生蛋鴨」，甚至發展各種鴨子的配種中心，專門供應種鴨給高雄與屏東的養鴨人。

位於宜蘭三星鄉，曾經三代養鴨，目前專門飼養生蛋鴨的信仁牧場養鴨人家，就是其中一個從傳統鴨產業轉型的例子。老闆陳信仁表示，民國 50 幾年祖父開始養鴨，以飼養產蛋鴨為主。後來養鴨業漸漸興盛，此地成為當時最大供應肉鴨的市場；民國 82 年縣政府基於環保考量，宣布河川禁止養鴨，對於傳統養鴨人家帶來衝擊，養鴨優勢不再，父親因此開始轉型，使用自家飼養鴨子生產的鴨蛋製作皮蛋、鹹蛋，他跟隨著父親的腳步，循傳統的方法製作，堅持不添加防腐劑，並進一步加入「鴨蛋分級」的概念，使產銷更趨精緻化。

為了降低對河川所造成的汙染，陳信仁參與行政院農業委員會畜產試驗所宜蘭分所──養鴨中心的每一場相關課程及會議，成為

「水簾式養鴨場」的先驅，將管理養殖模式適度調整，也將鴨生態介紹、撿蛋、製作鹹鴨蛋相關體驗活動帶入鴨場當中，讓遊客到鴨場不只看見成群的鴨子，對養鴨人家也有更深入的認識。而今年信仁牧場也在綠博微笑講堂，帶遊客體驗紅土鹹鴨蛋的製作，讓遊客了解鴨蛋的傳統製作方法，也了解到每項材料背後需要的準備，像是紅土需先調好醃製，以煮沸的水加入略帶黏性、曬乾自然殺菌過的紅土及鹽。

除了發展產品與服務的多元化與精緻化外，信仁牧場對於養鴨仍舊一點都不馬虎，在深入了解鴨子的行為之後，發展出一套特別的養鴨理念：由於鴨子每24小時就會生一次蛋，這樣不斷生蛋，多少會對鴨的健康與蛋的品質造成影響，信仁牧場也因此在每隻鴨子生了將近一年蛋後，就會停止供給飼料一星期，鴨子一看沒得吃，餓了一星期，儘管一星期後又有得吃，卻還是一樣會氣得一整個月都不下蛋，直到氣夠了才又開始下蛋，這樣剛好可以讓鴨子休息一個月左右。

因此來到信仁牧場，民眾不只可觀賞鴨群、體驗撿蛋與製作鴨蛋，還可以聽到信仁牧場的生態解說，對鴨產業、養鴨人家有進一步的了解。

蜜餞翻身──橘之鄉

宜蘭是臺灣金桔產量最高的地方，尤其集中在礁溪、員山、三星一帶，年產量大約有2,000～3,000公噸。早期的宜蘭人不知如何

運用金棗，因此往往放任滿山金棗落地。看在林陳阿鳳阿嬤眼裡十分心疼。阿嬤認為，金棗是具有保養療效的水果，若能妥善加工，定能讓更多人受惠。為了承續阿嬤的理念與精神，第一代老闆開創了橘之鄉蜜餞工廠。

開創工廠之前，林枝漫夫婦開始研究能否將金桔製造成好吃的蜜餞，以幫助果農解決因產量過剩而棄收的窘境。傳統的蜜餞製造方式，因糖漬時間必須要15～30天，而且要加溫到100℃以上，果皮會產生「褐變」現象，所以必須使用漂白劑漂白，以美化賣相，為了延長保存期限而添加防腐劑等。這些傳統蜜餞的製造方式，看在林枝漫夫婦的眼裡，直覺「自己都不敢吃了，怎敢製造給別人吃！」因此，如何研發不加漂白劑、防腐劑、香料的蜜餞，就成為首要目標。歷經七年的苦心研究，民國75年，他們終於賣出第一顆無漂白劑、無防腐劑、無糖精且低甜度、低卡路里的透明蜜餞。

民國76年，一家默默無聞的工廠，得到中華民國食品科技學會的新產品獎、食品衛生優良管理獎，橘之鄉的表現，令很多食品大廠跌破眼鏡。橘之鄉的產品成為宜蘭縣政府待客最好的甜點，甚至連外交部、農委會出國訪問都來此採購，贈送外賓，橘之鄉成為最經濟實惠的「縣禮」及「國禮」。

而第二代林鼎剛與哥哥林鼎鈞接掌後，以創意服務融入經營，將原本傳統的蜜餞工廠轉化為分享天然食材的人文空間，並以現今注重天然、養生的觀念，創作出融合在地食材的鴨賞蜜餞料理。在新建的AGRIOZ建築中，除了展示傳統做蜜餞的器具，也在這裡進

行「蜜餞實驗場」，讓遊客親手製作金桔蜜餞，經由實際體驗，深化遊客對蜜餞文化的認識。

從橘之鄉的發展，可以看出業者在堅持傳統、在地的同時，也逐步結合現代人的需求，找出蜜餞可以應用的方向，除了結合料理，也增加體驗活動，並使原本純手工的製作方式，改以現代化的衛生作業環境與嚴格的品管機制，獲得了CAS優良觀光工廠的認證，另一方面也開放民眾參觀蜜餞加工流程。儘管面對著傳統產業沒落的困境、外國零食產品的競爭，橘之鄉試圖在堅持傳統的精神下走出一條不一樣的路。

臺北詩歌節——文學節慶創新

節慶與教育之互動也日趨密切，不論是提供人才發揮的舞台、提攜相關領域人才，或是協助公民文學教育等，都是節慶未來可努力的方向。而文學，一向被視為等同於靜態的閱讀，也可以朝節慶熱鬧的方向發展？臺北詩歌節就屬於「文學類節慶」，相對於其他種類的節慶似乎數量上較少，不過世界各地的文學節慶發展其實頗為多元，維基百科上列為文學節慶（Literary festival），統計在各大洲舉辦的即達一百項以上。

臺北詩歌節是國內新興節慶，現階段的規模與影響力自然遠不及世界著名的文學節慶——阿德萊德作家週，同為秋季舉辦的阿德萊德作家週，為阿德萊德藝術節的重點節目之一。自1960年開辦，

每年的活動皆為當地的文學盛事，也成為他國文學節慶學習與參考的對象。以下就兩者在主題、目標族群互動的規劃上進行比較，供本地文學節慶未來發展的參考。

（一）主題

臺北詩歌節以「詩」為主軸，並將詩與舞蹈、展示、行動藝術等各式元素結合，發展出多元且富創意的活動；詩歌節自創辦以來，每屆都會訂定不同的主題，因此每屆的活動項目與特色都會依據主題作變化。

阿德萊德作家週以「作家」為主軸，邀請各個領域的作家討論各式主題，例如：小說、詩、歷史、飲食、兒童文學、宗教、電影、漫畫、遊戲等；作家週舉辦五十多年來，並無特定針對的主題，儘管可以從各講座、活動項目名稱看出對「戰爭」、「貧窮」等議題的重視，但整體而言呈現的主題相當多元。

（二）鎖定的目標族群

臺北詩歌節偏向吸引年輕族群，企圖改變大眾對文學（詩）的既有印象，打破詩的框架，透過將詩與生活中其他常見元素的結合，讓民眾覺得詩是有趣的、無所不在的；詩歌節為改變民眾心中的文學本質，開創新穎的文學活動。

阿德萊德作家週吸引的年齡層則很廣，從幼到老都有；活動設計傾向於歡迎親子一同參與活動，讓成人、小孩皆有適合的文學活

動可參加。

　　從以上分析可發現，阿德萊德作家週與臺北詩歌節皆致力於讓文學更容易被親近，但達成這個目標的方式卻不大相同：阿德萊德作家週以文學本身的多元性，來吸引具有不同興趣、背景、年齡的人們，也就是用一般人熟知的歷史、飲食、電影等分類，就算對文體陌生，人們也可以挑選有興趣的文學主題參與；作家週順著民眾對文學既有的想像，再去發展多元的主題。

　　兩相比較之下，阿德萊德作家週達到公民參與的情況，似乎更廣泛也更細微，同時它也比較從民眾的角度出發來設計活動。作家週已辦理五十餘年，與臺北詩歌節自2000年才開始首屆相較，其發展理應更為成熟。事實上，阿德萊德藝術節不只成為旅客慕名而去的「景點」，也成為當地文化的一部分。國際權威旅遊指南《寂寞星球》（*Lonely Planet*）2014年時公布的世界十大最佳旅遊城市，阿德萊德即以美食、豐富多彩的節慶和城市改建工程入選。看來節慶不只能推廣觀光旅遊、促進經濟發展，更能維護當地文化與歷史，甚至是創造新的文化，形塑當地意象。

臺南藝術節 —— 表演節慶創新

　　2014年臺南藝術節「國際經典」系列，邀得國際知名舞蹈大師馬克·莫里斯（Mark Morris）領銜的同名舞團擔綱壓軸，舞團演出結合莫札特及韋伯等知名音樂家作品，透過現場音樂演奏詮釋現代

舞，要帶給南臺灣朋友「聽得見的舞蹈、看得到的音樂」。特別的是，舞團還擔任2014年臺南藝術節「駐節藝術家」，於6月16日～18日走入社區、醫院、學校推廣舞蹈，並實際與帕金森氏病友接觸教學，為臺灣舞壇帶來人文關懷新溫度。舞團要為銀髮族長者開設舞蹈課程，並透過舞蹈活動在舞動過程中幫助帕金森氏症患者改善身體知覺，走出封閉心靈增強自信心，而帕金森氏症舞蹈課程舉辦前，還會事先培訓舞蹈志工，將帕金森氏症舞蹈介紹給臺灣舞者。

丹麥燈節──產業節慶創新

　　帶來光亮的燈與火給人明亮的感覺，時常成為節慶的主題，因為「明亮」不論在宗教或文化上，都富有正面的意義。有別於傳統上與「火」有關的節慶，丹麥的燈節（Lighting Festival）則充滿了現代感。本文將引用一篇發表在《區域經濟期刊》（Local Economy）的學術論文〈地方創業平台：以斐特烈港燈節為例〉，簡述現代節慶如何成為地方創業之平台。[22]

　　斐特烈港（Frederikshavn）位於丹麥北端，過去是一個漁村，現在則是一個提供教育、老人照護以及銀行服務的直轄市。造船和觀光曾經是該城市的兩個重要特點，但後來這兩個產業都面臨衰退，因此該城市找了許多替代方案，包括各類創業以及多樣化的經濟策略，當地的專家也提出了各式吸引觀光的計畫，包括轉換為全球第一個透過替代性能源來運作的城市等等。丹麥燈節主要是由兩

家照明設備公司所發展的，其中一家跨國企業在此城市開了一家工廠，這些工廠帶來了一些周邊廠商，使該區域形成了照明設備產業群聚，也讓政府在訂定政策時更加考量到這個區域。燈節的想法很快地在公共部門中獲得支持，當地部分技職體系的老師也投入其中，來自公家機關以及工商理事會的個人也扮演了重要的角色。這些人促使群聚廠商的形成，並結合了教育、文化單位，提供空間及人力讓這個節慶成功舉辦。

燈節並不只是個節慶，舉辦目的更在於活化當地經濟網絡，帶動當地經濟的發展。地方政府也在這個節慶中獲得許多好處，例如公司可以擴展並且加強他們的網絡、透過展示模型尋求可能的顧客，年輕人可以獲得來自全球最專業的相關教育，員工可以看到他們的產品被採納在城市的地標上。此外，對於私人企業來說，能夠看到他們的建築物被宣傳，可以說是一種「在地社區開發」（local community development）。

燈節醞釀籌備的過程，以及伴隨產生的活動，可說是將節慶視為創業平台的一個過程。燈節的目標是要促進行銷、教育以及經濟網絡，而此活動也確實達到了這樣的效果。反思臺灣目前的節慶多以熱鬧的主題活動為主，似乎是藝術、休閒、娛樂導向為多；若是以丹麥燈節為借鏡，或許可以設計一個與地方產業和專業技能相關的節慶（例如宜蘭的漂流木），不一定老少咸宜，卻能吸引世界相關領域的專業或業餘人士共襄盛舉。如此也許雖沒有童玩節或綠博的熱鬧，但在就地取材或創意創新上也能有同等發揮，也是另一種

節慶創造的思維模式。

澳洲明托現場秀 ── 藝術節慶創新

　　百老匯的製作人大衛・賓德在TED網路視頻上分享了他對於「藝術節創新」的看法，他認為是一場相對於愛丁堡藝術節、亞維農藝術節等具有悠久歷史和盛大規模之國際知名藝術節的革命。以下將賓德的分享整理如下，並討論藝術類節慶的創新重點。

　　賓德某次造訪雪梨時，於雪梨藝術節小手冊上得知有個名為「明托：現場秀」（Minto: Live）的活動，一向對環境劇場沒有抵抗力的他便前往一探究竟。從其分享中我們可以得知，「明托：現場秀」這個活動提升了雪梨整個城市及其周邊市鎮的多樣性，同時居民也能透過活動清楚表達自己的情緒。他歸納出所謂「二十一世紀藝術節慶創新」有兩大重點：

　　首先，在節慶的外顯形式上包含「開放」與「社區轉型」兩個要件。藝術家在此重視的是該地方與全球透過藝術所產生的對話，也就是一個小地方對於世界眼光的開放，和成為世界藝術節慶之一的格局。

　　其次，是居民的參與感，居民不僅是觀眾，也可以是表演者。在世界知名、層次極高的藝術節之外，英國、巴西、澳洲等國家都有著不一樣的藝術節，就像明托這個小鎮一般。在藝術內容上，過去追求的也許是表演者的技巧和編導者的創意，不過現在，利用藝

術演出反映真實社會關於種族、性別等衝突和議題，是許多藝術家更關切的創作重點。以德國里米尼協議劇團為例，他們曾經推出「百分百加拿大人」、「百分百柏林人」這一系列的作品，找尋一百個在地人代表一個地方，探討該地的社會現象。藝術融合生活是很好的節慶發展方向，相信這也是許多團體選擇藝術節慶而非戲劇院來展演的原因之一，除了能與觀眾近距離互動，更是藝術家表達對世界關心、提醒眾人周遭有許多問題存在的方式。

賓德認為，藝術家就是探險家，能夠帶領人們以全然不同的視野，探索一個原本你以為自己已經熟悉的地方，也能透過不同的形式讓城市表達自我。他以一句話作結：「藝術節真正捕捉到那些我們生活方式的複雜性和刺激性。」這似乎顯示節慶創新方向的兩端：一個是趨繁，如上述大型節慶案例；另一個發展方向卻是趨簡，有些節慶似乎反而有化繁為簡之勢，將生活中的環保、自然等某件事物特別放大，在單一主題的基礎之上玩弄可能衍生出的變化和創意。賓德提及的藝術節革命，或許能協助我們在各類型節慶的創新上進行反思。

參考文獻

[1] Bornstein, D. (2007), *How to Change the World: Social Entrepreneurs and the Power of New Ideas*. New York: Oxford University Press.

[2] Cajaiba-Santana, G. (2013), "Social innovation: Moving the field forward. A conceptual framework", *Technological Forecasting and Social Change*, 82, 42-51. doi: 10.1016/j.techfore.2013.05.008

[3] Bornstein, D. & Davis, S. (2010), *Social Entrepreneurship: What Everyone Needs to Know*. New York: Oxford University Press.

[4] Mulgan, G., Tucker, S., Ali, R. and Sanders, B. (2007), *Social Innovation: What it is, why it matters and how it can be accelerated*. Skoll Centre for Social Entrepreneurship.

[5] Praszkier, R. & Nowak, A. (2012), "Social Entrepreneurship: paving the way for peace", in A. Bartoli, Z. Mampilly & S. A. Nan (eds.), *Peacemaking: A Comprehensive Theory and Practice Reference*, pp. 159-167. Santa Barbara, CA: Praeger Publishers.

[6] 同註 4。

[7] Hall, C. M. (1989), "Hallmark events and the planning process", in G. J. Syme, B. J. Shaw, D. M. Fenton & W. S. Mueller (eds.), *The Planning and Evaluation of Hallmark Events*, pp. 20-39. Aldershot, England: Avebury.

[8] Andersson, T. & Getz, D. (2008), "Stakeholder Management Strategies of Festivals", *Journal of Convention & Event Tourism*, 9 (3), 199-220.

[9] Van Elderen, P. L. (1997), *Suddenly One Summer: A Sociological Portrait of the Joensuu Festival*. Joensuu, Finland: Joensuu University Press.

[10] Amin, A. & Thrift, N. (2002), *Cities: Reimagining the Urban*. Cambridge: Polity Press.

[11] 同註 1。

[12] 同註 5。

[13] 同註 3。

[14] Mumford, M. D. (2002), "Social Innovation: Ten Cases from Benjamin Franklin", *Creativity Research Journal*, 14 (2), 253-266.

[15] 同註10。

[16] Goldenberg, M. (2004), *Social Innovation in Canada How the Non-Profit Sector Serves Canadians... and How It Can Serve Them Better.* Canadian Policy Research Networks Inc. Project (CPRN), Research Report W/25, Ottowa.

[17] Murray, R., Mulgan, G. & Caulier-Grice, J. (2008), *Generating Social Innovation: Setting and Agenda, Shaping Methods and Growing the Field.* Retrieved April 20, 2009, from http://www.socialinnovationexchange.org/publicationsarticles

[18] Murray, R., Caulier-Grice, J. & Mulgan, G. (2010), *The Open Book of Social Innovation.* National Endowment for Science, Technology and the Art.

[19] 陳東升（2012），〈社群治理與社會創新〉。《臺灣社會學刊》，49，1-40。

[20] 同註2。

[21] 同註18。

[22] Freire-Gibb, L. C. & Lorentzen, A. (2011). "A Platform for Local Entrepreneurship: The Case of Lighting Festival of Frederikshavn", *Local Economy*, 26 (3), 157-169.

第 **5** 篇

資料篇

1 │ 流轉亞洲

臺灣

臺北詩歌節[1]

　　臺北詩歌節開始於2000年，於當年12月登場，第二屆開始在每年10月至11月間舉辦。該節慶以「詩歌」為活動主軸，每屆會訂定特定的主題，該屆活動的項目與特色都會依據特定主題來變化，活動內容橫跨音樂、舞蹈、藝術、攝影、戲劇等不同展演方式。

歷年活動概要

第十六屆臺北詩歌節

時間　2015年10月24日至2015年11月8日

地點　臺北城內的中山堂、小白宮、紀州庵文學森林、臺北捷運地下街、誠品信義店及松菸店、思劇場、大可居青年旅館、小路上藝文空間等地

活動
內容
臺北詩歌節提倡「詩的公轉運動」，邀請大師級詩人阿多尼斯，以及來自日本、香港、中國、馬其頓、法國、英國等地詩人學者，一同參與盛會。有 2 場詩演出、4 場大師專題、8 場講座、3 場行動詩藝術、1 場跨領域詩展演與 1 場詩徵件展覽。

第十五屆臺北詩歌節

時間　2014 年 10 月 18 日至 2014 年 11 月 2 日

地點　臺北城內的中山堂、紀州庵文學森林、光點臺北、臺北書院、水牛書店、臺大藝文中心、碧湖公園、華山 1914 文創園區、慕哲咖啡、誠品松菸店等

活動
內容
以「為理想勞動」為主題，3 場詩演出、2 場大師專題、8 場講座、2 場行動詩藝術與 2 場跨領域詩展演。

臺灣國際音樂節[2]

　　臺灣國際音樂節是亞洲最大的管樂團和交響樂團的音樂活動之一，從 2007 年開始舉辦，每年皆吸引來自世界各地的音樂家及樂團前來參加，已有超過 130 個來自國內外優秀的管樂團、行進樂隊、弦樂團、管弦樂團、爵士樂團及音樂家參與演出，包含美國、哈薩克、西班牙、韓國、新加坡、日本、中國、香港和澳門等國家及地區。

　　國內參與團體有桃園交響管樂團、新竹市管樂團、國防部示範樂隊、陸軍軍樂隊、中華民國空軍樂隊、幻響管樂團、欣響管樂團、師大交響樂團、輔仁大學管、弦樂團、實踐大學管樂團、文化大學管樂團等以及許多大師，皆為臺灣國際音樂節之嘉賓。此外也舉辦了全球華人管樂名校室內管樂合奏大賽、全球華人行進樂隊培訓營、亞洲盃行進樂隊大賽暨觀摩表演大會等，為臺灣的音樂教育推廣不遺餘力。

歷年活動概要

第八屆臺灣國際音樂節

時間　2015年4月25日至2015年8月18日

地點　新北市三重區綜合體育館

活動內容　邀請世界重量級管樂指揮秋山紀夫（Toshio Akiyama）、各國管樂大師擔任客席音樂家，以及優秀知名團體參與演出。音樂節內容豐富，包含國際交流音樂會、第四屆全球華人管樂名校室內管樂合奏大賽、大師講座與國際音樂特展等系列活動。

臺中爵士音樂節[3]

　　臺中爵士音樂節（以下簡稱爵士音樂節）是每年10月舉辦的主

要爵士樂戶外活動，起源於前臺中市長胡志強任內，當時市府文化局希望打造臺中成為亞洲的愛丁堡嘉年華城市，因此於2002年開始，將爵士音樂節成為歷年舉辦的臺中文化季和臺中消遙町音樂祭裡的節目之一，隨著逐漸培養出參與爵士樂的人口，在2007年開始，從文化季中獨立出來舉辦。爵士音樂節起初只為期三天，2009年已擴大到舉辦十天，2010年後至今固定舉辦九天。參與的人數也從早期每年約10萬人，近兩年已破100萬人。

爵士音樂節每年邀請國內外知名的爵士樂團體表演，早期活動場地分散在臺中公園、豐樂雕塑公園、圓滿戶外劇場以及經國園道等地，後來才固定在經國園道以及市民廣場舉辦，音樂節活動經費主要是來自臺中市政府和參與企業。

歷年活動概要

2015年臺中爵士音樂節

時間 2015年10月23日至2015年11月1日

特色 與2015臺中花都藝術節一同舉辦

場地 草悟道、市民廣場、葫蘆墩文化中心、屯區藝文中心、港區藝文中心

表演團體 預計有43場表演，包含12組國際團隊、9組臺中團隊及22組外地團隊

2014年臺中爵士音樂節

主題　爵盛時代 Legend Jazz

特色　代言人為知名網路漫畫角色「美美」，並發售相關合作商品

場地　草悟道、市民廣場

**參與
人數**　108萬人次

雲林農業博覽會 [4]

　　雲林縣的農業產值全台第一，為臺灣重要的農業生產基地，或稱為重要糧倉；全臺灣蔬果也有三分之一透過雲林交易，西螺果菜市場是相當重要的水果集散地。然而臺灣最大工業區六輕也在雲林，六輕工業區面積約一百個大安森林公園。有這麼大的工業複合體，和這麼重要的農業市場，如何處理工業污染對農業的影響，以及延伸的水資源、地層下陷與廢棄物議題，是雲林縣府與縣民須重視的課題。在此時空背景，與對農業永續發展、環境生態的社會省思下，雲林農業博覽會（以下簡稱農博）因應而生。

　　農博是臺灣第一個縣市政府舉辦的大型農業博覽會，在雲林縣虎尾鎮舉行，場地面積超過17公頃，第一屆展期於2013年12月25日至2014年3月6日共72天。農博的總費用達到4.55億新台幣，期間共計92萬人次參觀。於2014年獲得交通部觀光局「臺灣遊購讚，觀光我最行」最佳觀光整合行銷獎，該年展期結束後，部分展

區改為常設繼續開放參觀,並更名為農博公園。第一屆農博造就雲林縣觀光年,在當年大年初一到初五,農博入園達21萬人次,觀光客人數破紀錄,估計創造經濟效益超過2億元。

歷年活動概要

第二屆農博——生態園區藝術季

時間 2014年8月2日至2014年11月9日

地點 雲林縣虎尾鎮農博公園

活動內容 邀請來自世界各地的表演團體,更把臺灣最優質的表演團隊帶給雲林縣民共享文化資源。超過40組國內外精彩團隊匯演,邀請到的都是臺灣首屈一指的重量級團隊,尤其是金曲得獎團隊攜手所打造的藝術季音樂氛圍,拉近與藝文活動的距離,成為活動的高潮,也培養了更多潛在的藝文人口。

第一屆農博

時間 2013年12月25日至2014年3月6日

地點 雲林縣虎尾鎮農博公園

活動內容 有六大主題館創意樂園、食物歷險記(建置利用回收貨櫃堆疊成船,運用多媒體及互動式體驗,讓參觀民眾身歷其境)、百變拼裝車、快樂牧場、碳匯林場、時尚伸展台,以及周圍20個鄉鎮的亮點社區、百大亮點作品。

臺南藝術節[5]

　　臺南藝術節開始於2012年，首屆於當年2月底登場，之後每年2～6月間舉辦，為期三到四個月，地點在臺南文化中心等多個地方。主辦單位臺南市文化局邀請國內外數十個團隊舉行百場表演，節目類型橫跨戲劇、舞蹈、音樂等。

歷年活動概要

第五屆臺南藝術節

時間　2015年2月26日至2015年6月27日

地點　新營文化中心、臺南文化中心、南瀛綠都心公園、臺南府城大南門、優雅農夫藝文特區等

活動內容　活動分成三大系列——國際經典、臺灣精湛（臺南在地演藝團隊作品）、城市舞台（本屆主題為「泥土記憶」，以不同面向挖掘臺南印象，包含歷史、人物，甚至聲音、氣味等，鼓勵表演藝術破除傳統劇場藩籬，配合臺南獨有古蹟林立的城市風景），包含戲劇、舞蹈與音樂等不同形式，團隊陣容堅強，節目類型豐富多元，並首推自製節目，量身打造專屬於市民的演出。

屏東熱帶農業博覽會[6]

屏東熱帶農業博覽會開始於 2005 年，原始構想是推出一個集「農、林、漁、牧」的綜合性觀光休閒農場，屏東縣政府特地租用台糖公司海豐農場約 30 公頃土地，設置「屏東熱帶農業示範園區」，每年 1、2 月舉辦。活動期間適逢寒假及農曆過年期間，各年的主題園區有不同的規劃，行銷屏東國內外馳名的熱帶花卉水果，總是吸引數十萬人潮參觀遊覽。透過多元農業體驗式活動，讓遊客能親身體驗屏東特殊農業風貌，增加農民收益，推動臺灣農業年輕化概念。入園清潔費 50 元，園區內有吃有喝有玩。即使沒有親自下田耕種，在園內能觀賞及認識各種熱帶農業產品，寓教於樂，健康休閒又增長知識。

但在連續辦理六年後，因已完成農業推廣示範之階段性任務，於 2011 年停辦，園區進行轉型後，朝有機農業及科技農業方向規劃，如植物工廠、環保養豬、菇類設施栽培等。期望能帶動屏東傳統農業朝向現代化及科技化發展。

歷年活動概要

第六屆熱帶農業博覽會

時間　2010 年 2 月 4 日至 2010 年 2 月 28 日

地點　屏東縣長治鄉台糖海豐農場

活動 內容	主題園區分為「休閒農業景觀區」，有綠色長廊（由盤藤類綠色植物環繞而成）、可愛動物區等；「園區主題館」，有原住民文化館、客家文化館、農事體驗館；「花果蔬菜園區」分16個園區，包括印度棗田區、柑桔田區、楊桃及玉米田區等。

冬戀宜蘭溫泉季[7]

2003年宜蘭縣政府舉辦第一屆溫泉季，開始名為「礁溪溫泉節」，之後幾度更名，像是「礁溪溫泉嘉年華」等，直到2007年後才確定為「冬戀宜蘭溫泉季」，而2007年還獲得第一屆「臺灣溫泉嘉年華全國啟動儀式」舉辦權。礁溪溫泉已有百餘年的盛名，在前清時代即被選為蘭陽八景──「湯圍溫泉」，礁溪溫泉也是全國唯一的平地溫泉，且鄰近大臺北都會區，雪隧通車後人氣扶搖直上。而礁溪溫泉不只國內出名，也頗受外籍遊客喜愛，據鄉公所統計，目前的外客比率佔15%，可看出礁溪溫泉為觀光休閒的熱門景點，礁溪溫泉的特色促成溫泉季的興辦。

歷年活動概要

第十一屆冬戀宜蘭溫泉季

時間　2014年12月6日至2015年1月4日

地點　宜蘭溫泉公園礁溪劇場

活動　樂團表演（蘭陽舞蹈團、無雙樂團、隨心所欲樂團、走唱
內容　人生那卡西等）、冬至湯圓會以及體驗蘭陽好企味、踩街活
　　　動等。

第十屆冬戀宜蘭溫泉季

時間　2013年12月6日至2013年12月29日

地點　宜蘭溫泉公園礁溪劇場

活動　溫泉季美食風味餐之夜、櫻花陵園馬拉松嘉年華、冬戀溫
內容　泉搖擺青春嘉年華、冬戀溫泉情歌金曲嘉年華、耶誕送湯
　　　圓活動、踩街活動等。

宜蘭不老節[8]

　　宜蘭春季有綠色博覽會，夏季有童玩節，冬季則有礁溪溫泉
節，唯獨秋季沒有節慶，自2013年開始不老節將填補秋季空缺，使
宜蘭縣一年四季皆有節慶活動。銜接童玩節之後，於每年秋天舉
辦，主要在羅東運動公園及羅東文化工場舉辦，以樂齡族群為主要
參與對象，宣揚「心境不老、夢想不老、行動不老」的精神，由此
延伸出一系列的免費活動，透過活動來實踐阿公阿嬤的夢想，共築
親情並弘揚敬老美德、彰顯親子倫理的重要性。

歷年活動概要

第三屆不老節

活動以「2015宜蘭不老節全國常青田徑國際錦標賽」暨「2016亞洲盃中華臺北代表隊選拔」為開始。再接續一連串的不老活動。

比賽地點	宜蘭縣—宜蘭市運動公園（宜蘭市中山路一段755號）
比賽時間	104年10月10～11日（星期六至星期日）

第二屆不老節

時間	2014年9月27日至2014年10月5日
地點	宜蘭運動公園、羅東文化工場
活動內容	有全國十八式氣功、宜蘭盃不老星光大道、不老騎士達陣、不老婚紗夢、象棋大賽等。以「圓夢萬歲」為主題，以帶動不老夢想與促進不同世代互動為主軸，舉辦「不老棒球」友誼賽，以及溫馨時尚的「不老伸展台」祖孫走秀。「夢想渴望園區」提供長輩各式圓夢體驗，打造巨星伸展舞台鼓勵長輩上台表演展現魅力。

第一屆不老節

時間	2013年10月12日至2013年10月27日
地點	宜蘭運動公園、宜蘭縣立體育場、宜蘭高中音樂廳、羅東文化工場

活動內容	有圓阿嬤的婚紗夢、逗陣「扮歌仔」、翻滾吧！歌仔、返老還童來踩街、全國樂齡舞林大賽、全國象棋大賽、楚漢相爭賽人棋、宜蘭高齡友善城市國際研討會、全國樂齡歌唱大賽、樂齡博覽會、來宜蘭尬歌仔等。

宜蘭國際童玩藝術節[9]

宜蘭國際童玩藝術節是宜蘭縣每年夏天的重要節慶活動，是聯合國教科文組織 A 級團體「國際民俗藝術節協會」（英文簡稱 C. I.O.F.F.）在亞洲唯一邀請認證的藝術節活動。開始於 1996 年，宜蘭縣政府選擇橫跨冬山河親水公園舉辦，結合冬山河親水公園設施，以兒童為對象，並構架出宜蘭國際童玩藝術節活動計畫，以展覽、演出、遊戲、交流為四大軸線，突顯「在地文化」、「親子同樂」、「學習交流」、「四海一家」等特色，也是全國唯一以「兒童」、「童玩」為主題的大型國際性節慶活動。

歷年活動概要

第一屆童玩節

時間	2002 年 7 月 6 日至 2002 年 8 月 18 日
地點	冬山河親水公園

活動　演出——來自世界五大洲20餘個國家的表演團隊；

內容　遊戲——立體迷宮（繩網編織各種遊戲）、超高網路；

　　　親水——水迷宮、倒轉水迷宮、驚奇隧道、水沙堡、水管
　　　　　　　戰場；

　　　展覽——天涯若比鄰（各國歷史文化及文物展）、有聲建築
　　　　　　　童玩館、節慶童玩館（從各國的不同節慶認識童
　　　　　　　玩）、魔法花園（安徒生童話繪本原作展）等。

第十三屆童玩節

時間　2014年7月5日至2014年8月24日

地點　冬山河親水公園

活動　演出——來自世界五大洲的兒童民俗音樂舞蹈團隊與國內

內容　　　　　各具特色的表演團體（醜小鴨劇團）；

　　　遊戲——種子船的魔幻漂航紀事（日本瀨戶內藝術祭作品
　　　　　　　《種子船》，為國際知名公共藝術大師林舜龍的創
　　　　　　　作，與縣內的社區共同打造出深具地方特色的大
　　　　　　　型編織作品）、魔幻彈跳床（彈跳床）、魔幻滑道
　　　　　　　（藝術家利用童玩節舊有設施驚奇隧道為主結構，
　　　　　　　設計由二樓通往一樓的超速滑道）；

　　　親水——倒轉水迷宮、跳棋水舞台、展翼滑翔（滑水道）、
　　　　　　　白浪滔滔、青蛙跳水（繩網攀爬與滑梯遊具）、沙
　　　　　　　灘戰場、88滑水道；

展覽——跳跳村創作繪本館（邀集國內、外頂尖繪本藝術家，以繪本展示、故事探索以及集體創作三大特點，運用數位媒體創造專屬的個人角色）。

第十四屆童玩節

時間　2015年7月5日至2015年8月23日

地點　冬山河親水公園

活動內容　除了往年的水域遊戲區和休憩空間，還增加了陸域遊戲、舞蹈表演團體和展覽活動。有各種不同演出館場：兒童文創館、飛夢館、Baby親子遊戲館等，還有適合大小朋友的飛艇水域和遊戲、天空塔，青少年與兒童民俗舞蹈表演團體，表現世界不同的風情。

● 演出類節目

1. 野外劇場：邀請自世界五大洲，16國18團的兒童民俗音樂舞蹈團隊參與，帶來最具地方風俗民情的演出。

2. 綠野舞台：舞台的空間規劃，更容易讓遊客近距離欣賞團隊的演出。安排多國小型民俗樂舞表演團隊，並特別規劃週末時段，穿插臺灣傳統歌仔戲曲演出。

3. 紅磚廣場：精選14個國外團隊加碼演出。透過音樂、舞蹈、服裝、遊戲、甚至飲食，表演者可以和台下遊客直接互動，介紹各國不同面向的文化。

4. 宜蘭演藝廳：宜蘭演藝廳的室內展演場地搭配專業的燈光音響，

帶給觀眾別具風格的視覺與聽覺饗宴。節目包含國內外民俗舞蹈音樂團隊及原住民團體等多元演出。

5. 羅東文化工場：羅東文化工場定位為溪南的文化中心，來自國外大型兒童民俗音樂舞蹈團隊或小型民俗表演團隊將帶來5場最精采的表演，邀現場觀眾一起共舞同樂。

● 展覽類

1. 飛夢館：人類自古以來就有飛行的渴望，因此發展出許多的飛行設施，本館將帶領大家從飛行的歷史、原理了解到飛行的技巧。該館涵蓋室內及戶外兩大展示互動區，館中並藉由穿戴裝置與投影畫面，來體驗飛行的想像，以「玩」「遊」「戲」的概念帶領民眾進入飛翔的場景，規劃「飛的故事屋」、「飛行童玩區」、「飛行學校」、「互動體驗區」、「翱翔天際試飛場」等區。

2. 童玩文創館：以「文具、玩具、家具」三具產業為核心的「童玩文創館」，是童玩節推動兒童文創產業的最新力作，充滿想像與童趣的創意設計都集結於該館。館內也同時推出2015宜蘭椅設計大賞人氣票選活動，投下你心目中最棒的作品，還可參加多項好禮抽獎活動！於館內設置的「文創達人教學工坊」，將有國內外藝師進駐，教導遊客自己動手做出「童心奇趣、創意至上」的獨一無二作品。

3. 小乾坤劇場：頭戴七頂國際影展桂冠，也是臺灣第一個榮獲美國
　　　　　　　休士頓金獎的電視動畫片《天庭小子──小乾坤》在
　　　　　　　童玩節播映。

● 遊戲類

　　童玩飛艇、箏浮雲海、飛龍戲水、逆風飛翔、飛越天際、88滑
水道、龍舟體驗、風帆體驗……等。

宜蘭綠色博覽會[10]

　　綠色博覽會是宜蘭縣政府每年春天舉辦的重要節慶活動，開始
於2000年，至2015年止累計遊客已超過500萬人。除第一屆之外，
每屆固定在冬山鄉與蘇澳鎮交界的武荖坑舉辦，佔地面積約380公
頃。每年都會有不同的主題及設施，活動主軸是依農業生活、生態
保育、環境教育、永續未來等方向舉辦活動。活動舉辦時間除第一
年活動天數只有21天，是歷年最短的，2003年開始舉辦時間延
長，至2011年天數固定51天。

歷年活動概要

第十六屆綠博

時間　2015年3月29日至2015年5月18日

地點　武荖坑風景區

活動
內容　主題為綠色奇蹟，農業新世代。海洋森林（鯨豚完整骨骼標本展示、繪本故事講堂、鯨豚影音、鯨豚紙盆栽紀念品製作）、純粹原味（原味泰雅族部落）、快樂牧場（動物保護教育宣導館、3D視覺互動拍照、流浪動物送養會）、怡然聚落內有好農部屋（介紹縣內休閒觀光農業及優良農產品展示、可食地景窯烤體驗、輕食料理推廣）、可食地景（以「厚土種植法」及「同伴作物」概念，呈現如何在小空間種植多元可食植物）、食跡小店（邀請縣內有故事、有理念的友善或有機農作產品進駐展示與販售）、蘭調廚房（宜蘭在地名廚、社區產業、創意小店等，運用縣內在地生產的食材，製成各式料理、DIY體驗活動，透過達人的分享認識食材的來源與故事）、請魚來種菜（魚菜共生概念，有環境教育課程）。

第十五屆綠博

時間　2014年3月28日至2014年5月17日

地點　武荖坑風景區

活動
內容　主題為看見土地新價值。食農綠廊（推廣綠色飲食與綠色生產的概念）、微笑聚落（實際操作、達人帶領的體驗行動）、農林祕境（親身營造人與自然共生的環境）、雲天草原（泰雅傳統工法，有屬於原鄉的可愛動物、栽種的農作物）、體驗活動（微笑講堂──達人魔法體驗區，邀請25位

在地達人現身說法，以DIY體驗為主，搭配達人在地故事、專業知識分享），以及位於「農林祕境」展區的「見習農場換工假期」（請對從事農業有興趣的民眾報名參加，透過農業講座與農事體驗的方式，不但可以學習並親自實作農事，還可以免費參觀綠色博覽會）。

宜蘭三富休閒農場 [11]

「三富」名字的由來，指的是徐家三兄弟，徐文良、徐文傳與徐本裕，由於農業受到衝擊，柚子產業也不例外，漸漸沒落，價格也不如幾年前的好，於是十二年前徐文良將農地轉型；也基於自己對自然生態的高度興趣，加上老二徐文傳專精於花園造景、小弟徐本裕經營花卉通路，三兄弟合力將三富農場從傳統農業轉型成休閒產業。三富在農場的維護上一向秉持不噴灑農藥的天然養育理念，如此富有環保精神的觀點，為農場帶來許多意料之外的生物，例如在農場築巢及自在飛翔的白頭翁，以及夜間在草叢中閃爍光芒的螢火蟲，皆是因為受到無農藥污染的農場吸引而來。

三富休閒農場設立於1989年，位於宜蘭縣冬山鄉，佔地面積約10公頃，緊鄰仁山植物園及新寮瀑布，景致天然怡人，生態景觀豐富而特殊，四季各具不同風情，營業項目有：特色餐飲、休閒住宿、會議研習、高空繩索、自然旅遊、套裝行程、環境教育、創意DIY。

宜蘭旺山休閒農場 [12]

宜蘭旺山休閒農場位於宜蘭縣壯圍鄉，早期是以種植新疆哈密瓜的農家，目前由農場主人林旺山與第二代林智凱、林智頡兩兄弟一同協力經營。原本在外地從事食品加工工作的林智凱，回到老家與家人重新開創老果園的價值。主要栽種各式各樣的葫蘆科植物（南瓜及扁蒲）。

瓜果品種來自世界五大洲，約300種以上，有東洋南瓜、西洋南瓜、美國南瓜、黑子南瓜及觀賞南瓜，因瓜果季節性的關係，於不同季節還種植眾多品種的瓜果取代，如扁蒲、冬瓜、絲瓜、蛇瓜、百香果、番茄等。因瓜果隧道中充滿驚奇，總是吸引著許多遊客駐足觀賞。擁有營養學背景的林智凱負責產品的研發與加工，研發出各種瓜果料理，弟弟林智頡則負責園區導覽。

宜蘭信仁牧場 [13]

信仁牧場位於宜蘭三星鄉，曾經三代養鴨，目前專門飼養生蛋鴨及鴨蛋加工。使用自家飼養的鴨子生產的鴨蛋製作皮蛋、鹹蛋，循傳統的方法製作，堅持不添加防腐劑，並加入鴨蛋分級的概念，使產銷趨向精緻化。信仁牧場目前飼養3萬多隻專門產蛋的褐色菜鴨，自半夜12點鐘起至第二天清晨，菜鴨每24小時會固定在巢穴生一顆蛋，從每天清晨4、5點鐘的撿蛋起，牧場主人陳信仁開始忙碌

的一天，所有的蛋一顆顆經過人工聲音辨別、挑選分級後馬上製作皮蛋、鹹蛋，當天必須把全部的蛋處理完。信仁牧場的鹹鴨蛋與皮蛋供貨量遍及全台，來到信仁牧場，鴨場主人會熱情的介紹蛋鴨與肉鴨的分別，進到鴨寮，可看到訓練有素的數萬多隻蛋鴨們將鴨蛋整整齊齊的下在蛋槽內，參加體驗活動的民眾可自行進去撿鴨蛋、DIY 傳統的紅土鹹鴨蛋製作方式，體驗養鴨人家的辛勞與樂趣。

宜蘭橘之鄉 [14]

宜蘭有金桔的故鄉之稱，金桔就是我們所謂的金棗，有潤喉、健肺等健康功效，早期的宜蘭人不知道金桔的好處，而放任滿地的金桔掉落，看在橘之鄉創辦人林陳阿鳳阿嬤的眼裡非常心疼，阿嬤相信金桔是健康的好水果，可以帶給人們健康，因此第一代老闆傳承了阿嬤的「做吃的東西，一定要做自己敢吃」的理念，成立蜜餞工廠，讓更多人了解金桔的好處與健康。

承襲第一代老闆對橘之鄉產品的自信與驕傲，第二代老闆將健康、養生、低卡等概念，融入產品之中，讓蜜餞不單是老阿嬤的祕寶，還是符合潮流時尚的代表。為了讓國人更了解如何挑選好的蜜餞，及認識食品衛生安全，成立國內第一家蜜餞觀光工廠——橘之鄉蜜餞形象館。

橘之鄉充滿夢幻莊園的感覺，在這座佔地廣大的觀光工廠中，可分為橘之鄉形象館、AGRIOZ 咖啡館、橘之鄉蜜餞工廠、橘之鄉

金棗蜜餞DIY等不同主題區，讓來這裡的遊客依照自己喜歡的主題參觀，來這裡的旅客除了可以體驗蜜餞的生產過程，可以吃到健康、低糖、不甜膩的蜜餞，還有咖啡館品嘗手工餅乾、現煮咖啡，以及親子同樂來製作蜜餞，增長見聞，有不同的旅遊回憶。

宜蘭勝洋休閒農場 [15]

勝洋休閒農場位於宜蘭縣員山鄉，以「水族」和「水草」為發展方向，藉由員山鄉的優質水源栽培良好的水草，是全國最大的專業水草植栽場，除了擁有數十種水族魚類（例如：保育類的蓋斑鬥魚），還栽種培育多達400種的水生植物。

勝洋水草園面積達5公頃，以極簡主義的元素清水模、玻璃、金屬建築而成，將建築沒入水池以降低對環境的影響，與園區的水池融為一體。

宜蘭行健有機村 [16]

「行健有機村」，位於三星鄉內的右方，村莊在羅東鎮的西方，人口大約1,000人、耕地面積約200公頃，包圍在行健溪、安農溪、萬富圳、義隱路的天然隔離帶裡，重劃後更採灌排分離，安農溪進水，行健溪排水。

行健有機村的幕後推手是擔任二十年的「超級村長」張美。她

誓言把行健村打造成有機夢田，讓務農成為時尚風潮。張美說服老農放棄使用農藥，終於在民國98年有8位農民投入有機耕作行列，同年8月共同組成「保證責任宜蘭縣行健有機農產生產合作社」，目前合作社約有42位成員，農戶約有20位。推廣100%臺灣在地有機好食材，打響「行健米」的名號，並推出家庭長期訂購與企業認養方案。村裡從事慣行農法的其他農民也開始嘗試不用農藥，改用苦茶粕解決福壽螺的危害。宜蘭縣政府農業處也表示，現已持續輔導農友從事有機耕作，未來將結合農地銀行計畫，協助有機村引進農青概念，包括見習、換工等方式，會持續推動這些活動。

中國

烏鎮戲劇節[17]

中國烏鎮戲劇節開始於2013年，由文化烏鎮股份有限公司總裁陳向宏、華語戲劇界極具影響力的黃磊、賴聲川、孟京輝共同發起。發起人之一黃磊，於2000年與烏鎮結緣，因為他當時在拍攝電視劇《似水年華》來到烏鎮取景，從此愛上這個古鎮。從2006年開始發想藝術節，在賴聲川的操刀設計下，閒置倉庫改建成秀水廊劇園、蚌灣劇場，以及由古戲台修整成的國樂劇院，空間氛圍各具特色。經過翻修與興蓋，目前烏鎮有8個劇場空間，完整供應一個國際性戲劇節的硬體所需。其中大器完備的烏鎮大劇院，可容納1,100位觀眾。

歷年活動概要

第三屆烏鎮戲劇節

時間　2015年10月15日至2015年10月24日

活動 內容　本屆的主題是「承」（Transmittal），至少有來自德國、法國、瑞士、荷蘭、俄羅斯、立陶宛、波蘭、臺灣、香港等地的好戲與多部青年競演作品，還有古鎮嘉年華，邀請來自五大洲300組以上藝術表演團體，分別以烏鎮的木屋、石橋、巷陌、甚至烏篷船為舞台，超過1,500場以上的精彩演出。在烏鎮西柵景區內，非傳統劇場內的公共空間進行綜合性文藝表演。

「小鎮對話講座工作」[18]實現與大師對談的夢想。戲劇愛好者可以免費聆賞戲劇大師高峰對談，暢談劇場藝術、美學、劇場製作實務、世界戲劇的現在與未來。觀眾可免費近距離觀看包括大會榮譽主席羅伯特・布魯斯汀，歐丁劇場實驗戲劇大師尤金諾・芭芭，榮念曾、沈林、金星女、麗莎・勒諾、阿圖・庫瑪、伊凡・范・霍夫、瑪麗・辛默曼、孫振策、胡恩威、葉錦添、簡立人、黃哲倫等，也安排由歐丁劇場成員親自引領的工作坊，讓參與者直接向他們學習。

第二屆烏鎮戲劇節

時間 2014年10月30日至2014年11月8日

活動
內容 本屆以「化」為主題，共有17部來自美、印、韓、荷、台、港等地的好戲與12部青年競演作品，還有發生在烏鎮景區各處，超過1,500場嘉年華大匯演，近似法國亞維儂藝術節。主辦單位選擇中國導演田沁鑫的《青蛇》與美國東尼獎得主齊瑪曼（Mary Zimmerman）的《白蛇》為開閉幕作品，彼此相呼應。另有歐丁劇團創辦人尤金諾．芭芭執導的《追憶》、《進步頌》及響應莎士比亞450歲誕辰的多齣莎劇。臺灣代表有新生代導演楊景翔的《在日出之前說早安》，拉近藝術與生活的距離，小鎮對話為全世界的戲劇愛好者和重量級的戲劇大師們提供面對面交流的契機。

第一屆烏鎮戲劇節

時間 2013年5月9日至2013年5月19日

活動
內容 首屆烏鎮戲劇節以「映」為主題，鋪陳展開一系列戲劇表演節目，設立特邀劇目、青年競演（12部年輕戲劇人的原創戲劇爭相上演）、古鎮嘉年華，邀請到海內外多位戲劇大師齊聚烏鎮。首屆烏鎮戲劇節榮譽主席羅伯特．布魯斯汀在《紐約評論》中提到：「烏鎮戲劇節希望有一天能成為像亞維儂或愛丁堡一樣的重大國際戲劇事件。如果照首屆的成績，未來他們一定能達成。」

日本

越後妻有大地藝術祭 [19]

　　越後妻有指的是日本新潟縣十日町市及津南町，面積約760平方公里，是臺北市的2.8倍大。但因地處偏遠，加上幾乎長達半年嚴雪覆蓋，青壯人力外流，偌大面積在地人口卻只有7萬多人。透過邀請藝術家進入社區，融合當地環境，與農村裡的老人家以及來自世界各地的年輕義工，創造出近200多件充滿當地風土人情，與大自然及社區共生的藝術作品，展示散落在村莊、田地、空屋、廢棄的學校等廣闊土地上，這已被國際藝術界稱為是「越後妻有模式」。

　　三年一度的越後妻有大地藝術祭（以下簡稱大地藝術祭）始於2000年，為世界最大型的國際戶外藝術節。大地藝術祭希望透過藝術的力量、當地人民的智慧以及社區的資源，共同振興當地農村的面貌。在不同年齡，來自不同背景和地區的人士協助下，大地藝術祭本著「投入自然的懷抱」的理念，透過在當地居民日常生活和小區建設活動，參照山裡和繩紋時期祖先的傳統，打破地域、年齡及背景文化，建立一個讓社區持續更新的新模式，傳遞融合自然的理想。

　　藝術祭活動期間50天，全區200多個村落都是活動舞台，每屆參展的上百位藝術家來自40多個國家，不乏重量級藝術家如伯東斯基、丹尼爾‧布罕、瑪麗娜‧阿伯拉莫威奇等人。歷年來已有200

多件藝術作品被保留下來，有180件長期公開展覽。

　　大地藝術祭由北川富朗所創建，和2010年起在四國舉辦的「瀨戶內藝術祭」系出同門，但前者創辦時間早了十年。兩個藝術祭一個在山裡、一個在多座小島上。一開始大地藝術祭遭到當地多數務農人家的反對，認為農事繁雜，沒空搞餵不飽肚子的藝術，因此人少、經費少，鮮少對海外行銷。直到2012年舉辦，51天的時間吸引了50萬人參加，許多老人家逐漸透過參與找回活力與自我價值的認同感。

歷年活動概要

第五屆越後妻有大地藝術祭

時間　2012年7月29日至2012年9月17日

地點　越後妻有

活動內容　越後妻有里山當代美術館——由建築師原廣司所設計的建築物的上層重新開放為當代美術館，展示和越後妻有的氣候、環境和風土人情有關的當代藝術作品。

澳大利亞之家——這是一個澳大利亞人和日本人的文化交流基地，但在2011年3月因受到長野縣北部中心的地震影響而倒塌。重建方案以公開設計比賽形式徵集，新的澳大利亞之家於2012年夏天建成。澳大利亞藝術家布魯克‧安德魯（Brook Andrew）在「澳大利亞之家」展示他的創作。

東亞藝術村計畫——在中國藝術家蔡國強設立的龍當代美術館周邊，當地的村民、來自東亞國家、地方的藝術家及不同團體在此進行一連串的交流活動。

JR 飯山線藝術計畫——透過連接 JR 飯山線（本地線）來振興一個地區，邀請藝術家設計火車車廂以促進交流。

第六屆越後妻有大地藝術祭

時間　2015年7月26日至2015年9月13日

**活動
內容**　越後妻有里山當代美術館——由蔡國強先生所設計的蓬萊山是新加入展品。

澳大利亞之家——有多個來自日本與俄羅斯藝術家的新展品。

東亞藝術村計畫——在中國藝術家蔡國強設立的龍當代美術館周邊，當地的村民、來自東亞國家、地方的藝術家及不同團體在此進行一連串的交流活動。

JR 飯山線藝術計畫——透過連接 JR 飯山線（本地線）來振興一個地區，邀請藝術家設計火車車廂以促進交流，本屆邀請幾米設計。

瀨戶內國際藝術祭[20]

日本瀨戶內海，位於日本本州、四國和九州之間，因自古以來

的地緣之利，是本州、四國、九州間交通往來動脈，也成為文化傳遞的橋樑。瀨戶內海坐落著大大小小共3,000多個島嶼，這些分散的島嶼因為交通不便的封閉性，逐漸成為人口嚴重老化的地區，但也因封閉性而保留了瀨戶內海獨特的文化。

瀨戶內國際藝術祭（以下簡稱藝術祭）在瀨戶內海七個島上舉行，藉由建築和藝術，將直島、豐島、女木島、男木島、小豆島、大島、犬島等七座島嶼串連，以及香川縣的高松港（作為藝術祭總部與主要入口）、岡山縣的宇野港等地納入瀨戶內國際藝術祭的範圍中。

藝術祭始於2010年，三年舉行一次，至今已舉辦三次（2010、2013、2016年），試圖透過藝術與瀨戶內島嶼之間的結合，回復島嶼區域的生命力。藝術祭相信透過當代藝術家、建築與當地居民之間的結合與創作，能為彼此的生活創造出新的可能性，同時也促進瀨戶內島與國際之間的互動。所以藝術祭融合民俗、娛樂、藝術節與在地特色，沒有藝術、建築與戲劇之間的區分。參觀者可以乘坐船隻環繞瀨戶內海，欣賞美景與藝術作品，創新的展示方式獲得好評，吸引約100萬人前往。

藝術祭充分發揮以文化藝術打造地區，從地方文化的再發現與活化歷史資源作為一個起點，創造一種全新風格的旅遊，重新感受土地之美。其中永續的精神開啟了居民對在地歷史的重新認識，深刻感受到文化的熱度，也讓人們更接近大地與海洋。

歷年活動概要

第一屆瀨戶內國際藝術祭

副題	圍繞於藝術與海的百日冒險
主辦	瀨戶內國際藝術祭實行委員會
會長	真鍋武紀 → 濱田惠造（香川縣知事）
綜合展覽製作人	福武總一郎（財團法人直島福武美術館財團理事長、現公益財團法人福武財團理事長）
綜合策展人	北川富朗（女子美術大學藝術學部教授）
舉辦期間	2010年7月19日～10月31日（展期105日）
會場	高松港周邊、直島、豐島、女木島、男木島、小豆島、大島、犬島
參展者	18國、地區共計75組藝術家、專案以及16場活動參與，另有支援藝術祭的志工團體「Koebi隊」活動其中
參觀者	總數約94萬人次
其他	因火災毀壞作品——2010年9月26日，男木島內的一般民宅發生火災並延燒至周邊藝術祭展示會場，大岩・奧斯卡爾的《大岩島》燒毀，井村隆的《Karakrin》也遭受部分毀傷。受此影響，主辦單位瀨戶內國際藝術祭實行委員會於9月27日宣布中止公開展示男木島全部作品。同日，高木香川縣副知事與北川富朗綜合策展人至受災現場視察。最終由於居民期望再次恢復作品展示，除了遭受毀損之展品除外，其他作品在28日再次恢復公開展示。藝術家王文志在2010瀨戶內國際藝術祭的作品：《小豆島之屋》，當時因為太受當地居民喜愛，在展覽結束準備拆除之前，居民還為《小豆島之屋》舉辦歡送會。

第二屆瀨戶內國際藝術祭

副題	圍繞藝術與島的四季
主辦	瀨戶內國際藝術祭實行委員會
會長	濱田惠造（香川縣知事）
綜合展覽製作人	福武總一郎（公益財團法人福武財團理事長）
綜合策展人	北川富朗
舉辦期間	春　2013年3月20日（春分）～4月21日，展期33日
	夏　2013年7月20日～9月1日，展期44日
	秋　2013年10月5日～11月4日，展期31日
會場	高松港周邊、直島、豐島、女木島、男木島、小豆島、大島、犬島、沙彌島、本島、高見島、粟島、伊吹島、宇野港周邊
地點	三季皆展出──直島、豐島、女木島、男木島、小豆島、大島、犬島、高松港‧宇野港周邊，只展出一季──沙彌島（春）、本島（秋）、高見島（秋）、粟島（秋）、伊吹島（夏）
活動內容	以「海洋復權」為主題，將廢校的小豆島福田小學規劃再利用計畫，福武基金會成立永久性的「亞洲藝術平台創作基地」負責策展工作，總共有臺灣、韓國、新加坡、香港、泰國、印尼及澳洲等國家參與。2013年所討論議題是亞洲如何用藝術飲食共同面對全球化問題，因為飲食取材於當地並能反映各地的風土與飲食文化。

2 ｜流轉澳洲

阿德萊德藝術節 [21]

　　阿德萊德藝術節（Adelaide Festival of Art，又稱 Adelaide Festival）為澳洲七大重點節慶活動之一，此節慶的成功也使得南澳擁有節慶之邦（Festival State）美名。阿德萊德藝術節為「阿德萊德嘉年華」（Festivals Adelaide）的主要成員之一，阿德萊德嘉年華為南半球第一個整合城市主要藝術與文化節慶的嘉年華，創辦於1960年，由阿德萊德音樂大學教授約翰‧畢曉普（John Bishop）主要策劃，他由蘇格蘭愛丁堡藝術節獲得靈感，推出為期兩週的活動，邀請包括雪梨交響樂團、美國鋼琴家戴夫布魯貝克和他的爵士樂合奏、來自倫敦的霍加斯木偶，以及展覽英國風景畫家特納的作品。

　　由於首屆的圓滿成功，阿德萊德藝術節在1962年再次舉行，之後成為了每兩年舉辦一次的節慶活動，阿德萊德藝術節於每年秋季時間舉辦，為期約兩週，內容主要邀請國際知名劇場、音樂、舞蹈表演單位參加，還有文學與視覺藝術展示等項目，節慶主要在市中

心沿著North Terrace文化大道的周圍場地舉辦活動，阿德萊德慶典中心及托倫斯河通常成為這個項目的中心，另外近幾年選在Elder Park舉行開場典禮。

　　阿德萊德藝術節內容非常多元，包含歌舞表演、戲劇、雜技、喜劇、戶外劇場、馬戲團、木偶、視覺藝術、電影……等等，熱鬧非凡。活動期間，共有900場以上活動，和超過4,000名來自世界各國以及澳大利亞本地的藝術家，在節目中演出。每年吸引100萬以上的遊客參加。

澳洲新南威爾斯藝術節[22]

　　澳洲新南威爾斯藝術節（Peats Ridge Festival）又稱為泥炭嶺藝術節，因為其舉辦地點在泥炭嶺（Peats Ridge），是距離雪梨約一小時車程的城市。此節慶開始於2004年，每年的12月29日至1月1日，活動內容包含音樂、藝術及文化，是一個適合所有年齡參與的音樂節慶活動，也是個倡導永續發展的藝術和音樂節。這個音樂節比較近似於一個野營活動。除了藝術、音樂、研討會和表演節目外，也提供一系列享受自然風光的山谷活動。

　　作為永續發展計畫的一部分，泥炭嶺設有一個生態村，這是一個教育空間，推動永續發展的活動。一系列研討會在整個藝術節的期間持續進行，討論範圍含括各種永續發展問題，包括：減少廢物、廢水管理系統、堆肥、社區園藝和改善工作環境的永續發展。

生態村還設有一個有機的購物市場，販賣有機食品、咖啡、特色服裝、工藝品、音樂、玩具、食品，而且每天開放。

泥炭嶺節有一個澳大利亞的土著遺產計畫，內容包括音樂、舞蹈、美食、研討會、電影放映和藝術作品，並側重他們的故事和文化。研討會和知識交流會舉辦考察澳大利亞土著人的土地、叢林食物、藥品和文化的故事。

除了專用的家庭露營區，藝術節還有一個兒童節目，滿足各年齡層兒童藝術、音樂、舞蹈、表演等節目需求。最小的孩子們可以在兒童遊樂區欣賞木偶表演、畫臉、兒童瑜伽、兒童戲劇、馬戲技巧工作坊等眾多兒童的表演。對於13歲到17歲的少年，在ChillOut音樂酒廊提供歌曲創作、身體打擊樂、漫畫、時裝和珠寶製作場所。在晚上，ChillOut音樂酒廊是年輕人可以展示他們歌唱、朗誦、舞蹈等才華的地方。休息室還提供空間享受現場表演和DJ。除夕時則舉行一個假面舞會和遊行，每個人包括演員和藝術家都參與慶祝，並持續到深夜。

在泥炭嶺節有機會發掘許多未來的樂隊和藝術家。它允許新的藝術和音樂項目可以申請在音樂節表演，所以每年有數百名藝術家、樂隊和數以千計的音樂演出。

在藝術節目方面，泥炭嶺節設有一個專門的區域，就沿著河邊，供藝術和戲劇表演。含括所有各種藝術形式的500名以上藝術家，包括木偶、默劇、口語詞、舞蹈、音樂、馬戲和視覺藝術。還有個波西米亞愛劇場，被稱作「一個赤腳天鵝絨雜耍俱樂部，波西

米亞華麗搖滾馬戲團，一個放蕩不羈的苦艾酒書房和在仙境的夢想世界」，以及供一些喜劇、舞蹈、馬戲、歌舞和音樂表演；提供一些新的藝術家在國際舞台成名的機會。

在音樂劇上，泥炭嶺節鼓勵各種不同風格的音樂，並提供了新的樂隊發展機會。未成名的音樂家也可以得到類似待遇，獲得演出或贊助。

澳洲明托現場秀[23]

明托是位於雪梨西南方、車程約一小時的小鎮，「明托：現場秀」是雪梨藝術節和一間來自英國的表演公司 Lone Twin 合作，以明托的社區為場地的表演藝術活動。社區居民在自家的車道、庭院或草坪上表演，不論是什麼形式的表演，可以隨意穿著、隨時開始，家人也可以隨時加入，在社區中構成獨一無二的藝術節。

社區裡的那些居民，他們同時是觀眾也是表演者 他們走出家門，他們在自家草坪上表演那些展現自我意識的舞蹈，用這樣的舉止清楚地表達自己是這個社區的所有人，造就了不可思議的「明托：現場秀」，也讓雪梨周圍的居民和國際藝術家建立起聯繫，並用自己的方式誠心歡慶雪梨擁有的多樣性，雪梨藝術節創造了「明托：現場秀」，這代表的是二十一世紀藝術慶典的新風貌，這些慶典極為開明，能使城市和社區轉型。

3 ｜ 流轉中東

巴基斯坦風箏節[24]

　　風箏節發生在巴基斯坦旁遮普省（Punjab）拉合爾縣（La-hore），此地當地人稱為巴桑特，因此風箏節又稱為「巴桑特節」（Basant Festival）。巴桑特在當地語言是「黃色」的意思，象徵春天盛開的鮮花。因此風箏節的時間就在印度農曆 Magh 月（西曆1-2月）的第五天，這天會以放風箏慶祝即將到來的春天，不過放風箏最初並不是一項大眾性活動，而是屬於王宮貴族的奢侈娛樂，其後才逐漸在民間流行。放風箏是阿富汗、巴基斯坦一帶古老的迎春風俗，不過在這些國家，風箏並不是用來「放」的，而是用來「鬥」的。在冬天快過去的時候，巴基斯坦一些城市會舉辦風箏節來迎接春天的到來，每年1、2月間，當大地綻開豔黃色的花朵，樹枝長出嫩黃色的新葉時，人們都穿上黃色的衣服，擊鼓唱歌、燃放煙花以示慶祝。

爭風相鬥

風箏大戰是風箏節的主戲。鬥風箏的時候，成千上萬的人站在房頂上觀看風箏們在空中纏鬥廝殺。鬥風箏的規則很簡單，一方面放飛自己的風箏，一方面割斷對手的線。鬥風箏者將膠水和細碎的玻璃碴兒混合在一起，塗在風箏線上，使風箏線成為銳利的「武器」，用自己的風箏線割斷對手的風箏線，勝利者可以向天鳴槍。但能傷其他風箏的風箏線，對圍觀者也會造成危險，割其他的風箏線時，有時會不小心割斷旁人的喉嚨，也有在鳴槍慶祝時中流彈身亡，所以為安全起見，這項娛樂在 2007 年已被禁止。

雖然拉合爾市不再舉辦風箏節，依然能偶爾看到拉合爾上空飛舞著風箏，不過這些人都是違法的。拉合爾風箏聯盟曾提議指定專門區域可以施放風箏，不過有些人認為實行禁令更重要的理由是宗教因素而不是傷亡事故，因為回教極端主義者認為鬥風箏傳統不屬於伊斯蘭教性質，所以若繼續舉辦風箏賽會，將引起更大的衝突。

4 | 流轉歐洲

荷蘭節[25]

荷蘭節（Holland Festival）是一個國際性節慶活動，每年6月在荷蘭阿姆斯特丹舉行。它創辦於1947年，名稱看似有些廣泛，實則為一個以「表演藝術活動」為主的節慶，涵蓋西方與非西方的音樂、戲劇、舞蹈、歌劇、音樂劇等，也有少數場地做為視覺藝術的展現。每年皆吸引將近100萬的人潮湧進當地的劇院與音樂廳，欣賞各種不同的藝術活動，包括古典音樂、歌劇及舞蹈。網羅了全世界最前衛、大膽的指揮家與表演者。

雖然廣受全世界藝術迷的注目，但藝術節各項活動的票價卻非特別昂貴，每一場表演的門票費大都低於美金30元。表演的場所則包括著名的皇家音樂廳（Royal Concertgebouw）及 Het Muziektheater 等地。

前衛出擊

荷蘭節值得一提的是前衛的現代戲劇表演，使荷蘭節成為荷蘭文化年的最高潮。這些前衛表演把荷蘭節打造成大膽出擊的前哨站。除了古典音樂、歌劇、戲劇、舞蹈、流行音樂和娛樂節目等動態藝術表演外，同時也包括了藝術展覽、電影放映及藝術講座等靜態活動。讓荷蘭節這個為期長達一個月的活動除了風靡藝術圈外，更令全世界各地的觀光客及業餘藝術愛好者紛紛前往朝聖，創造歐洲另一個文化高潮。

藝術平價

荷蘭節近幾年以來，更朝向以藝術為出發點，融合許多不同領域的創作理念，將許多性質迥異的題材大膽結合，讓藝術節除了發揚歐洲傳統藝術之外，也為流行文化以及無法被歸類的藝術創造了揮灑平台，提供社會大眾一個多元藝術的切入點。值得稱道的是像荷蘭節這樣廣受世人矚目的世界級文化活動，除了少數表演較昂貴外，平均票價幾乎人人可以負擔得起，有些表演甚至採免費入場，這種特殊的收費方式，打破了許多人的認知，高水準藝術欣賞是平民大眾不敢奢求的印象。也間接證明了藝術節可以擴及社會各階層，不是為了特定階級或族群而舉辦，藝術可以破除不同文化層次間的隔閡。

時間 2015年5月30日至2015年6月23日

地點 荷蘭阿姆斯特丹

**活動
內容** 各種演唱會公演、歌劇、芭蕾、舞蹈、舞台劇等等美不勝
收，來自全世界最棒的音樂、戲劇、歌劇、舞蹈家與新秀
共同精彩演出，許多深具潛力的年輕藝術家也利用這個舞
台，向世人展現他們的創作才華和藝術天分。

義大利維洛納歌劇節[26]

西歐在羅馬人統治期間，總計興建了60餘座競技場，但被專家
評選保存最好的競技場僅有3座，維洛納競技場（Arena di Verona）
是其中之一。這些競技場走過近二千年的歲月，如今許多競技場已
改為主要供鬥牛活動用途，只有維洛納競技場轉變為露天歌劇表演
劇場。此競技場長139公尺，寬110公尺，共有44層階梯，可容納
22,000人。透過古蹟活化再利用，古老競技場已轉化為表演藝術的
殿堂，使古蹟與歌劇藝術在星空下相互輝映，讓全球藝術愛好者如
醉如癡，創造它的新功能與價值。

場地震撼

維洛納歌劇節之所以成為全世界歌劇迷一生中必朝聖節慶的原
因，在於擅於發揮它的場地優勢，以演出大型歌劇節目突顯它的場

面盛大。在場地規劃上，用競技場五分之一的空間搭建舞台，宮殿柱廊、紀念碑、人面獅身像等大型布景完全依實景布置，演員遊走於舞台後方及兩側石階，融入劇場情境，引吭高歌。試想當《阿伊達》進行至埃及國王和公主迎接軍隊凱遊歸來時，大象也配合上舞台，壯闊的場面讓觀眾歎為觀止，情緒沸騰至最高點；歌劇迷沒有親臨維洛納競技場，無法體會它的震撼效果。

一鳴驚人

維洛納歌劇節除了演出經典歌劇，也是許多原本默默無名的歌唱家一鳴驚人的傳奇地方，歌劇女神瑪莉亞‧卡拉絲的例子最廣為人知。1947年瑪莉亞‧卡拉絲從紐約來到維洛納，她先在歌劇《喬宮達》擔任一個角色，絕美的聲音轟動全場，驚為天籟，瑪莉亞‧卡拉絲在維洛納競技場歌劇節一夕成名，此後歐美各大歌劇院爭相邀約演出。卡拉絲感念於維洛納的知遇之恩，和維洛納歌劇節一直合作到1954年。

西班牙瓦倫西亞法雅節[27]

瓦倫西亞法雅節（Las Fallas）（以下簡稱法雅節）與北部「潘普隆納奔牛節」（Fiesta de San Fermín）、南部「安達魯西亞四月節」（Feria de Abril），並稱為西班牙的三大節慶，也是瓦倫西亞（Valencia）人的驕傲。相較於後兩者，法雅節沒有熱烈狂暴的激情，也沒

有奔放的舞蹈、馬車雜沓的喧鬧，只是藉由一尊尊色彩鮮豔的藝術人偶、熱情華麗的傳統服飾、鋪滿的鮮花和熊熊的炙熱火焰，來表現對宗教及聖徒的崇敬。瓦倫西亞的政府與人民，每年都會全力投入辦理法雅節，它又被稱為火節。

法雅節期間，每天下午在市政府的廣場都會舉行燃放大型鞭炮活動，稱為 Mascletá，鞭炮在法雅節中也是重頭戲之一，除有熱鬧的意味，也因法雅節被稱為火節，而鞭炮燃燒後瞬間產生的火光也就有了代表性。每天下午兩點，大、小法雅公主在市政府廣場宣布施放 Mascletá 後，頃刻間天空發出光亮的煙火，接著點燃導火線，數百個炮竹就如同骨牌效應般接連引爆，令人驚心動魄、不斷在震動，隨著鞭炮聲起伏，耳膜也轟隆作響，尤其當接近尾聲一連串的鞭炮齊放時，更如大爆炸一般，濃煙巨響不斷，超過一般人耳膜所能承受。瓦倫西亞市的居民整年都隨時為法雅節做準備，法雅會成員還要定期捐款，作為社區籌劃慶典之需，分析法雅節之特色如下。

木偶工藝

法雅人偶（las fallas）是法雅節重要象徵，由木偶藝術家製作各式各樣精緻木偶，這些木偶藝術家從小就在專門學校接受培訓，製作的人偶也需經政府認定，所以法雅節人偶的藝術水準相當高，每年都吸引無數觀光客前往欣賞。瓦倫西亞的工藝家整年也都在為了雕塑法雅人偶而努力，這些木偶大的可能有數公尺高，且由數座木

偶堆砌組合而成，十分壯觀。製作費用也不便宜，大法雅人偶從幾
萬歐元到幾十萬歐元都有，以2012年來說，第一名大型法雅人偶造
價即達40萬歐元；一般普通的兒童法雅人偶（小法雅人偶）也要1
萬歐元上下。

焚燒篩選

　　法雅節活動期間，工藝家們所製作的木偶都會陳設在各區的廣
場或街口上，到了3月19日聖荷西生日當天，除了被民眾票選出來
最受歡迎的作品得以進入博物館陳列外，其餘的法雅人偶都遭到焚
燒的命運。包括市政府製作的法雅人偶，到時也一定同樣淪為燒毀
的命運。首獎作品放在法雅博物館（El Museo Fallero），位於Mon-
terliveti廣場，收藏歷年來最好的法雅人偶，目前收藏最早的作品年
份是1935年。

布雷根茨音樂節[28]

　　在二次大戰結束後，歐洲許多知名的音樂節都因為戰火蹂躪而
紛紛停辦，然而有一個連像樣的音樂廳都沒有的奧地利小鎮，在經
濟蕭條的情況下卻想要舉辦音樂節來復甦當地經濟。在當時土地被
摧毀、戰後人口銳減的困境下，這樣的想法簡直異想天開，但一群
大膽、充滿創意的藝文人士，看準歐洲樂迷對藝文活動的熱愛，運
用當地唯一的資產——博登湖（Bodensee）畔的湖光山色——舉辦

露天水上音樂會，幾年後就成功打響音樂節名號，吸引世界各地的樂迷、遊客前往，如今一場音樂節即超過20萬觀眾。

布雷根茨的居民證明了大型歌劇不是只能在設備完好的歌劇院裡演出，每年在奧地利博登湖上所舉辦的布雷根茨音樂節（Bregenz Festival），經常帶給觀眾意想不到的驚人創意。從1946年開始，每兩年就變換一次舞台設計，水面上的歌劇舞台，場景及規模之精緻屢屢令人驚豔，誰能想像做出一顆巨大眼睛的背景、斜躺在湖面上的人頭，還有一巨型骷髏在湖面翻著書的舞台造型，在在都發揮創意，巧奪天工。

創辦於1946年，每年7月底至8月底間在博登湖舉辦，吸引來自歐洲各地的眾多觀眾。大多來自德國、瑞士、義大利等周邊經濟和人文藝術相對發達的國家，以及一些慕名從四面八方而來的樂迷，本地觀眾僅佔全部參與人數的5%。

音樂節的主軸為露天大型歌劇，每兩年換一部歌劇，在世界上最大的露天舞台上演出，露天舞台固定在離岸25公尺的博登湖中，觀眾坐在岸邊的陸地上，觀看以博登湖面為背景的舞台上演出的歌劇或者音樂喜劇，水上舞台一共有大約4,400個座位。布景的製作完全以「大」制勝，令人嘆為觀止的是在湖的中間搭建的色彩奇幻的大舞台布景。活動內容除了有歌劇演出，也有交響樂團、室內樂、合唱團等不同型態演出，且為推廣音樂節活動，也積極在布雷根茨市區及學校發表演出，還幫學生辦理小型的音樂會。

布雷根茨音樂節發展至今天已有幾個不同的場館，依其功能有

不同性質的表演節目：

1. 浮動舞台（Seebühne），在博登湖水岸邊的舞台，可以容納 7,000 名觀眾，參與大型音樂或歌劇演出。

2. Festspielhaus，演出少見的歌劇曲目。

3. Werkstattbühne，演出當代的歌劇與戲劇節目。

4. Theater am Kornmarkt，輕歌劇與戲劇。

5. Shed8/Theater Kosmos，跨文化的戲劇。

歷年活動概要

2015 年布雷根茨音樂節

時間　2015 年 7 月 22 日至 2015 年 8 月 23 日

地點　奧地利布雷根茨

演出場館　博登湖

活動內容　演出義大利作曲家普契尼（Giacomo Puccini）的經典之作《杜蘭朵公主》，由義大利指揮家卡瑞納尼（Paolo Carignani）率領維也納交響樂團（Vienna Symphony Orchestra）演出，結合舞台天然環境的一流聲光，絕對帶給古典樂迷畢生難忘的美妙經驗。

丹麥燈節[29]

丹麥燈節（Lighting Festival）由兩家照明設備公司所發展出來
的，節慶內容包括（1）創新的照明計畫，（2）提供學生設計技術
的教育機會，以及（3）國際研討會這三項主要活動，同時它並不
只是個節慶，主要目的更在於活化當地經濟網絡，帶動當地經濟的
發展。

所有活動均適合各年齡層的孩子，內容包括：仲夏派對、多采
多姿的遊行、遊戲、現場音樂、表演、舞蹈、鼓音樂會、DJ打碟、
聚會、免費訪問等。完全是個開放式活動，凡參與者可以溝通、協
調、提出問題，較屬於社區性活動。

5 ｜ 流轉美洲

舊金山街頭美食節[30]

開始於2008年，舊金山街頭美食節（SF Street Food Festival）在舊金山東部的新興社區多格伯奇（Dogpatch）所舉辦，是鼓勵具創業精神與熱情的當地生產者和餐廳的一項美食活動。從最初的路邊小派對一直不斷發展，到2013年已吸引成千上萬的饕客湧進當時原舉辦的教會區（Mission District）參與盛會。由於前來參加的人數已經逐漸超過該區可容納的人數，為了適應日漸增長的觀眾，2014年的第六屆舊金山街頭美食節從教會區轉移到舊金山東部蒸蒸日上的新興社區多格伯奇。長期資助主辦的舊金山當地非營利組織拉古奇那地中海味覺館（La Cocina），讓這項活動成為最讓灣區人翹首以盼的食品節之一，同時也為有志於創業者提供發揮的舞台。

每年8月的美食節，街上匯集了當地的所有美食和音樂，這個區每年這個期間至少就吸引了5萬多人前來。星期五的夜市和募捐活動，需要購票入場；星期六全天的街頭美食節，至少有80個店鋪

參加，包括有名的餐館 State Bird Provisions 和中央廚房（Central Kitchen），都能吸引上萬名本地居民和遊客參加（入場免費，但菜餚需要付錢），慕名而來的訪客數屢破紀錄；星期天則是美食及創業精神研討會。參與活動的大部分攤販很多都是從售賣街頭小吃起家的，但現在都已經擁有自己的餐館，這個活動讓具有冒險創業精神的飲食家們齊聚一堂，拿出他們的看家本領，烹飪出各種美味的街頭小吃，為的就是要讓民眾有機會一次品嘗舊金山各大餐館的美食，並了解這裡獨有的飲食文化，這裡可能不會有精緻的餐桌和頂級的服務，可是卻有來自超過 80 個以上美食攤位帶來的各類特色美食，還有那種高級餐館無法有的無拘無束的感覺。

2014 年，星期六的慶典又有新招：全市所有廚師使用通用的菜單和統一的菜餚名稱。是「頂級大廚」風格的挑戰，也是每個廚師共同努力的結果。

歷年活動概要

2015 年舊金山街頭美食節

日期　2015 年 8 月 15 日至 2015 年 8 月 16 日

活動時間　12:00 PM～6:00 PM

活動地點　2260 Jimmy Durante Blvd, Del Mar, CA 92014

新增項目	節日期間La Cocina正與阿拉巴馬州的Jim n'Nick's Bar-BQ和當地最受歡迎的4505 Meats合作，活動結束後在8月15日6～10 PM舉辦Saturday Night Spit Roast活動。當晚將提供灣區和全國廚師烹飪的五道菜餚，The Midway提供酒吧服務，Noise Pop提供當地音樂。最低入場票價為150美元。

波士頓鄉土美食節[31]

在美國東北部新英格蘭區所舉辦的波士頓鄉土美食節（Boston Local Food Festival），是當地區最大的全天候農貿市集和美食展會，舉辦地點在羅斯·肯尼迪綠廊（Rose Kennedy Greenway）。該節每年9月舉辦，吸引1萬名以上的顧客聚集於此，是一個免費的戶外音樂節。農民、當地的餐館、食品車、特色食品生產企業、漁民鄉親，共襄盛舉，展示新英格蘭區的道地本土健康食品。還設有廚師和DIY展演區、海鮮throwdown競爭、多元化的音樂和表演、家庭娛樂區等。到處是流動餐車、明星大廚的烹飪表演和DIY小屋，可以在小屋裡親手製作醃菜或肉食。

由於地理環境因素，此節慶的一大亮點就是取之不盡的魚蝦，在節慶期間，西北大西洋海產協會（Northwest Atlantic Marine Alliance）還會辦一場海鮮烹飪大賽。2014年舉辦的第五屆鄉土美食節，照例吸引了萬名以上的顧客。波士頓鄉土美食節真正的魅力是供應本土佳餚，回報社會，幫助不斷湧現的食品廠和反飢餓公益組

織。2015年波士頓鄉土美食節在2015年9月20日舉行，持續往年一樣，羅斯‧肯尼迪綠廊和波士頓市再度成為全國最大的糧食農貿市集。參與活動的人可以享受好吃的當地美食，參與各種趣味、教育活動和展覽，和頂尖的廚師間互動，並欣賞當地音樂。2015年的主題為 "Healthy Local Food for All"。

紐約市酒水美食節[32]

紐約市酒水美食節（New York City Wine and Food Festival, NYCWFF）開始於2007年，起初是個夜晚的活動，這個盛會已經為「紐約市糧食銀行」及「兒童無飢餓運動」募集了700多萬美元的善款。活動內容包括免費品嘗、烹飪演出、研討會，還可以與國際名廚森本正治（Masaharu Morimoto）、瑪莎‧斯圖爾特（Martha Stewart）、馬庫斯‧薩繆爾遜（Marcus Samuelsson）及湯姆‧克里吉奧（Tom Colicchio）等人一起參加深夜派對，而場地後面就是紐約港的92號及94號碼頭，可以飽覽璀璨的水濱景觀以及紐約市其他美不勝收的風景。

歷年活動概要

第七屆紐約市酒水美食節

日期　2014年10月16日至2014年10月19日

第八屆紐約市酒水美食節

日期　2015 年 10 月 15 日至 2015 年 10 月 18 日

活動　可購票或付費參加名家品酒評鑑、研討會、超過 20 位以上名
內容　廚晚餐、動手烹飪等活動。

參考文獻

1　臺北詩歌節相關網站 https://www.facebook.com/Poetry.Taipei?fref=nf; http://poetry.culture.gov.tw/2014/htm/index.php; http://poetry.culture.gov.tw/2012/; http://www.biosmonthly.com/contactd.php?id=5219; http://poetryfestival.taipei/wanted/index.html

2　臺灣國際音樂節官網 http://www.taiwanclinic.com.tw/; https://zh-tw.facebook.com/pages/...臺灣國際音樂節/231507536886001

3　臺中市政府文化局官網 http://www.culture.taichung.gov.tw/; http://www.taichungjazzfestival.com.tw/; http://www.citytalk.tw/event/; http://kikinote.net/article/42990.html

4　http://www.flytiko.com/pd450590/page460.htm; http://www4.yunlin.gov.tw/agriculture/; http://www.flytiko.com/pd450590/page460.htm

5　臺南藝術節官網 http://tnaf.tnc.gov.tw/; https://zh-tw.facebook.com/ArtsTainan

6　屏東熱帶博覽會官網 http://ftp.dyjh.kh.edu.tw/tea57/teach/home/pm/pm14/pm14.htm

7　www.2014yilanhotspring.com.tw/; http://j7.lanyangnet.com.tw/hotspring/; https://zh-tw.facebook.com/jiaoxi.festival; 宜蘭縣政府全球資訊網 www.e-land.gov.tw/

8　宜蘭不老節相關網站 https://www.facebook.com/pages/宜蘭不老節/1553275058218513

9　宜蘭國際童玩藝術節官網 www.yicfff.tw/; http://j7.lanyangnet.com.tw/folkgame/; https://zh-tw.facebook.com/YICFFF; child.ilantravel.com.tw/

10　宜蘭綠色博覽會官網 http://nature.cru.com.tw/; http://www.greenexpo.e-land.gov.tw/; https://zh-tw.facebook.com/yilangreenexpo; http://igreen.ilantravel.com.tw/; http://igreen.hotweb.com.tw/; 宜蘭縣政府全球資訊網 www.e-land.gov.tw/

11　宜蘭三富休閒農場網站 http://www.sanfufarm.com.tw/

12　宜蘭旺山休閒農場網站 http://wanshun.hiweb.tw

13　宜蘭縣校外教學資源整合網 http://extracurricular.ilc.edu.tw/index.php?do=news

&tptop=2&tpl=tp7&tp7=1&id=10146

14 宜蘭橘之鄉食品公司網站 http://www.agrioz.com.tw/

15 宜蘭勝洋休閒農場網站 http://www.sy-water.com.tw/

16 宜蘭行健米網站 http://tw/

17 陳蕙芬、吳偉綺，〈藝術與生活的融合——小鎮藝術節的啟發〉；中國烏鎮戲劇節官網 http://www.wuzhenfestival.com/newcn/index.aspx; 烏鎮戲劇節微博 http://tw.weibo.com/wuzhenfestival

18 中國烏鎮戲劇節官網 http://www.wuzhenfestival.com/newcn/index.aspx

19 越後妻有大地藝術祭官網 http://www.echigo-tsumari.jp/; https://zh-tw.facebook.com/CrosstheborderSea; http://www.echigo-tsumari.jp/b5/about/overview/; http://kywu.pixnet.net/blog/post/29897974...; http://www.damanwoo.com/node/86388

20 維基百科—瀨戶內國際藝術祭 https://zh.wikipedia.org/wiki/%E7%80%A8%E6%88%B6%E5%85%A7%E5%9C%8B%E9%9A%9B%E8%97%9D%E8%A1%93%E7%A5%AD; 瀨戶內國際藝術祭官網 http://setouchi-artfest.jp/; http://tw.japan-guide.com/travel/shikoku/setouchi-art-festival; http://www.urstaipei.net/archives/11943

21 阿德萊德藝術節官網 http://www.adelaidefestival.com.au; 國外節慶活動資訊平台 http://eventsubscribe.com/367/adelaide-fringe-festival.html; 維基百科—阿德萊德慶典中心 https://zh.wikipedia.org/wiki/%E9%98%BF%E5%BE%B7%E8%90%8A%E5%BE%B7%E6%85%B6%E5%85%B8%E4%B8%AD%E5%BF%83

22 維基百科；泥炭嶺節官網 https://peatsridgefestival.oztix.com.au/; 相關網站：https://www.facebook.com/peatsridgefestival

23 David Binder: The arts festival revolution; 陳蕙芬、吳偉綺，〈藝術與生活的融合——小鎮藝術節的啟發〉。

24 百度 http://zhidao.baidu.com/question/97764070.html; http://www.actwg.com.tw/home.php?mod=space&uid=161&do=blog&id=137

25 荷蘭藝術節官網：http://www.hollandfestival.nl; KingMedia 旅遊局 http://travel.kingmedia.com.tw/info/festival/jun-1.html; 荷蘭藝術節，每年6月舉行的藝術盛

　　典 https://www.facebook.com/media/set/?set=a.407697959345879.1073741847.312
　　261855556157&type=3

26 維洛納歌劇節官網 http://www.arena.it/en-US/arena/opera-festival-2013.html…;
　　https://www.facebook.com/PianistFanChiang/posts/10151530995137611; http://
　　www.cherryhuang.com.tw/Italy/Italy_01_main.asp; 欣音樂 http://solomo.xinmedia.
　　com/music/20666-OperaMusicFestival/2; 法雅節官網 http://www.fallas.com/;
　　http://katesung1225.pixnet.net/blog/post/6648764-…

27 http://www.fjweb.fju.edu.tw/span_yulucas/materia/materia6_3.htm; http://www.
　　epochtimes.com/b5/13/2/8/n3796384.htm

28 布雷根茨音樂節官網：www.bregenzerfestspiele.com/en/; 維基百科─布雷根茨
　　音樂節 https://zh.wikipedia.org/wiki/%E5%B8%83%E9%9B%B7%E6%A0%B9%
　　E8%8C%A8%E9%9F%B3%E6%A8%82%E7%AF%80; https://tw.travel.yahoo.
　　com/topic/0374234e-f1d2-37c6-89ee-c07ed58d1b52

29 http://denmark.dk/en/meet-the-danes/traditions/; https://www.facebook.com/
　　festivaloflightscopenhagen; http://www.festivaloflights.dk/

30 舊金山街頭美食節官網 http://www.delmarscene.com/; http://event.bayvoice.net/
　　b5/event/2015/08/12/9142.htm…; www.lutouxinwen.com/detail.php?id=21495;
　　http://sf.yibada.com/article--29108-1-1.html

31 波士頓鄉土美食節官網 http://bostonlocalfoodfestival.com/; http://www.yelp.
　　com/biz/boston-local-food-festival-boston-2; http://www.bostonmagazine.com/
　　restaurants/blog/2013/10/07; photos-boston-local-food-festival/

32 紐約市酒水美食節官網 http://nycwff.org/; https://www.facebook.com/NYCWFF

節語不結語

春有百花秋有月，夏有涼風冬有雪；
若無閒事掛心頭，便是人間好時節。
——宋·慧開禪師〈無門關〉

這首為人津津樂道的禪詩，出自於宋朝的慧開禪師，說明季節的變換、時間的更迭帶來不同的景致，但如何欣賞、能否欣賞到就看個人內心與外部環境如何相應。季節代表時間，也是構成「節」慶的重要元素，每個節慶都是在特定的時間點發生或舉辦；構成節「慶」的另一要素是人為的慶典活動，它是人們的活動，但卻非例行性的活動，而是與歷史地理息息相關的活動，節慶的內容除了可能是地方文化、民間風俗的積累，也是地方特定資源運用的結果。

本書以「節慶管理」或稱「節慶創新」為論述主軸，從資源、體驗、平台與創新四大主題切入，以下歸結各篇的重點。

首先是資源。本書以隨創理論觀點檢視節慶的資源管理，節慶是大型事件需要豐富資源，巧婦難為無米之炊，但沒有資源真的無法創造好的節慶嗎？倒也未必，籌辦者若能運用隨創原理，就能從無中生有、有中更好、還能持續再生不息，綠博等不少節慶的經驗都提供這些想法與做法。隨創力還能施展在人力資源與物資資源的

取得與運用上，在人力資源上，利害關係人與志工是本章所討論的兩大重點，前者需要策略來吸引其加入，進而引進更多外部資源，借力使力；後者則需要更多的規劃與投資，透過動員與誘因設計的機制，將更能掌握志工資源的運用。

其次是體驗。本書探索節慶的體驗設計模式，從體驗經濟對體驗內涵的了解，加上戲劇理論對於劇情營造的技巧，提出以人員、事件與物件來設計節慶體驗的想法，並分別列舉各以三者為重心所設計的節慶案例。在人員部分，改變視角與專業表演是本章列舉的做法。眾多節慶均以事件創造節慶亮點與締造體驗，本章也列舉多個節慶案例。物件部分，除了在體驗過程中的加強效果，對於體驗之後經驗與印象的延續，將會發揮不錯的效果。事件通常是傳遞節慶主題的載具，如何多元發想、豐富精彩，本章有些不錯的案例。

再來是平台。本篇先釐清平台上的主要角色，包括主辦單位、廠商業者與遊客；在主辦單位與廠商之間，出現了「交換」設備、材料與人員等事實；在主辦單位與遊客之間，發生了「交流」理念精神、知識、技術與情感的作用；在廠商與遊客之間，發生了名聲、品牌形象、市場與媒體等「交易」行為。為了釐清與明確化平台上的互動行為，本篇以綠博為例，將三個主要角色，以兩兩比對方式分析出交換、交流與交易的內涵。在平台上發生的互動，並非僅限於具體的有價物品，許多無形（如情感、經驗等）的交流或交換仍然會發生，這些發現豐富了我們對於節慶擔任平台功能的理解。節慶也能作為展演之平台、文化傳承平台與社區行銷平台等。

　　最後是創新。節慶的價值不僅在於創造單一產業之產值，或提升城市之知名度與聲譽，本書以為，節慶的終極價值在於發揮社會創新功能，以創新手法解決社會上重大的缺口。本篇從社會創新的內涵開始討論，進而以宜蘭綠色博覽會個案說明社會創新之歷程。再以國內外多個節慶案例說明現代節慶創新的多元風貌。

　　新興節慶有別於傳統節慶，藉由創造熱鬧、歡愉等參與者在日常生活中無法體驗的休閒價值，使得節慶得以聚集目光並成為消費的新寵兒。但節慶的永續經營卻是有其難度的，大型地方節慶活動雖能建立地方品牌形象，但須以地方特色為號召，或與地方產業連結，否則容易流於短期操作而無法永續。此外，追求入場或參觀人數、媒體焦點、創造短期商業利益等，而缺乏長期規劃的活動將會稀釋地方資源與能量。活動的短期曝光與效益僅為曇花一現，需構思活動如何推陳出新並創造商機，並且對於活動的永續經營之道有所了解，才能建立地方活動品牌與帶動地方長期發展，也應避免重蹈覆轍。

　　我國各部會依據各自的組織職掌與發展目標，除了自行舉辦大型節慶活動外，亦會協助地方政府推動大型節慶活動，欲藉由觀光、文化創意發展以帶動地方產業經濟發展，進而促使我國地方節慶活動以多樣性風貌呈現。然而，目前中央各補助機關因所屬業務政策目標多元化導致事權分散，加上地方政府預算制度缺乏彈性機制，在缺乏上位整體規劃地方節慶活動發展策略之下，導致無法發展一套可供累積經驗的制度，造成各界對於每年辦理眾多地方節慶

活動之實質效益有所質疑。

國外的成功案例，像是蘇格蘭於2002年提出發展大型活動的長期策略，稱為「蘇格蘭大型事件策略」（Scotland's Major Event Strategy 2003-2015），其內容規劃了340個活動，包含1,650萬英磅的直接投資，預估創造逾20億經濟效益，並帶來國家名聲、社會及文化效益。於2007年成立蘇格蘭國家活動中心（EventScotland），組成跨部會的活動規劃與執行組織，這組織內包含了：商業發展團隊（Commercial Team）、大型活動管理團隊（Events）、活動與展覽管理團隊：推廣性與組織性活動（Events and Exhibitions: Promotional and Corporate）、歐盟旅遊成長基金管理團隊。透過完整的總體策略，補助菁英大型節慶活動，推動在地觀光、藝術等；爭取國際活動，在其2010年所支持的53項文化節慶與25項運動賽事中，雖然支出約300萬英鎊的費用，但卻創造出5,170萬英鎊的經濟效益。另外，還創立了社區節慶基金（Community Festival Fund, CFF），由中央政府成立基金、地方政府負責執行的模式，強化現有地方節慶活動的自主能力、技能培訓與社區參與。

回到臺灣的節慶活動，臺灣的節慶很多仍受限於政府的法規、以及民間機構投入的意願低，無法做到像是愛丁堡嘉年華這種大型的節慶活動，透過愛丁堡嘉年華論壇整合包含愛丁堡嘉年華協議會以及其他官方與民間單位、並設置技術指導單位，使得各活動利害關係人能夠變成緊密的策略夥伴關係。簡單的說，在本書列舉節慶中，我們可以觀察到有經濟力的大型企業所扮演的角色大多為「贊

助商」，而非直接與節慶活動產生重大連結。而節慶活動的內容則透過地方政府內部人員，採用一個人當兩個人的做法來發想，雖有與外面的人才進行互動合作，但其整合程度上仍有所不足，也因此即使在產品上、流程上、或是管理上有所創新，但不能有效的規劃在一起，對於消費者的感知還是不足的。

綜合上述，臺灣的地方型節慶雖然很努力的在進行各項創新，但是由於活動的定位、各地方政府資源的搶奪、導致各縣市不斷的產生了大型的節慶活動，但這些節慶活動往往卻無法持續發展。本書認為，節慶創新之道無他，唯隨創體驗平台創新而已：運用隨創觀點引入利害關係人與志工資源，穩固節慶永續發展的要素；用體驗設計觀點來活化節慶節目內容，令人耳目一新；用平台觀點打造節慶模式，讓節慶發揮更多交流、交換與交易的事實；以及用創新價值為目標，讓節慶發揮社會創新功能。

國家圖書館出版品預行編目（CIP）資料

流轉的傳統：節慶創新之道 / 陳蕙芬著. --
初版 . -- 臺北市：遠流，2016.12
面 ； 公分
ISBN 978-957-32-7935-8（平裝）

1. 觀光行政 2. 休閒管理 3. 民俗活動

992.2 105023856

流轉的傳統
節慶創新之道

作者：陳蕙芬
總策劃：國立政治大學創新與創造力研究中心
統籌：劉吉軒
執行主編：曾淑正
封面設計：丘銳致
企劃：叢昌瑜

發行人：王榮文
出版發行：遠流出版事業股份有限公司
地址：台北市南昌路二段81號6樓
劃撥帳號：0189456-1
電話：（02）23926899
傳真：（02）23926658

著作權顧問：蕭雄淋律師
2016年12月　初版一刷
售價：新台幣320元

本書為教育部補助國立政治大學邁向頂尖大學計畫成果，
著作財產權歸國立政治大學所有